beautiful and prov

chön und provokant

LIBREX —

# beautiful
# and
# provocative

Danner Award '99

Danner-Stiftung

# schön
# und
# provokant

Danner-Preis '99

ARNOLDSCHE
Art Publishers

Copyright 1999 © by ARNOLDSCHE,
Danner-Stiftung und Autoren

Dieses Buch erscheint als Begleit-
publikation zur Ausstellung »schön
und provokant. Danner-Preis '99«
in der
Städtischen Galerie »Leerer Beutel«
Museen der Stadt Regensburg
5. Oktober bis 5. Dezember 1999

Herausgegeben im Auftrag der
Benno und Therese Danner'schen
Kunstgewerbestiftung, München,
durch Die Neue Sammlung,
Staatliches Museum für angewandte
Kunst, München

**Redaktion** | Editorial work
Dr. Ellen Maurer
Dr. Corinna Rösner

**Mitarbeit** | Assistance
Michaela Kreuter M. A.
Gurbet Otçu M. A.
Frank Schmidt M. A.

**Wettbewerbsorganisation**
Organisation of Award
Petra Berg

**Ausstellungsarchitektur** | Exhibition
Architecture
Isolde Bazlen-Kollhoff

**Organisation in Regensburg**
Dr. Martin Angerer
Dr. Valentina Torri

**Englische Übersetzung** | English
translation
Joan Clough, München

**Grafische Gestaltung** | Layout
Silke Nalbach, Stuttgart

**Offset-Reproduktionen** | Offset-
Reproductions
Konzept Satz und Repro, Stuttgart

**Druck** | Printing
Offizin Andersen Nexö, Leipzig

**Dieses Buch wurde gedruckt auf
100 % chlorfrei gebleichtem Papier
und entspricht damit dem
TCF-Standard.**
This book has been printed on paper
that is 100 % free of chlorine bleach in
conformity with TCF standards.

Die Deutsche Bibliothek
CIP-Einheitsaufnahme

**Schön und provokant:** = Beautiful and
provocative | Danner-Stiftung. [Hrsg.
im Auftr. der Benno und Therese
Danner'schen Kunstgewerbestiftung,
München, durch Die Neue Sammlung,
Staatliches Museum für angewandte
Kunst, München. Red. Ellen Maurer;
Corinna Rösner. Engl. Übers.
Joan Clough]. − Stuttgart; New York:
Arnoldsche, 1999

ISBN 3-925369-93-7

Made in Europe, 1999

**Bildnachweis** | Photo Credits

Alle Abbildungen:
George Meister, München,
außer:
Michael Barta, Nürnberg: S. 56−59
Dorothea Reese-Heim: S. 116−119
Ulrike Umlauf-Orrom: S. 134−135

# Inhalt | Content

**Jury** | Selection committee

Der Jury für die Vergabe des Danner-Preises '99
gehörten an:

**Dr. Martin Angerer**
Direktor der Museen der Stadt Regensburg

**Professor Dr. Florian Hufnagl**
Direktor der Neuen Sammlung, Staatliches
Museum für angewandte Kunst, München

**Rosmarie Lippuner**
Direktorin des Musée des arts décoratifs de la
Ville Lausanne, Schweiz

**Karl Rothmüller**
Gold- und Silberschmiedemeister,
Stellvertretender Vorsitzender der Danner-
Stiftung, München

**Dr. Herbert Rüth**
Geschäftsführender Vorsitzender der Danner-
Stiftung, München

**Robert Smit**
Schmuckgestalter, Amsterdam, Niederlande

# A Word of Welcome

The Danner-Stiftung has traditionally entrusted the patronage of the Danner Award Competition to the Bavarian Economics Minister. I strongly feel that this honour is proof of trust and confirmation of outstanding co-operation between the applied arts and the Ministry. It is a tradition I am overjoyed to be part of since I very much appreciate the achievements, the creativity and the craftsmanship consistently shown by Bavarian artisans. Moreover, I am genuinely committed to encouraging the efforts made by craftsmen- and women in Bavaria to keep the general public aware of the importance of this field of art and, in so doing, to find an appropriate forum for presenting their work.

Therefore, as the patron of this exhibition and competition for the 1999 Danner Award, let me first of all congratulate all award winners – and especially Mr Otto Baier, the 1999 Danner Award winner. May I also extend my sincere good wishes to all exhibitors whose work has met the exacting standards of the international jury. Being selected to exhibit their work while competing for the Danner Award means that they represent the élite in their field, and not only in Bavaria. Their work is groundbreaking and meets the highest standards of design and craftsmanship, not only within the borders of Bavaria and Germany but also internationally. Their work defines aesthetic trends and sets standards of craftsmanship which will be milestones for their colleagues in the decorative and applied arts everywhere.

# Grußwort

Es ist gute Tradition, daß die Danner-Stiftung regelmäßig die Schirmherrschaft über ihren alle drei Jahre stattfindenden Danner-Preis-Wettbewerb dem Bayerischen Wirtschaftsminister anträgt. Ich sehe darin einen Vertrauensbeweis und die Bestätigung einer guten Zusammenarbeit zwischen Kunsthandwerk und Ministerium. Ich setze diese Tradition gerne fort, da ich den Leistungswillen, die Kreativität und die Gestaltungskraft des bayerischen Kunsthandwerks sehr schätze. Darüber hinaus ist es mir ein echtes Anliegen, die Kunsthandwerkerinnen und Kunsthandwerker in Bayern in ihrem Bemühen zu unterstützen, der Öffentlichkeit diesen Bereich künstlerischen Schaffens näher zu bringen und eine geeignete Plattform für die Präsentation ihrer Arbeiten zu finden.

Als Schirmherr dieses Wettbewerbs und dieser Ausstellung zum Danner-Preis 1999 darf ich allen Preisträgern – ganz besonders dem Gewinner des Danner-Preises '99, Herrn Otto Baier – sehr herzlich gratulieren. Mein Glückwunsch gilt auch allen Ausstellern, die vor dem strengen Urteil der international besetzten Jury bestehen konnten. Sie dürfen sich zur Elite des Kunsthandwerks nicht nur in Bayern zählen. Ihre Arbeiten sind zukunftsweisend und von höchster künstlerischer Qualität, die sich auch über die Grenzen Bayerns und Deutschlands hinaus im internationalen Vergleich erweisen wird. An ihren Arbeiten lassen sich Trends und Tendenzen ablesen, an denen sich ihre Kolleginnen und Kollegen orientieren werden.

Regensburg bietet im Spannungsfeld zwischen Tradition und Fortschritt ein ideales Umfeld für diese Ausstellung. Historisches Handwerk und modernes zeitgenössisches Kunsthandwerk gehen in den Museumsräumen des »Leeren Beutels« eine harmonische Symbiose ein, für die gerade unser Land Bayern einen idealen Hintergrund bildet. Wie sich an den wechselnden Ausstellungsorten des Danner-Preises ablesen läßt, bietet Bayern vielfältige Möglichkeiten der öffentlichen Darstellung des Kunsthandwerks. Im Freistaat hat sich im Lauf der Jahre eine Museums- und Ausstellungslandschaft entwickelt, um die uns viele Länder beneiden. Die Bayerische Staatsregierung, die an dieser Entwicklung maßgeblichen Anteil hat, ist stolz darauf.

Einen besonderen Glanzpunkt stellen dabei die »Pinakothek der Moderne« in München und das »Neue Museum« für Kunst und Design in Nürnberg dar. Für die bildende und die angewandte Kunst wurden bzw. werden hier ideale Plattformen der öffentlichen Darstellung geschaffen. Die Fertigstellung des insbesondere auch für die angewandte Kunst so wichtigen Museums in München liegt nicht mehr fern: Um die Jahrtausendwende werden wir hier über großzügige und hochmoderne Ausstellungsmöglichkeiten – auch für das Kunsthandwerk – verfügen.

Für mich steht fest: Das Kunsthandwerk hat Zukunft. Nutzen Sie die Chancen, die sich Ihnen bieten. Wir werden unseren Teil dazu beitragen, daß sich die schöpferischen Kräfte, die wir für die Gestaltung unserer Zukunft brauchen, frei entwickeln können. Der Danner-Stiftung gilt mein Dank für ihre verdienstvolle Arbeit zum Wohle des Kunsthandwerks in Bayern.

Dr. Otto Wiesheu
Bayerischer Staatsminister für Wirtschaft, Verkehr und Technologie

Between the poles of tradition and progress, Regensburg is an ideal context for this exhibition. A long history of traditional craftsmanship and contemporary decorative and applied arts combine to create a harmonious synthesis in the museum rooms of the ›Leerer Beutel‹ for which our native Bavaria is predestined to furnish the perfect setting. As one can see in all the various venues of the Danner Award exhibitions, Bavaria offers diverse possibilities for public art and crafts exhibitions. A cultural landscape nurturing museums and exhibitions has emerged over the years in the Free State. The Bavarian state government, which has played a major role in this development, is proud to have done so.

Highlights of this new advance in the creation of exciting new museums are the Munich ›Pinakothek der Moderne‹ and the Nürnberg ›Neues Museum‹ for art and design. They will soon represent ideal forums for exhibiting modern decorative and applied arts. In addition, it will not be long before the applied-arts museum in Munich is finished. At the turn of the millennium, we will have spacious and state-of the-art exhibition space there as well.

One thing I do know: the decorative and applied arts have a great future. Take advantage of all opportunities that come your way. We for our part will do our best to ensure that the creative impulses which we so urgently need to shape our future can develop freely here. Therefore, I wish to express my sincere thanks to the Danner-Stiftung for the definitively contribution it has always made to promoting the welfare of the decorative and applied arts in Bavaria.

Dr. Otto Wiesheu
Minister of Economic Affairs, Transport and Technology,
State of Bavaria

# Vorwort

15 Jahre ist es her, daß der Danner-Preis ins Leben gerufen wurde. 1984 fand der erste Wettbewerb statt. Die Stiftung betrat damals in vielfältiger Hinsicht Neuland. Derartige Kunsthandwerks-Wettbewerbe auf regionaler Ebene, wie es die Stiftungssatzung vorschreibt, hatte es (noch) nicht gegeben. Es war ein durchaus ernstzunehmendes Wagnis, einen überregionalen, d. h. auch internationalen Ansprüchen gerecht werdenden Wettbewerb mit regionaler Begrenzung der Teilnahmeberechtigten auszuschreiben. Die gestalterische und künstlerische Qualität durfte unter diesen einschränkenden Vorgaben auf keinen Fall leiden. Es galt vor allem, der Gefahr einer »Provinzialisierung« des Kunsthandwerks bzw. des Danner-Wettbewerbs entgegenzuwirken. Auch aus Kreisen des etablierten Kunsthandwerks wurden damals vielfach Warnungen in dieser Richtung laut.

Wer Neues wagt, muß auch bereit sein, Risiken einzugehen. Der Vorstand der Danner-Stiftung hat dies getan und wie man aus heutiger Sicht feststellen kann: Das Wagnis hat sich gelohnt, die Erwartungen der Stiftung und der Fachwelt haben sich erfüllt.

Natürlich gab es Anlaufschwierigkeiten. Eine zu enge Definition der Teilnahmeberechtigung hinderte manche(n) begabten Kunsthandwerker(in) an einer Beteiligung. Die Auswahlkriterien der Jury waren in den Anfängen noch etwas unsicher und vage. Die Jurymitglieder waren z. T. sehr unmittelbar mit dem kunsthandwerklichen Schaffen und der handwerklichen Aus- und Fortbildung verbunden. Eine überregionale und internationale Besetzung der Jury setzte erst sukzessive

# Introduction

The Danner Award was inaugurated 15 years ago. The first Competition took place in 1984. At that time the Foundation represented in many respects a venture into unexplored territory. Applied-arts competitions at regional level of the type prescribed by the Foundation's rules had not (yet) been held. Consequently, mounting a supraregional Competition on international lines despite limitation of contestant eligibility to a particular region was a venture that indeed had to be seriously studied beforehand. Formal and aesthetic quality standards would not be allowed to slip. The most daunting task facing the Danner Competition was to counteract any tendency towards arts-and-crafts ›parochialism‹ that might arise. At the time, the applied-arts establishment uttered clamorous warnings against just such developments.

Venturing into unexplored territory presupposes the courage to take risks. The Danner-Stiftung executive committee was prepared to do just that. As one can see: taking risks was worth it; the exacting standards set by both the Foundation and the applied-arts establishment have been more than met.

It wasn't a bed of roses at the outset. Eligibility requirements were so narrowly defined that many a gifted craftsman (-woman) was ineligible to take part. The selection criteria applied by the presiding jury in the early days were still rather uncertain and vague. Some members of the jury were closely connected with the applied arts as

bei den späteren Wettbewerben ein. Ohne die Leistungen der Preisträger und Aussteller der ersten Wettbewerbe schmälern zu wollen, war ein eindeutiges Profil der künstlerischen Qualität der Wettbewerbsergebnisse nicht immer durchgängig erkennbar.

Heute, nach Abschluß des sechsten Danner-Preis-Wettbewerbs, läßt sich feststellen, daß der Wettbewerb seine Feuertaufe bestanden hat und zu einer weit über die Grenzen Bayerns und Deutschlands hinaus anerkannten Einrichtung geworden ist. Die Preisträger und die von der international besetzten Jury ausgewählten Aussteller können auch gegenüber der internationalen Konkurrenz bestehen. Die meisten der Danner-Preisträger haben jeweils auch in der Folgezeit bewiesen, daß sie sich auf dem erreichten künstlerischen Niveau behaupten konnten und sich erfolgreich weiterentwickelt haben. Eine bessere Bestätigung für das Konzept und die Qualität dieses Danner-Wettbewerbs läßt sich kaum denken.

Zur näheren Beleuchtung des künstlerischen Anspruchs des Wettbewerbs bzw. der Jury nur einige Zahlen: Von 326 Bewerbern konnten vor dem kritischen Auge der Jury nur 35 Kunsthandwerker(innen) bestehen, einschließlich des Danner-Preisträgers und der 5 Ehrenpreisträger. Dieses Verhältnis zwischen Bewerbern und Ausgewählten entspricht fast genau dem des letzten Wettbewerbs zum Danner-Preis 1996. Diese Auswahl von rund 10 % deutet gegenüber früheren Jahren mit einer Quote von 25 bis 30 % auf besonders strenge Bewertungskriterien hin.

Interessanterweise finden wir diese Erfolgsquote von knapp 10 % – mit kleinen Abweichungen – in allen Werkbereichen wieder. So verblieben von 102 Bewerbern im Bereich Schmuck und Gerät 12 Aussteller bzw. Preisträger. Im Bereich Keramik konnten sich von 71

well as trades training and further education in those fields. Not until later competitions did the jury gradually come to be composed of members active supraregionally and even internationally. Without meaning to disparage those early award winners and exhibitors, one must admit Competition standards were still rather uneven in those days.

Now the sixth Danner Award Competition confirms that the competition has come through its baptism of fire with flying colours. It has indeed become an institution which has achieved the recognition it deserves far beyond the state borders of Bavaria and of Germany itself. The award winners and the exhibitors, whose work is judged by an international jury, meet international standards in all respects. Most Danner Award winners have more than lived up to their early promise by continuing to develop their abilities to the full. One can hardly imagine more compelling validation of the conception of and standards set by the Danner Award Competition.

Now a few facts and figures to shed light on the high standards of craftsmanship upheld by the Danner Award Competition: Of 326 initial applicants, the critical jury only selected 35, including the first award winner and the 5 honourable mention winners, to take part. The ratio between applicants and those finally selected to participate corresponds almost exactly to that established for the previous Danner Award Competition, which was staged in 1996. Selection of roughly 10 % from the pool of applicants as against 25 to 30 % formerly allowed to compete attests to how stringent the eligibility criteria have become.

It is interesting to note that the 10 % eligibility rate holds for all fields of applied arts represented. This means that, of 102 applicants in the fields of art and implement-making, 12, including the eventual award winners, were selected to exhibit. In ceramics only 6 applicants were accepted from a field of 71 and in woodworking only 4 out of 50. The criteria applied by the jury are stringent and rightly so. This is one side of the coin. The reverse is the question of the overall quality of any pool of applicants. Does this rather ominously small group of applicants selected as contestants reflect the state of the applied arts in Bavaria? Are some talented craftsmen and -women simply afraid to apply because they know how hard the jury will be on their work? Or are there groups of competent artisans who have been deterred by the conditions governing the competition? Should this last be true, it would be worth knowing what the reasons might be. In any case it would be regrettable if artisans whose work has already earned recognition were not willing, for whatever reasons, to accede to the conditions governing the competition. The Foundation would be delighted to discuss the matter openly should interest be expressed.

Once again jewellery was by far the most strongly represented field, with 102 exhibitors, followed by ceramics with 71, woodworking with 50, textiles with 24, glass with 23 and metalwork with 18 (in paper 8 exhibitors, followed by 5 working in stone, 3 in plastics and 22 in miscellaneous fields and materials). Among the award winners, gold- and silversmiths were again the strongest contingent. The success of this group of artisans surely results from the commitment shown by the Munich and

Bewerbern nur 6 durchsetzen, bei Holz von 50 Bewerbern nur 4. Die strengen Bewertungskriterien, an denen die Jury mit Recht festhält, sind eine Seite der Medaille. Die Kehrseite ist die Frage nach der Qualität der Bewerber insgesamt. Ist dieses doch etwas nachdenklich stimmende Ergebnis ein Spiegelbild des Kunsthandwerks in Bayern insgesamt? Scheuen sich begabte Kunsthandwerker, sich dem Urteil einer strengen Jury zu stellen? Oder gibt es bestimmte Kreise des Kunsthandwerks, die sich trotz künstlerischer Kompetenz von dem Wettbewerb nicht angesprochen fühlen? Sollte dies zutreffen, wäre es interessant, die näheren Gründe zu erfahren. Es wäre jedenfalls bedauerlich, wenn gute, bereits anerkannte Kunsthandwerker(innen) aus nicht ohne weiteres nachvollziehbaren Gründen die Herausforderung eines solchen Wettbewerbs nicht annehmen würden. Die Stiftung stellt sich hier gerne einer Diskussion, falls sie gewünscht wird.

Schmuck war erneut mit weitem Abstand mit 102 Teilnehmern der stärkste Werkbereich, gefolgt von Keramik mit 71, Holz mit 50, Textil mit 24, Glas mit 23 und Metall mit 18 Bewerbern (Papier 8, Stein 5, Kunststoff 3, Sonstige 22). Auch bei den Preisträgern und Ausstellern stellen die Gold- und Silberschmiede wieder die stärkste Gruppe. Dieser Erfolg ist sicher auch auf die engagierte Arbeit der beiden Kunstakademien in München und Nürnberg zurückzuführen. Dieses Beispiel sollte Ansporn auch für die anderen Schulen und Ausbildungsstätten im Bereich des Kunsthandwerks sein, noch mehr als bisher die Kreativität und künstlerische Ausdrucksfähigkeit ihrer Schüler zu fördern. An Begabungen, da bin ich sicher, fehlt es gewiß nicht. Die Danner-Stiftung wird auch in Zukunft die verdienstvolle Arbeit der Schulen und Ausbildungsstätten nach Kräften fördern. Abschließend darf ich mich bei Herrn Dr. Angerer, dem

Leiter der Museen der Stadt Regensburg, bedanken, der uns Räume für die Objektjury zur Verfügung gestellt hat und der insbesondere diese Ausstellung im »Leeren Beutel« der Stadt Regensburg ermöglicht. Mein Dank gilt auch Herrn Prof. Dr. Hufnagl, der maßgeblich am Zustandekommen des Katalogs beteiligt war. Der Ausstellung wünsche ich ein lebhaftes Interesse und einen regen Besuch. Dem Kunsthandwerk in Bayern wünsche ich einen kraftvollen Aufbruch ins neue Jahrtausend.

Dr. Herbert Rüth
Geschäftsführender Vorsitzender der Danner-Stiftung

Nürnberg Art Academies. Their example will, we hope, spur on other applied-arts schools and training centres to redouble their efforts at encouraging their pupils to express their creativity. There is no lack of talent out there. The Danner-Stiftung will continue to promote the work of deserving schools and training centres.

Finally, a word of thanks to Dr. Angerer, the Head Curator of the Regensburg municipal museums, for placing rooms at the jury's disposal and making it possible to mount this year's exhibition in the Regensburg ›Leerer Beutel‹. I should also like to express my appreciation to Professor Dr. Hufnagl for his major contribution to making this catalogue possible. I wish the exhibition itself lots of visitors and acclaim. Here's to an auspicious start in the new millennium for arts and crafts in Bavaria.

Dr. Herbert Rüth
Managing Director, Danner-Stiftung

Increasing sophistication in objects and implements for everyday use invariably indicates prosperity and a social upturn. Regensburg, Bavaria's oldest capital city, has continued to play a definitive role in the Applied Arts. Founded by the Romans on the upper reaches of the Danube, Regensburg was a hub in the lively trade between Byzantium and London, Kiev and Marseille, Venice and the Hansa cities. Trade brought lasting prosperity to Regensburg. The patrician townhouses dating from this early heyday of mercantile affluence still give some idea of just how thriving the urban settlement was. Twelfth-century chroniclers knew of no more ›populous city‹. To them Regensburg was a ›civitas potentissima‹ or even a ›civitas opulentissima‹. Reports of medieval crafts start earlier and are more numerous in Regensburg than in other German cities. The annals of St Emmeram Monastery give evidence that craftsmanship, particularly the goldsmith's craft, was highly developed more than a thousand years ago. The Bavarian chronicler Johannes Aventinus was still closely bound up with medieval tradition. He describes Regensburg as the ›mother of all cities, the place in all this country chosen and elect.‹ By the close of the Middle Ages, Regensburg was again within the wider association of Reich cities. Its privileged economic status had ended. The ›Eternal Reichstag‹, which sat between 1663 and 1806, deciding the course of so much European history, lent Regensburg a last flowering and importance through-

# Zum Danner-Preis '99

Die Verfeinerung von notwendiger Alltagsware ist stets ein Indikator für den wirtschaftlichen Wohlstand eines gesellschaftlichen Gefüges. Regensburg, die älteste Hauptstadt Bayerns, nimmt auch hier eine Sonderrolle ein. Am nördlichsten Punkt der Donau gelegen, von den Römern gegründet, war die Stadt im frühen und hohen Mittelalter das Zentrum des Handels zwischen Byzanz und London, zwischen Kiew und Marseille, zwischen Venedig und den Hansestädten. Durch den Handel wurde sie reich, die Patrizierburgen aus dieser Zeit vermitteln noch eine Ahnung dieser urbanen Blüte. Die Geschichtsschreiber des 12. Jahrhunderts kennen keine »volkreichere Stadt«, für sie ist sie »civitas potentissima« oder »civitas opulentissima«. Früher und zahlreicher als in anderen Städten Deutschlands setzen in Regensburg die Nachrichten über das mittelalterliche Gewerbe ein. Die Traditionen des Klosters St. Emmeram berichten von einem hochqualifizierten Stand des Kunsthandwerks, vor allem der Goldschmiedekunst vor eintausend Jahren. Noch ganz dieser mittelalterlichen Tradition verhaftet ist die Beschreibung des bayerischen Geschichtsschreibers Johannes Aventinus; für ihn ist Regensburg die »mueterstat, darauß all ander stet in diesem Land gekorn und geschloffen sein.« Am Ende des Mittelalters findet sich Regensburg in der großen Gruppe der Reichsstädte wieder, seine Sonderposition auf dem wirtschaftlichen Sektor ist beendet. Europäische Bedeutung und einen letzten Glanz verleiht nochmals der »Immerwährende Reichstag«, der 1663 bis 1806 in der Stadt europäische Geschicke bestimmt.

Wie bescheiden letztendlich dieses Parlament in der Donaustadt residierte und wie wenig wirtschaftliche Potenz damit in die Stadt kam, zeigt sich auch an der relativ geringen Zahl von Kunsthandwerkern. Übersehen werden darf in diesem Zusammenhang natürlich nicht, daß die zahlreichen Gesandtschaften die Produkte aus ihren Heimatländern mitbrachten und die Handwerker vor Ort in erster Linie durch die Stadt mit der Anfertigung kostbarer Geschenke für allerhöchste Besuche beauftragt wurden.

In dem Maße, in dem München Bedeutung zuwuchs, verlor Regensburg daran. Die Sorge und Kümmernis um Kunst und Handwerk verteilte sich ab dem 19. Jahrhundert auf die Schultern von zwei Vereinen: dem Historischen Verein und dem Kunst- und Gewerbeverein. Letzterem war und ist es stets ein Anliegen, qualitätvolles Kunsthandwerk zu fördern und in jurierten Jahresschauen ein profiliertes Fenster für die kunsthandwerklichen Objekte der Region anzubieten. Die Präsentation des renommierten Danner-Preises 1999 in Regensburg ist für die Stadt eine hohe Auszeichnung. Ich sehe darin die Hoffnung und die Aufgabe, zukünftig qualitätvollem Kunsthandwerk in einem vergrößerten Rahmen ein adäquates Forum in der ostbayerischen Region bieten zu können.

Für die Vergabe nach Regensburg und die großzügige Unterstützung bei der Ausrichtung danke ich der Benno und Therese Danner'schen Kunstgewerbestiftung, vor allem ihrem engagierten Geschäftsführenden Vorsitzenden, Herrn Dr. Herbert Rüth, sowie Herrn Prof. Dr. Florian Hufnagl, dem Leitenden Direktor der Neuen Sammlung, Staatliches Museum für angewandte Kunst, in München.

Dr. Martin Angerer
Direktor der Museen der Stadt Regensburg

out Europe. That the residence of the parliament of the Holy Roman Empire in the city on the Danube did not bring an economic upturn to it is shown by the circumstance that relatively few artisans were active there during this period. One should, however, remember that the numerous delegations to the Reichstag brought products to Regensburg from their own territorial states and that artisans were commissioned by the city mainly to make costly presents for the highest ranking visiting dignitaries.

As Munich grew in prosperity and importance, Regensburg steadily lost ground. From the 19th century two associations have carried the burden of furthering crafts in Regensburg: the Historical Association and the Fine and Applied Arts Association. From its inception the latter has promoted high standards of craftsmanship. Under its aegis, annual exhibitions presided over by juries have provided a commensurate forum for regional crafts. It is an honour indeed for the city of Regensburg to present the renowned Danner Award in 1999. I find this a hopeful sign. Our future task will be to ensure that wider scope is provided in an East Bavarian forum for craftsmanship of the highest quality.

I should like to express my heartfelt appreciation to the Benno and Therese Danner-Stiftung endowment for the applied arts for choosing Regensburg as the venue for its exhibition and generously backing all phases of its realisation. We are particularly indebted to the commitment shown by the Danner-Stiftung's active Managing Director, Dr. Herbert Rüth, and to Professor Dr. Florian Hufnagl, Executive Director of Die Neue Sammlung, Staatliches Museum für angewandte Kunst (The New Collection. State Museum of Applied Arts), in Munich.

Dr. Martin Angerer
Head Curator of Regensburg Municipal Museums

## Export Import

Walter Grasskamp

Im Jahr 1837, vor 150 Jahren, erhält der Kunstschriftsteller und preußische Museumsbeamte Gustav Friedrich Waagen, ein Freund Karl Friedrich Schinkels, eine Einladung nach London. Sie ist von einem Ausschuß des britischen Parlaments ausgesprochen worden, dem »Select Committee on Arts and Manufactures«, also einem Sonderausschuß für Kunst und Fabrikate. Zwei Dinge sind es, welche die Londoner Parlamentsabgeordneten von Waagen erfahren wollen und über die sie ihn zu referieren bitten: wie funktionieren die deutschen Kunstvereine und wie arbeiten die deutschen Kunstgewerbeschulen.

Ich muß gestehen, daß ich nicht schlecht gestaunt habe, als ich davon zum ersten Mal aus einem Vortrag meines Londoner Kollegen William Vaughn erfuhr. Bis dahin hatte ich, wie viele andere, geglaubt, die deutschen Kunstvereine seien nach britischen Vorbildern entstanden, den clubs and societies, an denen die Insel in diesem »geselligen« 18. Jahrhundert so reich gewesen ist. Nun erfuhr ich, daß die Kunstvereine eine offenbar authentische Entwicklung des deutschsprachigen Kulturraums waren. Nach ihrem Vorbild wurden dann – auf die Initiative des Parlaments hin – Kunstvereine auch auf den britischen Inseln gegründet, art unions, die, wie ein offenbar handfester Zeitgenosse beobachtete, als »Dampfmaschinen für die Erzeugung von Kunstliebe« tätig wurden.

## Export Import

Walter Grasskamp

In 1837, 150 years ago, Gustav Friedrich Waagen, a friend of the architect Karl Friedrich Schinkel, received an invitation to London. A writer on the arts and an Prussian museum official, Waagen had come to the notice of a British parliamentary committee, the Select Committee on Arts and Manufactures. The parliamentarians wanted to learn two things from Waagen and so they asked him to give a paper on them: how German art associations (Kunstvereine) and art and crafts schools (Kunstgewerbeschulen) operated.

I must admit I was astounded when I first heard about this in a lecture given by my London colleague, William Vaughn. Till then I, like so many other compatriots, had been labouring under the misapprehension that the German art associations had been modelled on the British clubs and societies with which the British isles had been blessed in the convivial 18th century. Now I learnt that the German Kunstvereine had developed independently of their British counterparts as an authentic part of German-speaking culture. They were in fact the model for the art unions founded on parliamentary initiative in Great Britain. According to a contemporary witness, who seems to have known what he was talking about, they were ›steam engines for producing love for the arts.‹

All this, of course, is not the subject which we are focusing on here. What we are concerned with is the second question Gustav Waagen was supposed to answer for the British parliamentarians, the question of how the German

Kunstgewerbeschulen operated. This question, too, amazed me. What on earth could the parliament of the British Empire, which was decades ahead of the German territorial states in manufacturing and heavy industry, learn from Prussia's arts and crafts schools? Perhaps the mother of all parliaments wanted to learn how quality standards could be enforced in accelerated production on a rapidly growing mass market? In any case, the gap between an elitist middle-class culture and straightforward serial mass production was then beginning to widen.

Concomitantly industrialisation was jeopardising the livelihood of the artisans who had previously provided objects used in everyday living. The skills needed in hand crafting could hardly be utilised for the new production methods. Professional designers were now needed to ensure aesthetic quality standards in objects made by the new production methods.

With the British Empire in the throes of industrialisation, the British parliament needed for economic reasons to find out how Germany and France were handling similar problems. This is why the parliamentary committee turned to the German arts and crafts schools. They were, after all, a forum for intellectuals working in the traditional crafts as well as for serial manufacture. Whereas the German fine arts academies were backed financially during the 18th and 19th centuries by the royal houses ruling the territorial states, the Kunstgewerbeschulen were from their inception institutions founded by and catering for the growing new middle classes.

No definitive history has ever been written about this type of school. If one is ever published, it would have to include the early Kunstgewerbeschulen, the Werkkunstschulen and the modern Fachhochschulen (polytechnics). The link between economic and aesthetic considerations is perhaps their most important common feature.

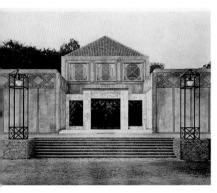

**Peter Behrens, Portal der Kunsthalle Oldenburg, Kunstausstellung Oldenburg 1905**
Peter Behrens, Entrance of the Oldenburg Kunsthalle, art exhibition in Oldenburg
1905
aus | from: DKD, Bd. 18, 1905 | 06, S. 7

Das ist freilich nicht das Thema, das uns heute interessieren könnte; einschlägig ist vielmehr die zweite Frage, die Gustav Waagen zu beantworten hatte und die den Kunstgewerbeschulen galt. Auch diese Frage hat mich erstaunt, denn was konnte das Parlament des Empires, das den deutschen Staaten in der Industrialisierung um Jahrzehnte voraus war, ausgerechnet von Preußens Kunstgewerbeschulen lernen? Vielleicht wollte es lernen, wie man für die beschleunigte Warenproduktion und die rasch wachsenden Massenmärkte Qualitätsstandards sichern konnte, die durch die Industrialisierung gefährdet waren? Der Unterschied zwischen einer elitären bürgerlichen Kultur und den schlichten Industrieprodukten für die Massen begann jedenfalls immer größer zu werden.

Gleichzeitig gefährdete die Industrialisierung das Auskommen der Handwerker, die zuvor die Kultur der Gebrauchsartikel sichergestellt hatten: Ihre Kenntnisse der Handfertigung waren für die industrielle Herstellung kaum noch verwendbar, dagegen fehlten professionelle Entwerfer, die der neuen Produktionsweise ein kulturelles Niveau hätten sichern können.

These types of schools were not founded merely because the aesthetic issues dogging the new methods of production had been identified. They were also increasingly needed to keep design services and products competitive on the market.

This dual aspect of the Kunstgewerbeschulen and the schools that grew out of them must have appealed to the pragmatic British. Gustav Waagen's visit to London resulted in the founding of both British art unions and British arts and crafts schools. The first school was founded in London in 1837. It marked another first in the name it bore, namely school of design, a term commonly used nowadays to cover a broad range of applications.

All this should make us feel proud indeed: German Kunstvereine and German Kunstgewerbeschulen were models for similar institutions throughout Europe in the beginning of the 19th century. The idea was exported and copied: the German states were exporters of culture.

A century later, a different Germany was at it again, exporting culture to the rest of the world. There is no rea-

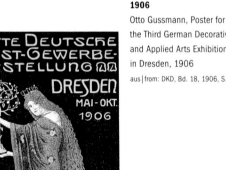

**Otto Gussmann, Plakat zur Dritten Deutschen Kunst-Gewerbe-Ausstellung Dresden 1906**
Otto Gussmann, Poster for the Third German Decorative and Applied Arts Exhibition in Dresden, 1906
aus|from: DKD, Bd. 18, 1906, S. 463

In dieser Situation wurde es für das Londoner Parlament interessant zu sehen, wie Deutschland und Frankreich mit ähnlichen Problemen umgingen, und so fiel das Interesse auf die Kunstgewerbeschulen. Diese waren Umschlagplätze einer ästhetischen Intelligenz, die sowohl für die handwerkliche wie für die industrielle Fabrikation professionalisiert wurde. Während die Kunstakademien sich im 18. und 19. Jahrhundert noch durchweg fürstlichen Initiativen verdankten, waren Kunstgewerbeschulen schon durchweg Einrichtungen der aufsteigenden, der neuen Klasse des Bürgertums.

Es fehlt bis heute an einer Geschichte dieses Schultyps, die von den Kunstgewerbeschulen über die Werkkunstschulen bis zu den heutigen Fachhochschulen reichen müßte, aber die Verbindung von wirtschaftlichen und ästhetischen Erwägungen ist zweifellos ein durchgängiges, vielleicht sogar das entscheidende Motiv. Diese Schulen wurden nicht nur gegründet, weil man die ästhetische Problematik der neuen Produktionsweisen erkannt hatte, sondern auch, weil die Konkurrenzfähigkeit handwerklicher Dienstleistungen und Produkte zunehmend in ihrer ästhetischen Kompetenz lag.

Das muß den pragmatischen Briten gefallen haben, und so war das Ergebnis des Besuches von Gustav Waagen dann nicht nur, daß die britischen Kunstvereine entstanden, sondern auch, daß nun in Großbritannien Kunstgewerbeschulen gegründet wurden: Die erste entstand in London im Jahr 1837, meines Wissens auch weltweit die erste, die den neuen und später ebenso weit gefaßten wie verbreiteten Begriff im Namen führte: »school of design«.

Das sind Umstände, die den Nationalstolz nähren könnten: Deutsche Kunstvereine und deutsche Kunstgewerbeschulen waren zu Beginn des 19. Jahrhunderts europaweit vorbildlich, sie wurden exportiert und

nachgeahmt – die deutschen Staaten waren ein kulturelles Exportland.

Das war es genau hundert Jahre später wieder, diesmal allerdings aus Gründen, die überhaupt keinen Stolz aufkommen lassen: Hundert Jahre nach Gustav Waagens Besuch in London, im Jahr 1937, fand in München und anderen Städten die Ausstellung »Entartete Kunst« statt; die radikale Moderne, für die Deutschland bis 1933 europaweit der wichtigste Schauplatz und Umschlagplatz geworden war, wurde nun bekämpft und in die Emigration gezwungen. Wenige Jahre nach der Vertreibung der in Deutschland tätigen modernen Künstler flohen dann auch französische Surrealisten und holländische Konstruktivisten vor der Deutschen Wehrmacht. Der unfreiwillige Erfolg dieser Vertreibung der Moderne war freilich ihre Internationalisierung, ein wichtiger Schritt, vielleicht der wichtigste überhaupt in der Erfolgsgeschichte der modernen Kunst: Die meisten prominenten Emigranten flohen nach New York, das durch diese hochqualifizierten Zuwanderer auf den Weg seiner späteren Vormachtstellung als künstlerischer Hauptstadt der Nachkriegszeit gebracht wurde. So haben Hitlers Kunstrichter und Armeen in der Kunstgeschichte des 20. Jahrhunderts das genaue Gegenteil von dem bewirkt, was sie wollten: Die Emigration verschaffte der europäischen Moderne internationale Gültigkeit, und dabei war Deutschland zum zweiten Mal, nun allerdings gewaltsam, das führende Exportland.

Es gab damals zwar keine Ausstellung »Entartetes Kunstgewerbe« – etwa mit den Werken der verhaßten Bauhaus-Gestalter, mit der Frankfurter Küche oder den Plänen der Weißenhofsiedlung – gleichwohl war auch für die Vertreter der angewandten Künste Hitler-Deutschland gefährlich geworden. In jenen Jahren

son to be proud of what this Germany was doing. A hundred years after Gustav Waagen's visit to London, an exhibition entitled ›Degenerate Arts‹ was mounted in Munich and other German cities in 1937. The disparaged exhibits were contemporary paintings by radically modern German artists. Until 1933 Germany had been the major European hub of modern art. Now the ›Third Reich‹ was doing everything it could to suppress it. German artists were forced to emigrate. A few years after all modern artists active in Germany had fled the ›Reich‹, French Surrealists and Dutch Constructivists were menaced by the invading German Wehrmacht.

The expulsion of modern artists and the suppression of their art made it successful internationally. An important step, perhaps the most important one taken in the annals of modern art. Most of the distinguished German and other European artists emigrated to New York. There these highly qualified immigrants were the main factor contributing to the primacy of post-war New York on the international art scene. Hitler's art police and his invading armies produced the opposite of what they wanted in 20th-century art. The forced emigration from Europe of all the leading exponents of European modern art elevated it to international standing. Again it was Germany, albeit a violent Germany, which was a leading exporter of art and culture.

There was no exhibition entitled ›Degenerate Decorative and Applied Arts‹. If there had been, it would have featured works by the Bauhaus designers, the Frankfurter Küche (Frankfurt Kitchen) or the plans for the Weissenhofsiedlung (Weissenhof Settlement). Hitler Germany was just as dangerous for exponents of the decorative and applied arts as it was for representatives of the fine arts. During those years Mies van der Rohe and Herbert Bayer were the last famous co-founders of the Bauhaus to leave

verließen mit Mies van der Rohe und Herbert Bayer die letzten prominenten Mitgestalter des Bauhauses Deutschland, um zum Troß jener zu stoßen, die in den USA mit den neuen deutschen Gestaltungsrichtlinien schon richtige Dollars verdienten, Walter Gropius, Marcel Breuer oder László Moholy-Nagy.

Die Geschichte dieser Emigration ist lange nicht geschrieben worden, aber ihre Folgen waren in der Nachkriegszeit sofort offenkundig: Die junge Bundesrepublik war ein kulturelles Importland. Das zeigte sich vielleicht am deutlichsten in dem Lehnwort design, mit dem im Land der einstigen Vorbilder zunehmend alle Bereiche abgedeckt wurden, die zuvor Kunstgewerbe, Kunsthandwerk, Angewandte Kunst oder – mit der letzten, der modernsten deutschsprachigen Prägung – Gestaltung geheißen hatten.

Vor allem aber war die Bundesrepublik nach dem Kriegsende ein Importland in der Warenkultur: Die Vertreibung deutscher und französischer Gestaltungsintelligenz hatte in den USA eine Melange aus europäischem Formbewußtsein und amerikanischem Geschäftssinn befördert, deren Produkte nun eine Warenästhetik in die westdeutsche Nachkriegskolonie spülten, der diese schnell ergeben war, sei es im Autodesign, beim Rasierapparat oder der Kaffeemühle, in der Warenwerbung wie in der Verpackung.

Das war aber nur ein Aspekt der selbstverschuldeten ästhetischen Niederlage. Ein weiterer war, daß andere europäische Staaten Gestaltung nun als genau den Wirtschaftsfaktor geltend machen konnten, als den Gropius und das Bauhaus ihn schon propagiert hatten: Skandinavien und Italien profilierten sich als kulturelle Exportländer, denen die Bundesrepublik zunächst nur wenig entgegenzusetzen hatte – von der Schwedenküche bis zum Memphis-Design, von Alvar Aaltos

the ›Third Reich‹, joining all the other German emigrants who were earning good money in the US with modern German design. Among them were Walter Gropius, Marcel Breuer and László Moholy-Nagy.

The whole story of this wave of emigration has yet to be written. However, its consequences were immediately apparent in post-war Germany. The fledgling Federal Republic had to import culture. This is shown by the fact that the word ›design‹ itself was an import. It came to cover all areas of the decorative and applied arts in which Germany had once led the field. The last and most modern term used in German for design is Gestaltung. What the Federal Republic of Germany imported was the culture of goods mass produced for the marketplace. The emigration of German and French intellectuals active in the decorative and applied arts to the US promoted a blend of European awareness of form and American business acumen. The fruits of this union now returned to flood West Germany with mass produced wares. Culturally colonised,

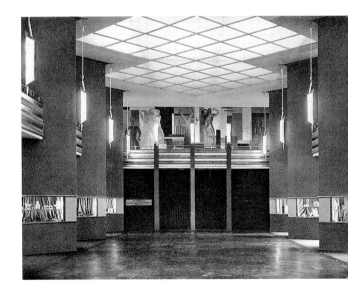

**Leipziger Kunstgewerbeausstellung 1927 (Grassimuseum), Eingangshalle**
Decorative and Applied Arts Exhibition in Leipzig, 1927 (Grassi Museum), lobby
aus|from: Die Kunst, 28. Jg., Nr. 1, 1926|27, S. 237

**Leipziger Kunstgewerbe-
ausstellung 1927
(Grassimuseum), Vitrine
des Bauhauses Dessau**
Decorative and Applied Arts
Exhibition in Leipzig, 1927
(Grassi Museum), display case
of the Bauhaus, Dessau
aus | from: Die Kunst, 28. Jg., Nr. 1,
1926 | 27, S. 241

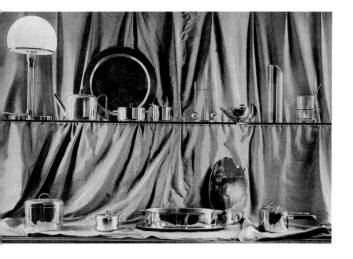

Bugholzmöbeln bis zu Philippe Starcks intelligenten
Clownerien ist Deutschland für seine europäischen
Nachbarn und Partner ein interessanter Markt gewesen,
während umgekehrt jahrzehntelang nur wenige Design-
exporte ihren Weg fanden.

An den Hochschulen sah das übrigens nicht viel besser
aus. Mit der Gründung der Hochschule für Gestaltung
in Ulm durch die Initiative einer Schwester von Hans
und Sophie Scholl, durch Inge Scholl, sollte die ver-
triebene und unterdrückte moderne Kultur der ange-
wandten Künste nach dem Kriege wiederhergestellt
werden, aber keiner seiner Politikerkollegen hat Hans
Karl Filbinger dann daran gehindert, diese wegweisen-
de Hochschule nach wenigen Jahren wieder zu schlie-
ßen, von der – schon damals erkennbar – der erste große
und prägende westdeutsche Nachkriegsimpuls des De-
signs ausgegangen war.

Dieser neue Begriff, mit dem das Londoner Komitee
einst das deutsche Wort Kunstgewerbe übersetzt hatte,
wurde in den siebziger Jahren dann politisch ratifiziert,
als viele der einstigen Kunstgewerbeschulen, die zwi-
schenzeitlich in Werkkunstschulen umbenannt worden

West Germany quickly succumbed to the streamlined aes-
thetic of mass production: cars, electric shavers and even
coffee grinders, advertising and packaging.

This represents only one facet of the aesthetic defeat
which Germany had brought on itself. Another twist is
that other European countries succeeded in capitalising
on design as Gropius and the Bauhaus had promoted it.
The Scandinavian countries and Italy became high-profile
exporters of culture whereas the Federal Republic of Ger-
many had at first little to offer in exchange for Swedish
kitchen design, Memphis design, Alvar Aalto's bentwood
furniture and Philippe Starck's witty exercises in the aes-
thetics of trivial design. West Germany became a lucrative
market for the culture its neighbours and partners want-
ed to export. For decades it did not have much in this line
to export to them.

Things didn't look much brighter at the Hochschulen
(colleges). Inge Scholl, a sister of Hans and Sophie Scholl,
prompted the founding of the Ulm Hochschule für
Gestaltung to restore the modern culture of the decora-
tive and applied arts which had been suppressed and ex-
iled during the ›Third Reich‹. However, none of his fel-
low politicians was able to stop Hans Karl Filbinger from
closing down this groundbreaking college of design only
a few years after it had opened its doors, just when it had
begun to make its mark on West German design as the
first such institution to shape post-war German culture.

The new concept of design, the word used by that 19th-
century London committee to translate the German term
Kunstgewerbe, was accorded the political seal of approval
in the 1970s, when many of the old Kunstgewerbeschu-
len, which had by then been renamed Werkkunstschulen,
were converted into design departments in comprehen-
sive polytechnics (Fachhochschulen). This has been the
state of affairs for roughly twenty-five years now.

waren, nun zu Fachbereichen für Design in zusammen-
gewürfelten Fachhochschulen umgewandelt wurden.
Das ist seit rund fünfundzwanzig Jahren der Stand der
normalen Hochschulausbildung.

In der Zwischenzeit haben allerdings einige Neugrün-
dungen das Feld verändert, den entscheidenden Tatbe-
stand aber bestätigt: Sowohl bei der Neugründung der
Karlsruher Hochschule für Gestaltung, die Heinrich
Klotz ins Leben gerufen hat, wie bei der Medienhoch-
schule in Köln, wie übrigens auch bei der ersten eu-
ropäischen Privathochschule für Design, dem schwei-
zerischen Art Center College of Design, haben Vorbilder
aus den USA Pate gestanden, das MIT in Boston ebenso
wie das Art Center College of Design in Pasadena. Nach
hundertfünfzig Jahren ist Deutschland, das zweimalige
ästhetische Exportland, also noch immer nicht ganz
selbständig geworden – jedenfalls würde, wenn heute
irgendwo in der Welt ein »Select Committee on Arts
and Manufactures« Einladungen ausspräche, statt eines
Preußen vermutlich ein New Yorker oder ein Kalifor-
nier eingeladen, ein Londoner, ein Italiener oder ein
Skandinavier.

Ich erzähle das nicht etwa, um einem neuen National-
bewußtsein in ästhetischen Dingen das Wort zu reden,
sondern um zu zeigen, wie wechselhaft hierzulande die
Geschicke der angewandten Künste waren, die seither
unter der Sammelrubrik Design existieren. Zu diesem
wechselhaften Geschick gehört bekanntlich auch das
stets spannungsvolle und konfliktreiche Verhältnis zur
freien Kunst, das ich abschließend noch streifen möch-
te, weil es für die Ausbildungssituation von entschei-
dender Bedeutung ist.

Auch hierfür gibt es ein interessantes historisches Da-
tum, das mich verblüfft hat, nämlich eine Entscheidung
der preußischen Regierung aus dem Jahre 1882. Damals

In the meantime some new institutions have been found-
ed which have confirmed one circumstance. The new
Karlsruhe Hochschule für Gestaltung, founded by Hein-
rich Klotz, as well as the Media Hochschule in Cologne
and, by the way, the first European private college of de-
sign, the Swiss Art Center College of Design, are modelled
on institutions in the US, including both MIT in Boston
and the Art Centre College of Design in Pasadena. One
hundred and sixty-two years after Germany became the
exporter of two aesthetic innovations, it has still not re-
gained its full sovereignty in this field. At any rate, it's a
safe bet that, if a Select Committee on Arts and Manufac-
tures were to extend an invitation today, a Prussian
wouldn't be asked. A New Yorker or Californian, a Lon-
doner, an Italian or a Scandinavian would.

I'm not telling you all this to plead for a new German na-
tional sense of aesthetic pride. What I'm trying to do is to
show how fickle Fate has been to the decorative and ap-
plied arts, collectively termed design. In addition, the
German relationship to the fine arts, which I shall touch
on in my concluding remarks because it has been of de-
cisive importance to training in design, has always been
equally fraught with tensions and conflict.

In this connection another interesting historic date has
surprised me: a decision taken by the Prussian govern-
ment in 1882. That year it resolved on clearly distin-
guishing between the fine arts and the decorative and ap-
plied arts. The fine-arts academies (Kunstakademien)
were placed under the supervision of the Minister of Cul-
ture. The Kunstgewerbeschulen, however, were under the
aegis of the Economics Minister or, as he was then
known, the Minister for Trade and Commerce.

That was an clear-cut decision but it didn't do much
good. It was clear-cut because it split a touchy issue into
two political ones: the fine arts went to the Ministry of

Culture and the decorative and applied arts to the Economics Ministry. It didn't help much because this is an issue that cannot be resolved. Nowadays the fine arts and the applied arts are riddled with pretension and vanity. Their relationship to one another has long since been tied in a Gordian knot which no Prussian minister could now cut.

Wilhelm Waetzold was among the first to propose revoking the decision to separate the two fields. Bruno Paul advocated ›holistic training for artists and artisans‹. Richard Riemerschmied's similar ideas should still be well known in Munich, where he was active for so long.

The Prussian resolution to separate the fields of art is, however, of interest today because it points up an issue that is usually either suppressed or obfuscated: applied arts, decorative arts, design – whatever we want to call it – invariably has an economic aspect. It wasn't all that odd to assign it to the Economics Ministry.

A modern Economics Ministry should not make the mistake of ignoring design training. The problem cannot be so easily disposed of by simply dividing it up as the old Prussian government tried to do. Still we should reconsider how design should be taught today.

That is what makes the two Bavarian fine arts academies so interesting. It is splendid that five out of seven '96 Danner Award winners trained at them. The Bavarian academies have profited from the highly unusual advantage of uniting the applied and the fine arts on an equal footing under one roof, without the usual noisy conflict of interest between hostile brothers and, let's not forget, sisters. Perhaps we could profit even more from this advantage.

(Speech by Professor Dr. Walter Grasskamp given at the '96 Danner Award presentation of awards ceremony on 5 November in the Max Joseph Hall of the Munich Residenz)

**Weltausstellung Paris 1937, Ehrenpodium des Deutschen Hauses mit Majolikafigur von Josef Wackerle**
The 1937 Paris Exhibition, the podium of the German pavilion with a majolica figure by Josef Wackerle
aus | from: ID, 48. Jg., 1937, S. 239

beschloß sie eine klare Trennung zwischen den Künsten: Die Kunstakademien wurden unter die Aufsicht des Kultusministers gestellt, die Kunstgewerbeschulen aber unter die des Wirtschaftsministers oder, wie es damals hieß, des Ministers für Handel und Gewerbe.

Das war ein klares Wort, das aber nur wenig geholfen hat. Klar war es, weil es ein schwieriges Problem in zwei politische Portionen teilte: Die Kunst für das Kultusministerium, das Kunstgewerbe für das Wirtschaftsministerium. Wenig geholfen hat es, weil das Problem unlösbar ist: Freie und angewandte Kunst liegen in der Moderne in einem innigen Dauerclinch der Geltungsansprüche und Eitelkeiten; ihr Verhältnis ist längst zu einem gordischen Knoten geschürzt, den kein preußischer Minister mehr durchtrennen könnte.

Schon Wilhelm Waetzold plädierte daher für die Zurücknahme der Entscheidung, Bruno Paul für eine »ganzheitliche Künstlerausbildung« und die vergleichbare Auffassung Richard Riemerschmieds dürfte in München, wo er lange gewirkt hat, noch bekannt sein.

Trotzdem bleibt die preußische Trennungsentscheidung auch heute noch interessant, weil sie etwas oft Verdrängtes oder Verschleiertes klar pointierte: Angewand-

**Weissenhof-Siedlung, Stuttgart
1927, Wohnraum von Mart Stam
und Marcel Breuer**
Weissenhof Settlement, Stuttgart,
1927, sitting-room by Mart Stam
and Marcel Breuer
aus | from: ID, 38. Jg., 1927, S. 453

te Kunst, Kunstgewerbe, Kunsthandwerk, Gestaltung, Design – egal, wie immer wir es nennen wollen – ist stets auch ein Wirtschaftsfaktor; die Entscheidung, die Ausbildung dann auch gleich dem Wirtschaftsministerium zuzuordnen, war daher nicht abwegig.

In der Tat kann es auch heute einem Wirtschaftsministerium nicht gleichgültig sein, was in diesem Ausbildungszweig geschieht, aber man kann heute die Probleme nicht so einfach portionieren, wie es die preußische Regierung einst versucht hat, aber vielleicht muß man über die Ausbildungssituation des Kunsthandwerks erneut nachdenken.

Dafür wird man gerade an den beiden bayerischen Kunstakademien, an denen erfreulicherweise fünf der sieben Preisträger des Danner-Preises '96 ausgebildet worden sind, Interesse finden, profitieren diese doch von dem seltenen Vorteil, daß sie angewandte und freie Kunst mit gleichrangigen Vertretern unter ihren Dächern vereinen – und das ohne den sonst üblichen lautstarken Geltungskonflikt zwischen den feindlichen Brüdern und, nicht zu vergessen, Schwestern. – Vielleicht sollte man aus diesem Vorteil neuen Gewinn schlagen.

(Festrede von Professor Dr. Walter Grasskamp anläßlich der Verleihung des Danner-Preises '96 am 5. November 1996 im Max-Joseph-Saal der Residenz München)

# Otto Baier

Danner-Preis '99

## Christiane Förster

Danner-Ehrenpreis '99

## Ernst Gamperl

Danner-Ehrenpreis '99

## Heidi Greb

Danner-Ehrenpreis '99

## Bettina Speckner

Danner-Ehrenpreis '99

## Kornelia Székessy

Danner-Ehrenpreis '99

Long Bowl | 1998
Steel
ca 80 x 19 x 6 cm

Lange Schalenform | 1998
Stahl
ca. 80 x 19 x 6 cm

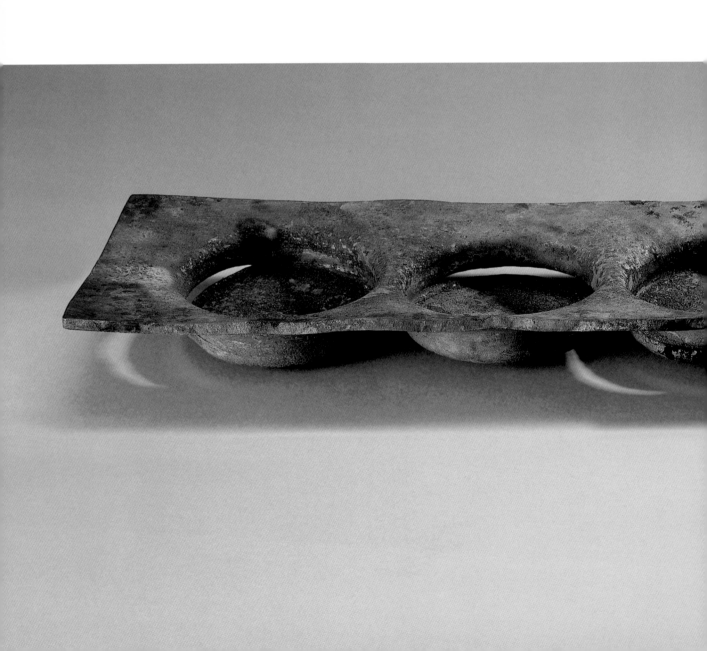

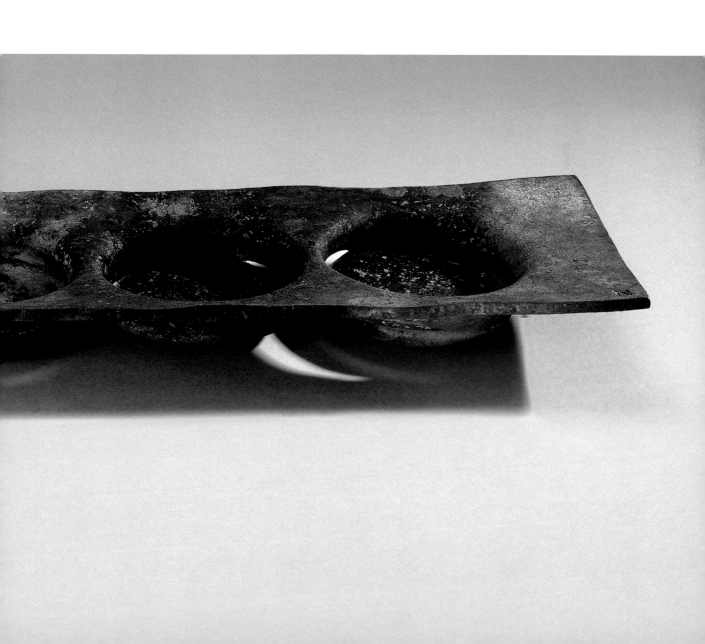

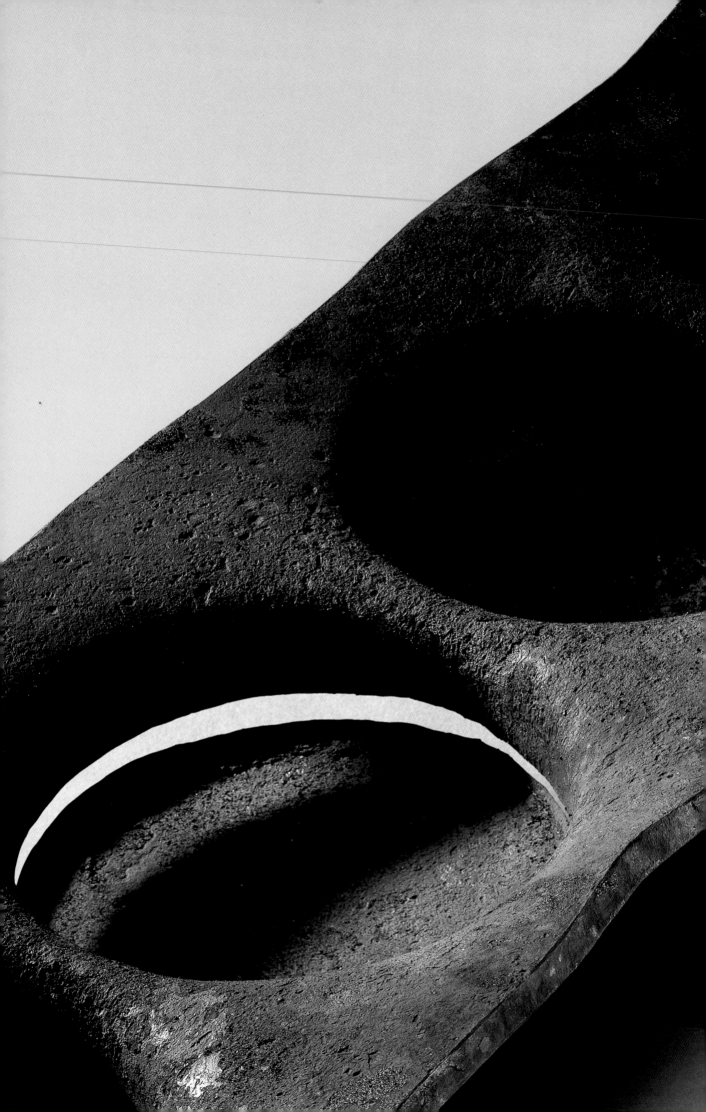

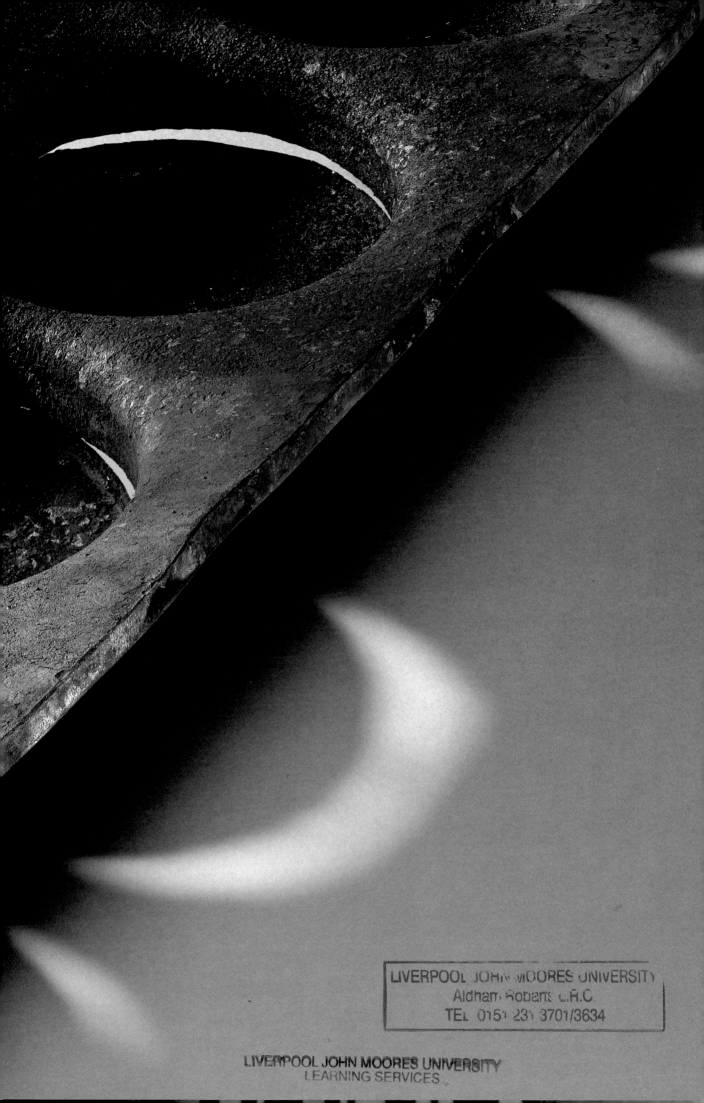

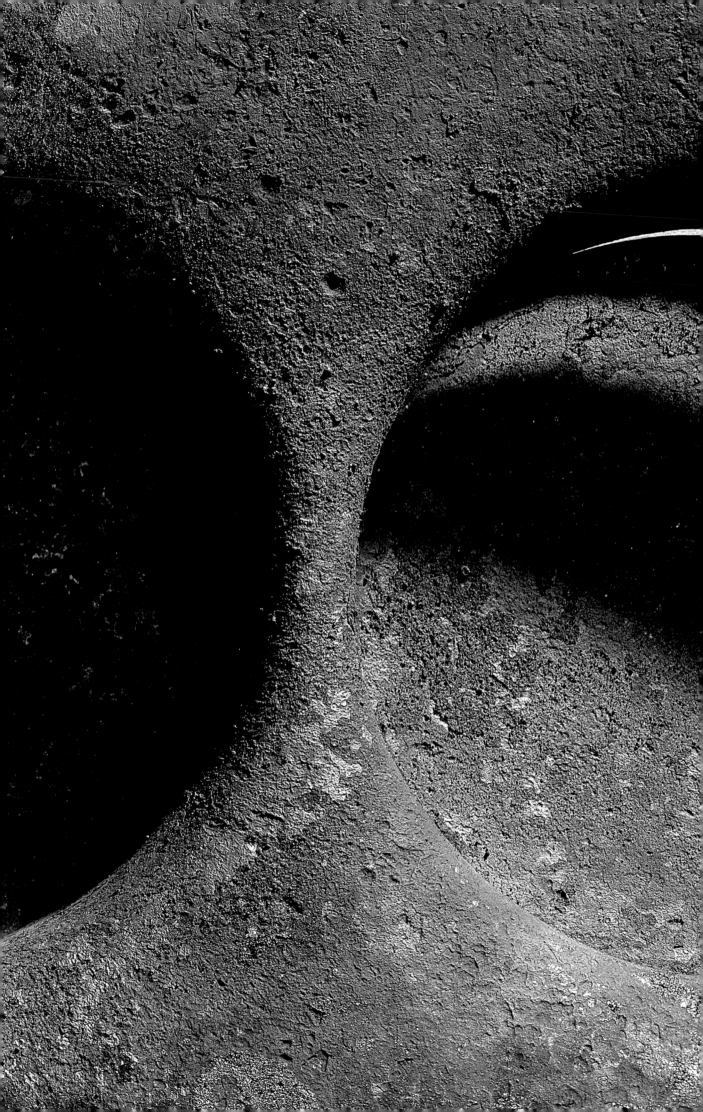

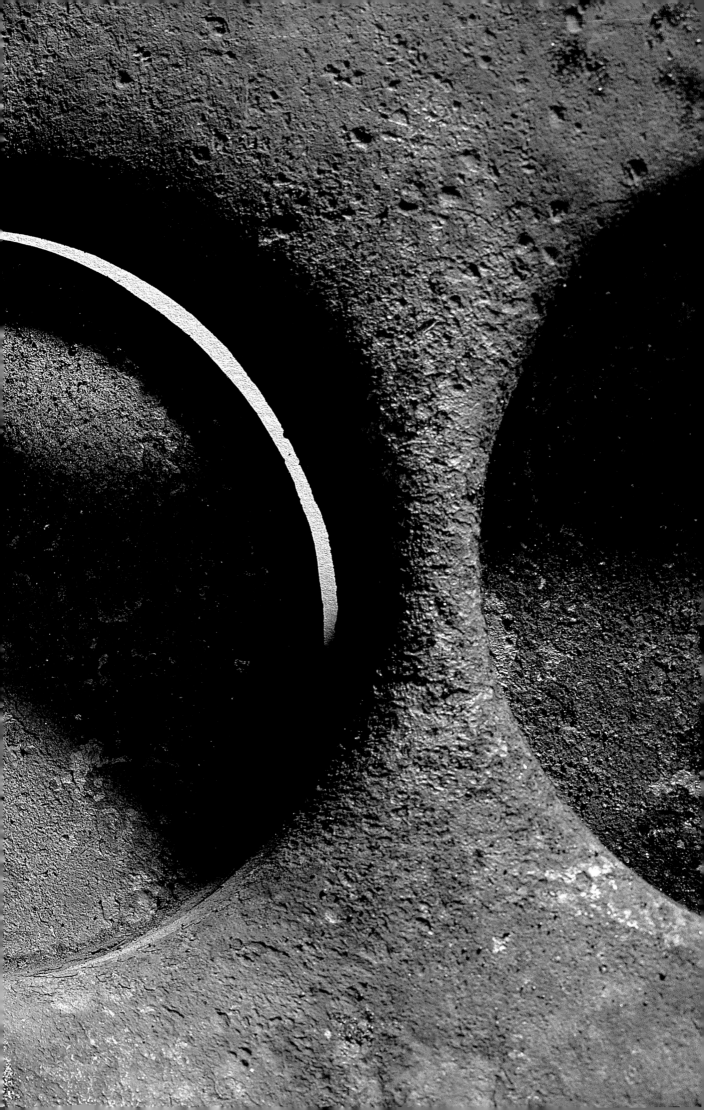

Quader (Anhänger) | 1997
600-Gold
4,2 x 4,2 cm (pro Quader)

Square (pendant) | 1997
600 gold
4.2 x 4.2 cm (each square)

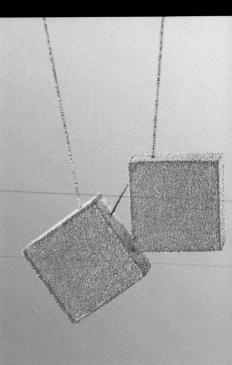

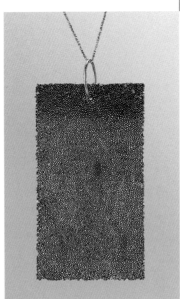

Plaque (pendant) | 1997
Silver
6.5 x 11.5 cm

# D a n n e r - E h r e n p r e i s    ' 9 9

Platte (Anhänger) | 1997
Silber
6,5 x 11,5 cm

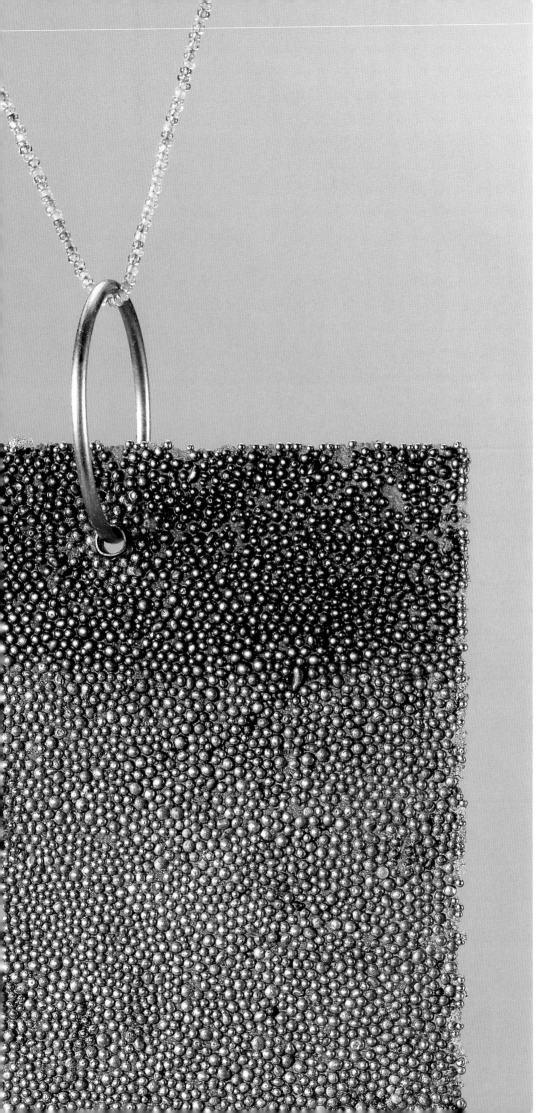

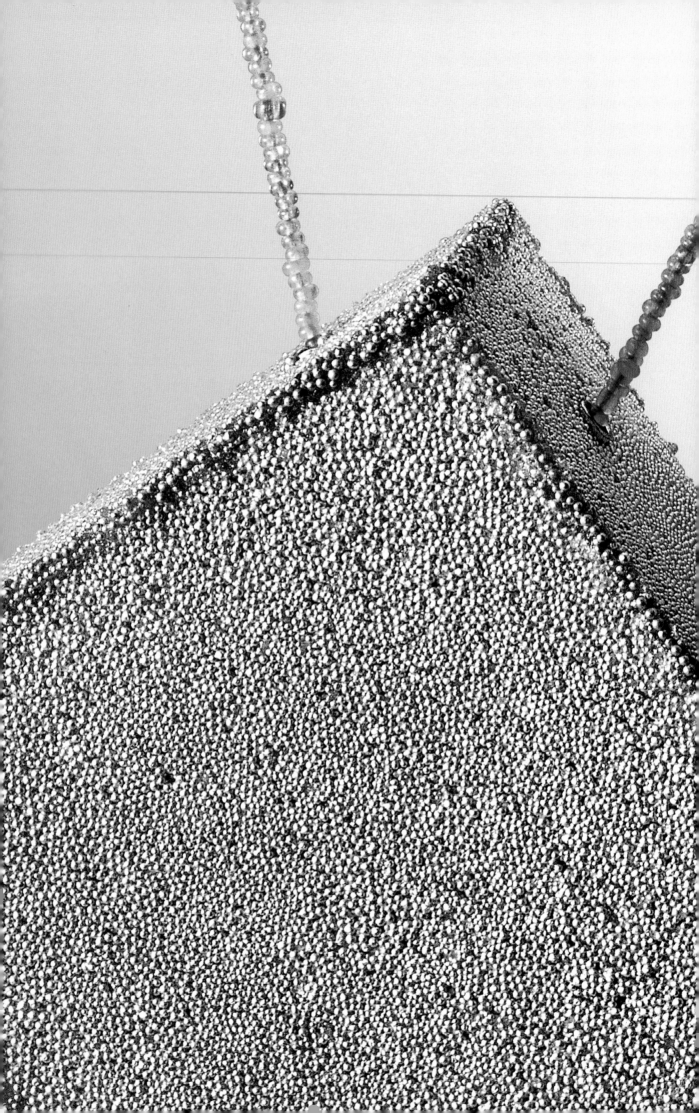

Danner-Ehrenpreis '99

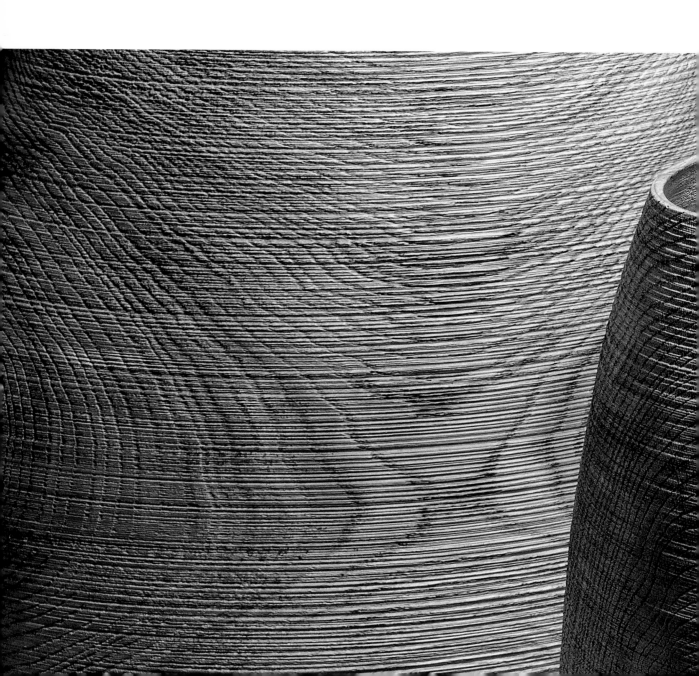

Cylindrical vessels | 1999
Scottish oak, brushed, spiral
structure
Dm. 47 cm, H. 42 cm
Dm. 35 cm, H. 59 cm
Dm. 40 cm, H. 42 cm

Gefäße zylindrisch | 1999
Schottische Eiche, gebürstet,
Spiralstruktur
D. 47 cm, H. 42 cm
D. 35 cm, H. 59 cm
D. 40 cm, H. 42 cm

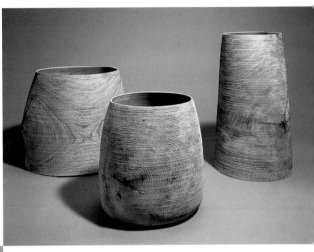

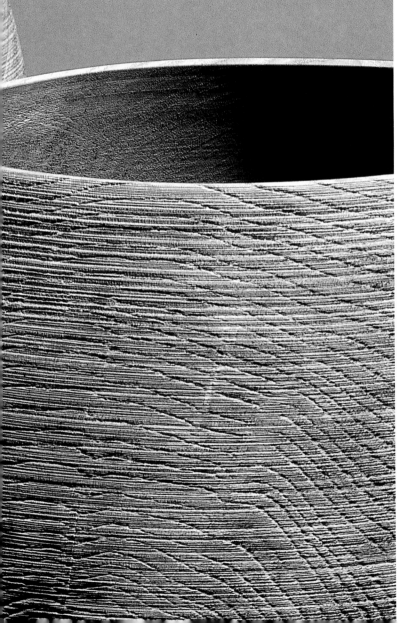

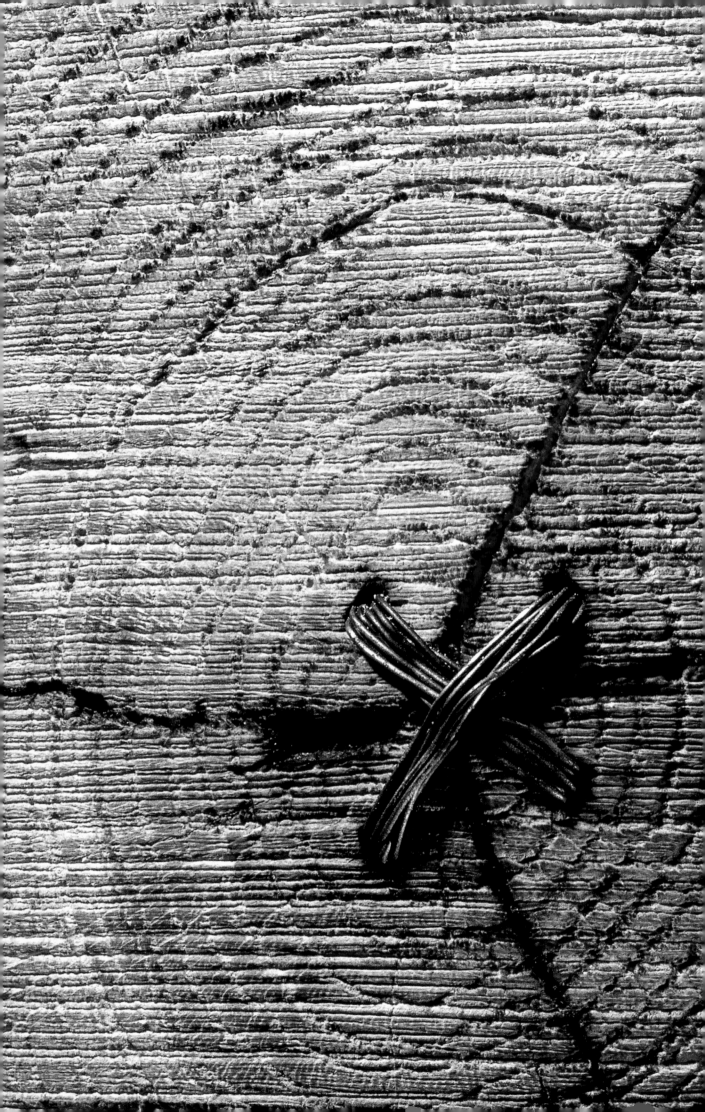

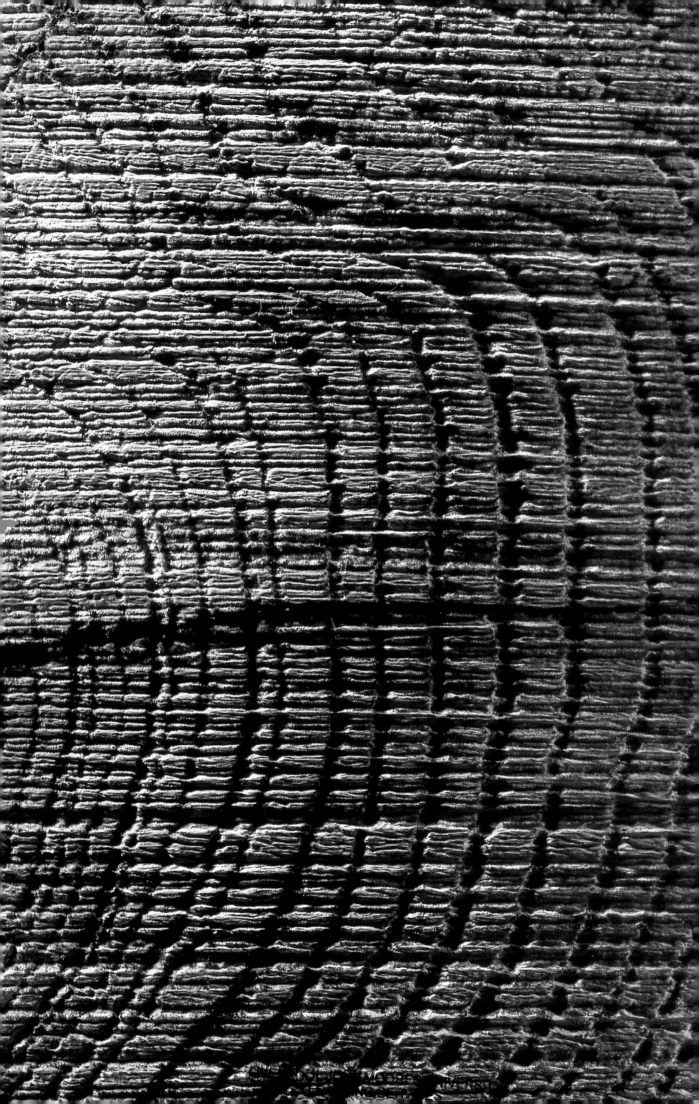

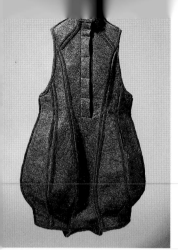

Filzgewänder mit Filzstiefeln
und Filzgamaschen | 1998
Schafwolle, Torffaser, handge-
filzt (nahtlos); bzw. Finnischer
Filztorfstoff, zugeschnitten,
genäht

# D a n n e r - E h r e n p r e i s   ' 9 9

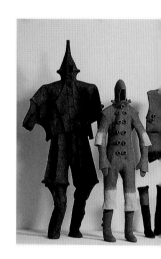

Felt outfits with felt boots and
leggins | 1998
Wool, peat fibre, handpressed
(seamless); and Finnish
peat-fibre fabric, cut and sewn

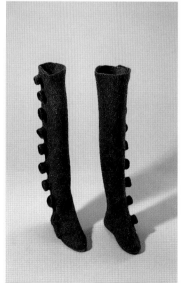

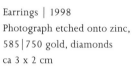

# Danner-Ehrenpreis '99

Earrings | 1998
Photograph etched onto zinc,
585|750 gold, diamonds
ca 3 x 2 cm

Ohrschmuck | 1998
Fotoätzung auf Zink,
Gold 585|750, Brillanten
ca. 3 x 2 cm

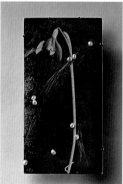

Brosche | 1998
Fotoätzung auf Zink, Silber,
Perlen
ca. 7 x 4 cm

Brooch | 1998
Photograph etched
onto zinc, silver, pearls
ca 7 x 4 cm

Brosche | 1998
Fotoätzung auf Zink,
Silber, Opalblumen
ca. 8 x 6 cm

Brooch | 1998
Photograph etched onto
zinc, silver, opal flowers
ca 8 x 6 cm

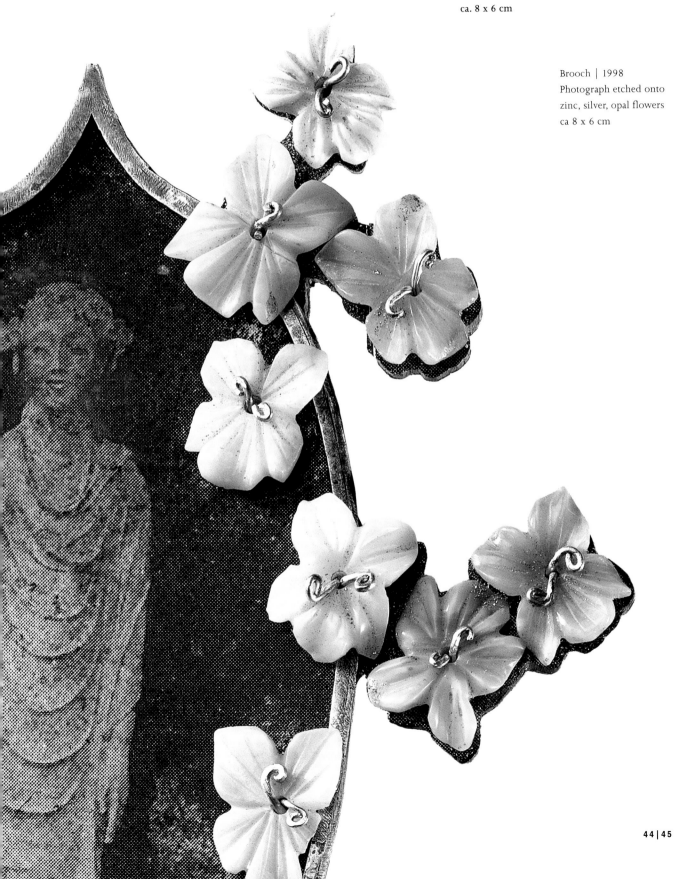

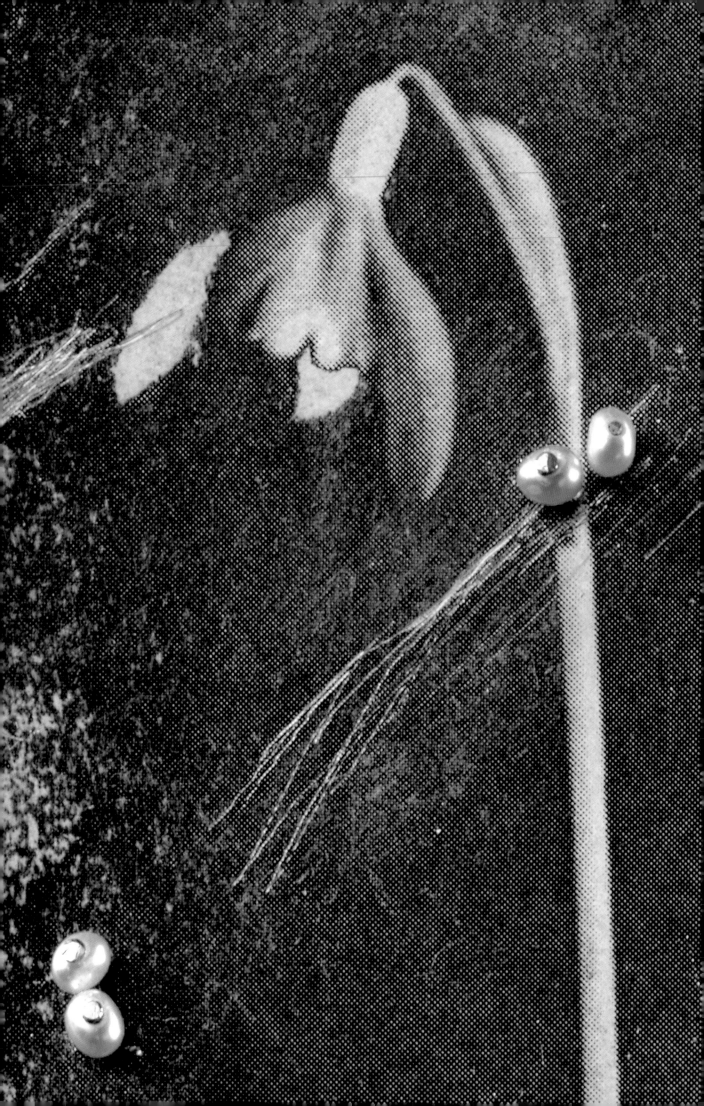

# Danner-Ehrenpreis '99

Mappe für Text | 1998
Papier, Korallen
33 x 34 cm

SCHAU, WIE EIN RÜSTIGES SCHIFF, VO
ANGETRIEBEN, DIE WASSER DURCHFURCH
ALSO DAS TIER, MIT DEM STOSSE DER
SOWEIT WAR'S VON DEN KLIPPEN ENTFE
DER BALEARISCHEN SCHLEUDER DIE LUF
ALS DER JÜNGLING GESCHWIND VOM LAN
UND SICH STEIL IN DIE LÜFTE ERHOB.
ÜBER DER FLÄCHE ERSCHEINT DA STÜR

Portfolio for text | 1998
Paper, coral
33 x 34 cm

OVID

The Danner-Stiftung is a foundation committed whole-heartedly to promoting the decorative and applied arts. The term decorative and applied arts is used imprecisely nowadays. It can be interpreted to mean both the making of objects and implements by hand in traditional shapes and forms and innovative designing of functional objects for everyday use as well as the search for a new formal idiom, that is ›designing aesthetic objects freed from the constraints of purpose.‹ Today, as in the past and, presumably, in the future as well, interminable discussions are taking place on whether a particular work or discipline of the decorative and applied arts should be classified as belonging to the ›fine‹ arts, meaning art in the usual sense or ›merely‹ as design.

In the 1970s François Matthey, then Curator of the Musée des arts décoratifs in Paris, which, until his tenure had been hidebound and traditionalist, devoted a great deal of energy and commitment to furthering contemporary design. In his catalogue entitled ›Artiste | Artisan‹, he posed the question of whether it was right to distinguish between ›artists‹ and ›artisans‹. After all, the boundaries are blurred between the two and the use of the one or the other term depends on whether an aesthetic idiom or the purely technical aspect of craftsmanship is the predominant quality apparent in an object. He added that the answer usually depended more on commercial reality than on aesthetic considerations.

In his book ›Pratique de l'art‹, the contemporary painter Antoni Tapiès states: ›Beyond all doubt one must make the public familiar with the circumstance that there are thou-

# Stimmen aus der Jury

Die Danner-Stiftung hat sich der Förderung des Kunsthandwerks verschrieben. Kunsthandwerk ist heute ein etwas diffuser Begriff. Man versteht darunter ebenso die Herstellung handwerklicher Objekte und Geräte traditioneller Formen wie auch die hochklassige, innovative Gestaltung von zweckbestimmten Objekten, die Suche nach neuen Formensprachen und die vom Zweck entbundene »freie Gestaltung« von Objekten künstlerischer Natur. In der Vergangenheit ebenso wie heute und mit größter Wahrscheinlichkeit in Zukunft finden deshalb endlose Diskussionen statt, um festzulegen – wenn möglich für die Ewigkeit –, ob dieses oder jenes Werk oder eine bestimmte künstlerisch-handwerkliche Disziplin der »hohen«, das heißt echten Kunst, oder »nur« der Gestaltung zuzuordnen sei.

In den 70er Jahren hat sich François Matthey, der damalige Konservator des Musée des arts décoratifs in Paris, das vor ihm sehr traditionsausgerichtet war, mit viel Energie und Engagement für die zeitgenössische Gestaltung eingesetzt. In seinem Katalog »Artiste | Artisan« stellt er die Frage, ob es richtig ist, zwischen der Bezeichnung »Künstler« und »Kunsthandwerker« zu wählen, da die Grenzen zwischen den beiden fließend sind, je nachdem ob die künstlerische Sprache oder die rein technische Qualität die Oberhand hat. Er fügt hinzu, daß die Antwort meistens eher auf der kommerziellen Realität als auf künstlerischen Erwägungen beruht.

In seinem Buch »Pratique de l'art« sagt der zeitgenössische Maler Antoni Tapiès: »Ohne Zweifel muß man das Publikum damit vertraut machen, daß es Tausende

von Dingen gibt, die es verdienen, in den Begriff ›Kunst‹ aufgenommen zu werden. Viele Dinge, die uns zu Beginn als unwichtig erscheinen, offenbaren sich später in ihrem richtigen Licht und heischen mehr Respekt als jene, die man allgemein als wichtig betrachtet.«

Für den Architekten Walter Gropius, eine der Hauptfiguren des Bauhauses in Weimar, ist Kunst als solche kein Beruf, sondern sie geht aus dem Handwerk hervor.

Das Kunsthandwerk steht zwischen Kunst, Handwerk und Design. Es erfüllt einen Zweck, ist Schmuckstück, Gefäß, Gerät. Anderseits kann es sich aber auch um ein »Objekt der Kontemplation« handeln, das nicht zweckbestimmt ist, sondern die Rolle eines künstlerischen Objekts erfüllt. Diese Gratwanderung ist eine große Herausforderung an Kunsthandwerker, denn hier betreten sie ein Gebiet, wo man weniger über Technik und Materie spricht, sondern mehr über künstlerische Qualität. Wie steht es mit dem Interesse, welches das Publikum heute dem Kunsthandwerk entgegenbringt? Zweifellos sind Ausstellungen großer Namen der modernen oder zeitgenössischen Kunst oder Ausstellungen internationaler Star-Designer wie Ettore Sottsass, Aldo Rossi, Philippe Starck oder Garouste und Bonetti publikumsträchtiger als Ausstellungen, die Arbeiten mehr oder weniger bekannter handwerklicher Gestalter zeigen, wie innovativ und perfekt diese auch sein mögen.

Das Kunstgewerbe oder – wie ich es lieber nenne – die Gestaltung hat aber auch heute zweifellos noch eine wichtige Rolle zu spielen. Es geht nicht nur darum, ansprechende Objekte zu schaffen, die unseren Hunger nach Unikaten, nach Authentizität sowie Handgefertigtem stillen. Es geht auch darum, den Fortbestand handwerklichen Könnens und dessen Vererbung an nächste Generationen zu sichern, damit wichtiges Wissen und Können nicht verloren gehen.

sands of things which deserve to be classified under the heading of »art«. Many things which at first seem insignificant to us later reveal themselves as they really are, ultimately commanding more respect than those one generally regards as important.‹

The architect Walter Gropius, one of the leading exponents of the Weimar Bauhaus School of architecture and design, did not view art as such as a profession, pronouncing instead that fine art grew out of the applied arts.

The decorative and applied arts are situated somewhere between art, crafts and design. They fulfil a purpose or function, be it as jewellery, vessels or as implements. On the other hand, they can represent ›objects for contemplation‹, which serve no apparent purpose yet are satisfying in themselves as aesthetic objects. Walking the thin line between the fine and the applied arts represents a great challenge to artisans. In this twilight zone they are entering a sphere in which less is said about technique and materials and more about aesthetic quality standards. What about the interest the public is showing in the decorative and applied arts nowadays? It is certainly true that exhibitions featuring the work of star designers like Ettore Sottsass, the late architect Aldo Rossi, Philippe Starck or Garouste and Bonetti pull in far more viewers than exhibitions devoted to the work of more or less well known artisans, no matter how innovative and consummately skilled they may be in their respective fields.

The decorative and applied arts or, as I prefer to call them, formgiving, still have an important role to play nowadays. What is at stake is not merely the creation of attractive objects which still our longing for one-of-a-kind or authentically handcrafted pieces. What weighs more over

Die Danner-Stiftung ist eine der seltenen privaten Institutionen, die sich seit Jahren gegen die heute grassierende Geringschätzung des Kunsthandwerks stemmt und alle drei Jahre den Danner-Preis für Gestalter aus Bayern ausschreibt.

Dank rigoroser, kompromißloser Selektion herausragender Kreationen hat sich dieser Wettbewerb einen Namen gemacht, der über die Grenzen Bayerns oder Deutschlands hinaus ein großes Echo findet. Die Ausstellungen und die Publikationen, die den Preis begleiten, sind interessante Zeugen zeitgenössischen gestalterischen Schaffens. Neben sehr gut dotierten Preisen sind es auch die hohe Qualität der Kataloge und die dazu gehörenden Ausstellungen, die den Wettbewerb für die Gestalter sehr attraktiv machen.

Ich wurde dieses Jahr in die Jury eingeladen und habe mit großem Interesse daran teilgenommen, dies um so mehr, als unser Museum in Lausanne schon mehrere Male Preisträger der Danner-Stiftung in thematischen Ausstellungen gezeigt hat und in unserer Sammlung auch mehrere Stücke früherer Gewinner zu sehen sind, so zum Beispiel von Karen Müller und Rudolf Bott. Es war für mich auch interessant einmal mehr festzustellen, daß von einem Land zum andern, sogar von einer Gegend zur anderen, die Schwerpunkte der gestalterischen Arbeit anderswo liegen, die Akzente anders gesetzt werden, meist bedingt durch den Einfluß der Schulen für Gestaltung der jeweiligen Gegenden.

Die hohe handwerkliche Qualität der eingereichten Arbeiten war überzeugend. Hingegen hätte ich mir etwas mehr künstlerische Experimentierfreudigkeit und Mut zur Innovation sowie etwas mehr formales Wagnis gewünscht. Die Formensprache der Objektgestaltung ist in den letzten Jahren sehr in Bewegung geraten, aber diese neue Situation hat im Wettbewerb des Danner-

the long term is ensuring the continuity of craftsmanship and passing it on to following generations so that important knowledge and skills are not lost.

The Danner-Stiftung is one of those rare private institutions which has been a bulwark for years against the prevailing low esteem in which the decorative and applied arts are held, staging a competition every three years for design in Bavaria.

Thanks to rigorously uncompromising selection criteria, the Danner-Stiftung Competition has become renowned for outstanding exhibits and is acclaimed far beyond the borders of Bavaria and even Germany. The exhibitions and publications accompanying the competitions represent interesting records of contemporary design. Not only are the prizes lucrative; the catalogues and the exhibitions go even further in making the competition highly attractive for designers.

This year I was invited to be on the jury evaluating the exhibits and I have found the task fascinating, all the more so since our museum in Lausanne has already shown the work of Danner-Stiftung award winners in exhibitions built around particular themes. Moreover, our collection features several pieces by earlier award winners, among them Karen Müller and Rudolf Bott. It was also interesting to confirm that each country has its own focus of interest in design. What is of prime importance in one country may not be in another. This variation in aesthetic values is due to the influence of design schools, which differ markedly from place to place.

The high standard of craftsmanship revealed in the entries was compelling. However, I should have enjoyed seeing somewhat more delight in experimenting and innovative risk-taking as well as bolder ventures in formal design. In recent years the formal idiom of object design has been going through rapid changes. This new situation in de-

Preises '99 keinen großen Niederschlag gefunden, wo es oft auch um Objekte ging, die nicht oder nicht nur für den Gebrauch geschaffen wurden, sondern als künstlerisches Objekt, das Zeuge seiner Zeit ist.

Dieses Jahr haben sich 326 Gestalter um den Danner-Preis '99 beworben. 47 Teilnehmer wurden zur Objekt-Jurierung zugelassen, und davon sind 35 in die Ausstellung aufgenommen worden. Auch dieses Jahr war es die Schmuck- und Gerät-Gestaltung, welche die größte Anzahl von Teilnehmern hatte. Der Danner-Preis dieses Jahres – eine große, kraftvolle Schale aus Stahl von Otto Baier – begeisterte die Jurymitglieder durch ihre sehr persönliche, minimalistische Formensprache, die sich nicht an Modeströmungen anlehnt, sondern Ausdruck eines starken gestalterischen Willens ist.

Einmal mehr kann die Danner-Stiftung sehr stolz sein auf ihren Beitrag, den sie für die Förderung zeitgenössischer Gestaltung leistet. Ich könnte mir nur wünschen, daß auch in der Schweiz eine private Stiftung mit der gleichen klaren Kulturpolitik bestünde und daß deren Ziel auch wäre, interessante zeitgenössische Gestaltung verschiedenster Gebiete zu fördern und diese mit Ausstellungen und guten Katalogen einer breiten Öffentlichkeit zugänglich zu machen.

Rosmarie Lippuner, Direktorin
Musée des arts décoratifs de la Ville Lausanne, Schweiz

sign is not mirrored in the '99 Danner Award Competition although in many cases objects were exhibited which were not made for use, or not merely for use, but as objects of art and, are therefore, witnesses to their time.

This year 326 designers competed for the '99 Danner Award. The jury admitted 47 applicants to the preliminary round of judging and 35 were ultimately selected to exhibit their work. Jewellery and implement design accounted once again for the largest single groups of exhibits. This year's Danner Award went to Otto Baier for a large, powerful steel bowl. The jury loved it because it expresses a highly personal, minimalist formal idiom which is not beholden to the whims of fashion. What It does represent is a forceful expression of the will to design.

The Danner-Stiftung once again has every reason to be proud of the contribution it has always made to promoting contemporary design. I only wish that Switzerland, too, had a private foundation with a similarly incisive cultural policy and the goal of promoting interesting contemporary fields of design by making them accessible to a broader public through exhibitions and good catalogues.

Rosmarie Lippuner, Director
Musée des arts décoratifs de la Ville Lausanne, Switzerland

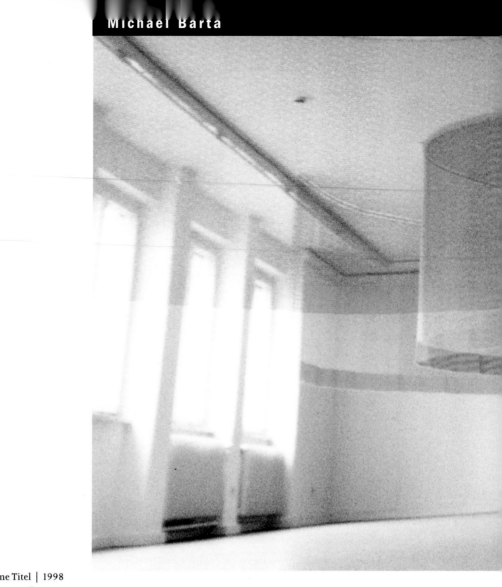

Ohne Titel | 1998
Polyester, Ätzstickerei
1,55 x 8,5 m

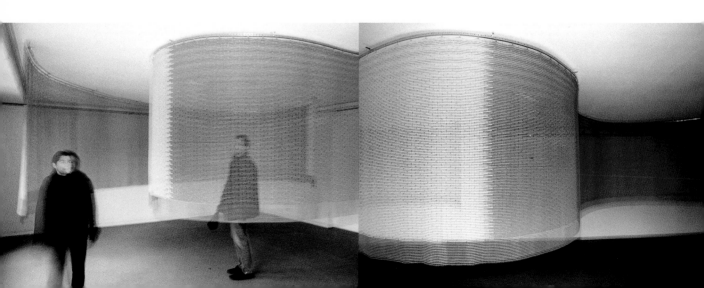

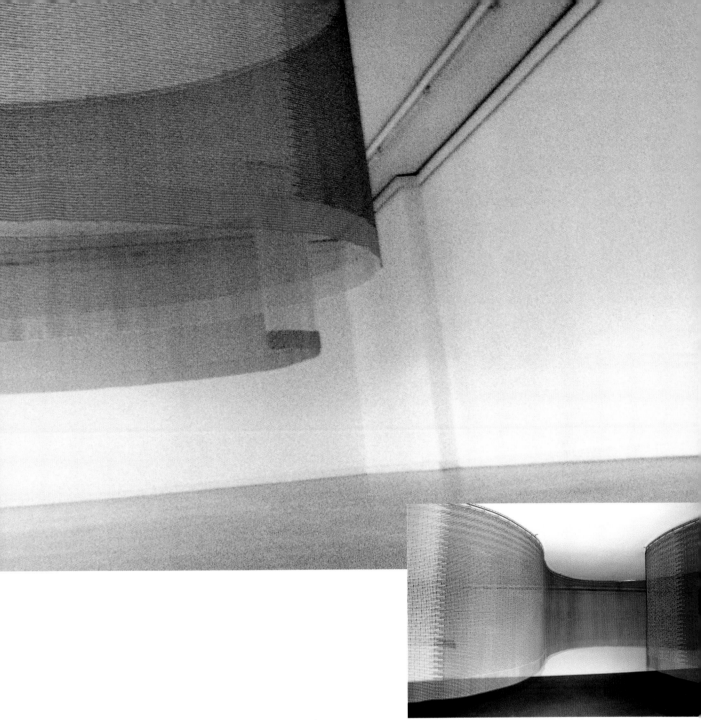

Untitled | 1998
Polyester, etched embroidery
1.55 x 8.5 m

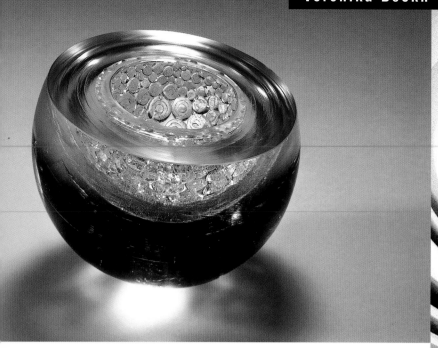

Glasobjekt | 1998
Glas
D. 16 cm, H. 8 cm

Glass object | 1998
Glass
Dm. 16 cm, H. 8 cm

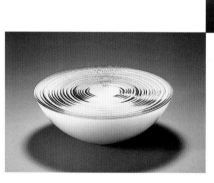

Glasobjekt
»Contemplation« | 1998
Glas
D. 28 cm, H. 11 cm

Glass object
»Contemplation« | 1998
Glass
Dm. 28 cm, H. 11 cm

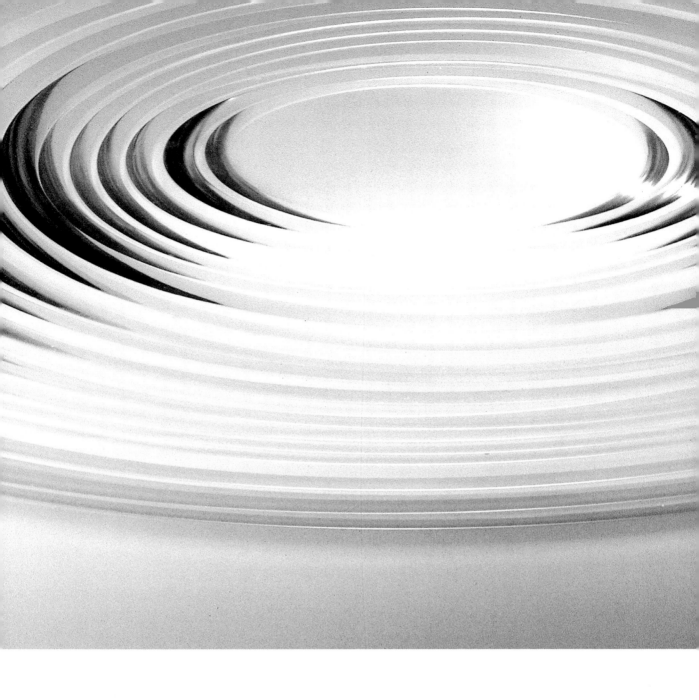

Glass object | 1998
Hot glass, millefiori
Dm. 13 cm, H. 10 cm

**Glasobjekt | 1998**
Heißglas, Millefiori
D. 13 cm, H. 10 cm

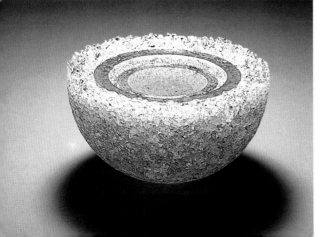

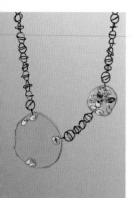

Necklace | 1998
Perspex, rock crystal, blackened
silver
L. ca. 40 cm, Dm. of plaque
8 cm and 4.5 cm

Kette | 1998
Plexiglas, Bergkristalle, Silber
geschwärzt
L. ca. 40 cm, D. der Scheibe
8 cm bzw. 4,5 cm

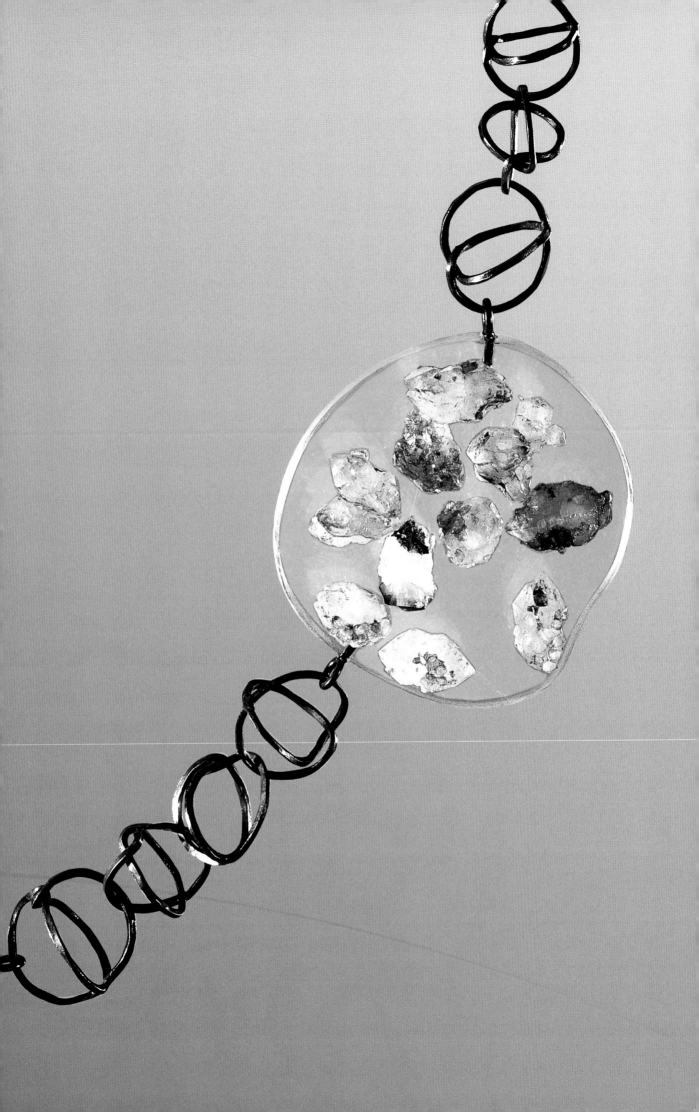

Doris Betz

Brosche | 1998
Mattierte Plexiglasscheibe,
Feinsilber
D. 8 cm

Brooch | 1998
Mat Perspex disc, fine
silver
Dm. 8 cm

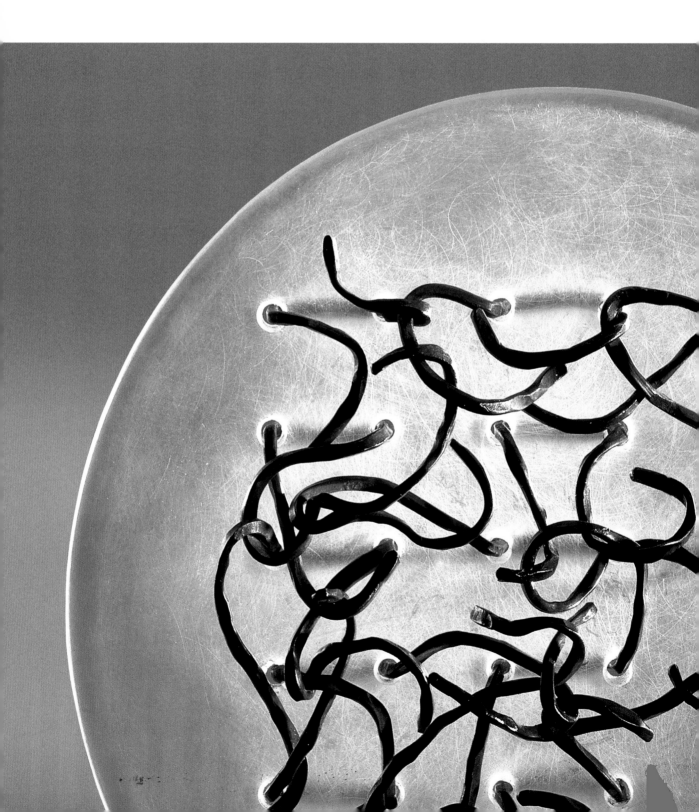

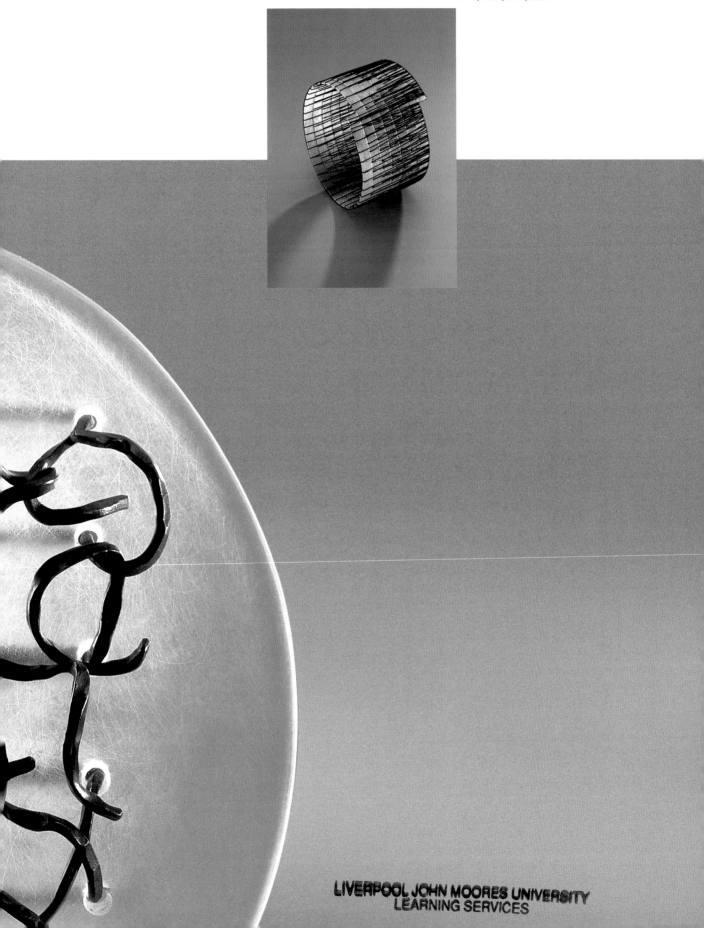

Bangle | 1998
Hosta glass, steel wire
Dm. 6.5 cm, H. 4.5 cm

Armreif | 1998
Hostaglas, Eisendraht
D. 6,5 cm, H. 4,5 cm

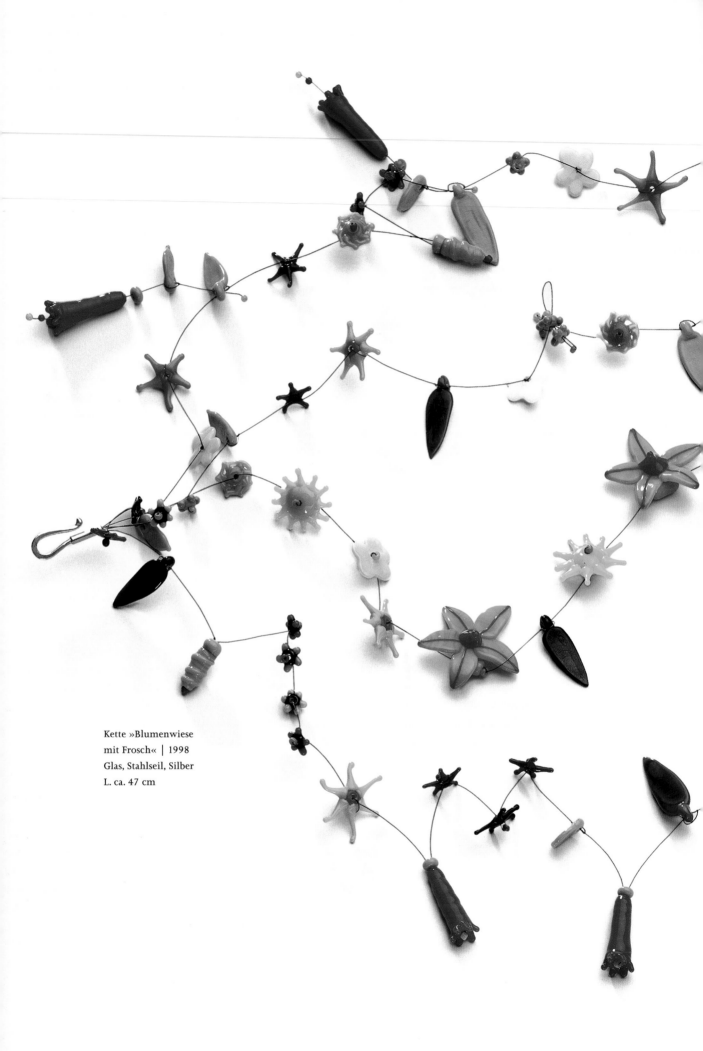

Kette »Blumenwiese
mit Frosch« | 1998
Glas, Stahlseil, Silber
L. ca. 47 cm

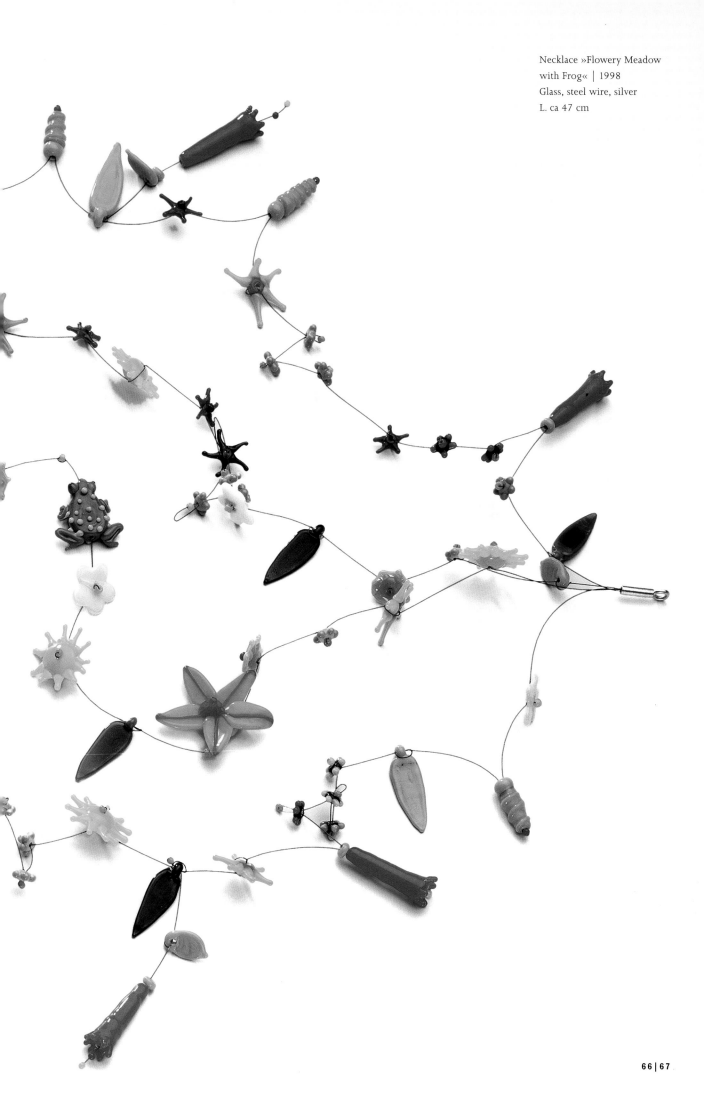

Necklace »Flowery Meadow
with Frog« | 1998
Glass, steel wire, silver
L. ca 47 cm

Plaque (brooch)
»Gratitude« | 1998
Iron, solder, pyrite
10 x 10 x 1 cm

Scheibe (Brosche)
»Gratitude« | 1998
Eisen, Lot, Pyrit
10 x 10 x 1 cm

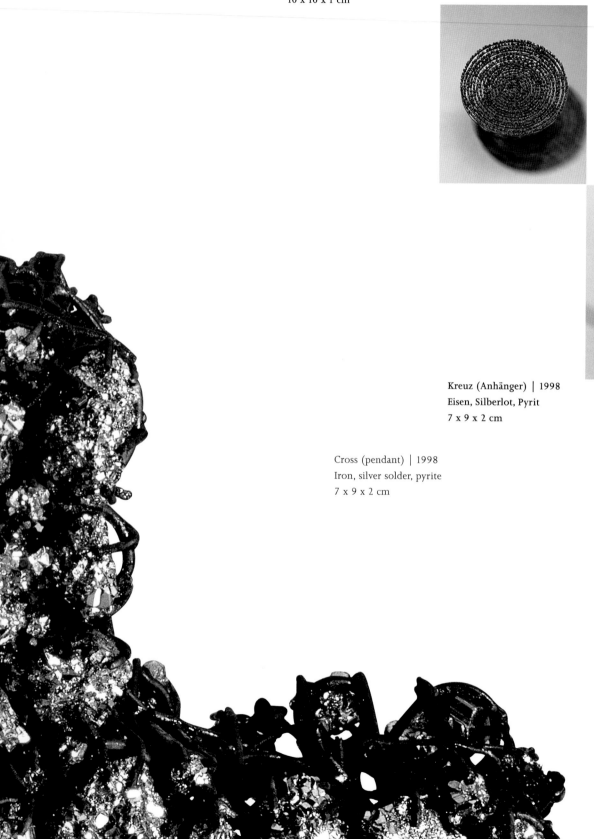

Kreuz (Anhänger) | 1998
Eisen, Silberlot, Pyrit
7 x 9 x 2 cm

Cross (pendant) | 1998
Iron, silver solder, pyrite
7 x 9 x 2 cm

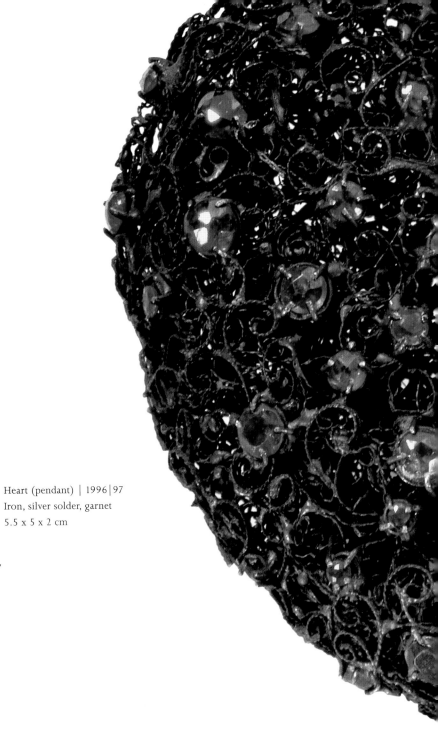

Heart (pendant) | 1996|97
Iron, silver solder, garnet
5.5 x 5 x 2 cm

Herz (Anhänger) | 1996|97
Eisen, Silberlot, Granat
5,5 x 5 x 2 cm

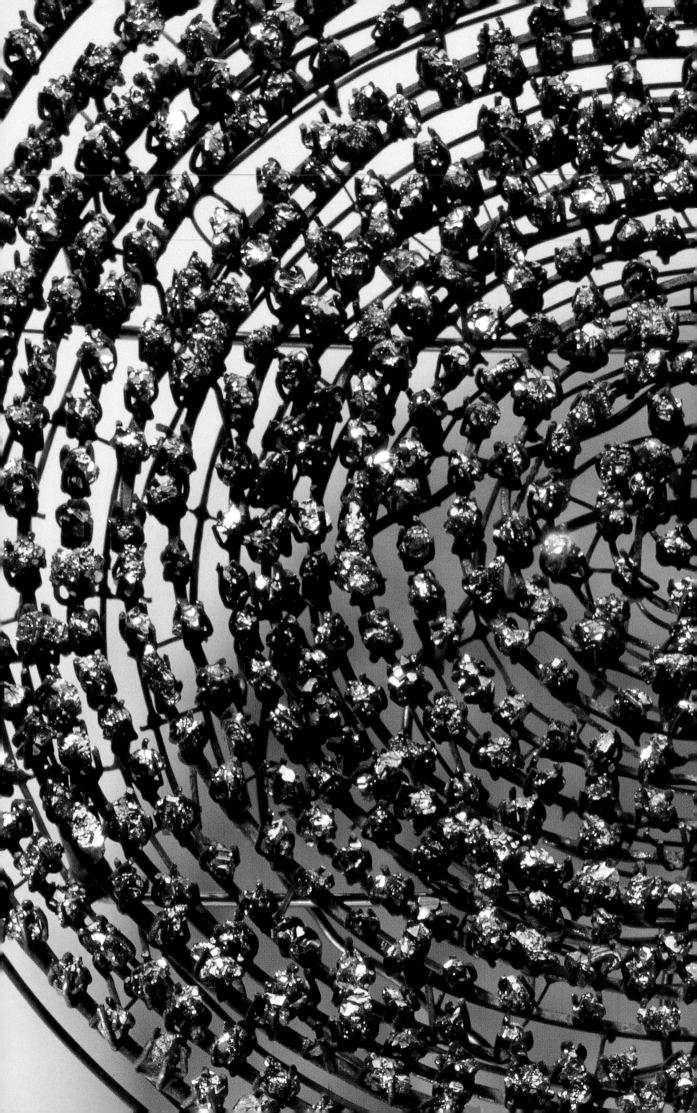

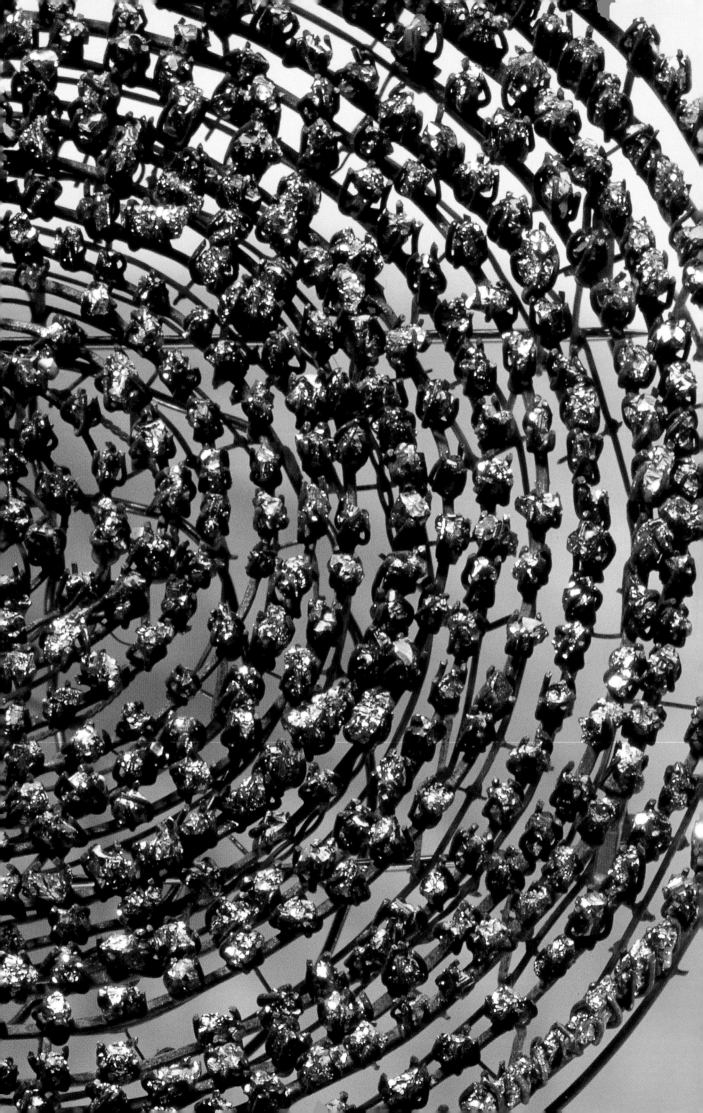

Net cap II | 1998
Hair felt
20 x 22 x 15 cm

Netscap II | 1998
Haarfilz
20 x 22 x 15 cm

Netscap I | 1998
Haarfilz
22 x 22 x 16 cm

Net cap I | 1998
Hair felt
22 x 22 x 16 cm

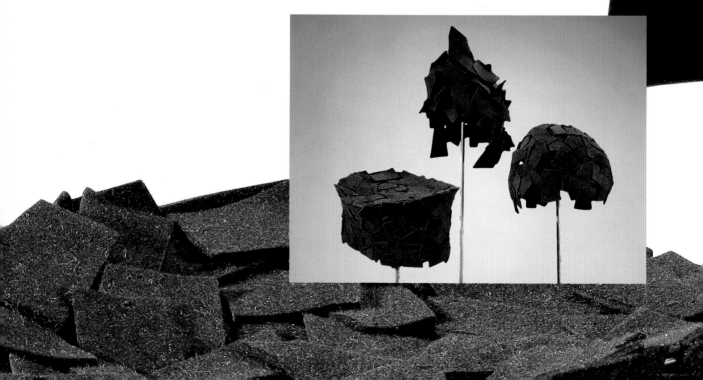

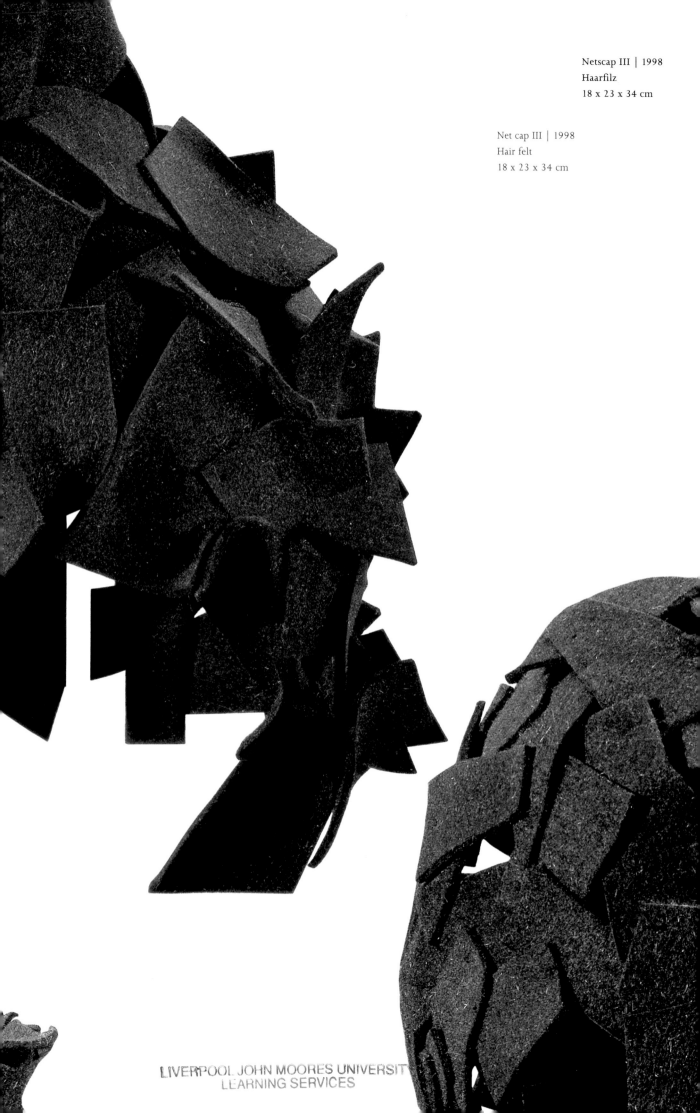

Netscap III | 1998
Haarfilz
18 x 23 x 34 cm

Net cap III | 1998
Hair felt
18 x 23 x 34 cm

Ring »Every tube has its
secret« | 1998
Silver-copper-gold alloy, gilt
7 x 3 x 2 cm

Ring »every tube has
its secret« | 1998
Silber-Kupfer-Gold-Legierung,
vergoldet
7 x 3 x 2 cm

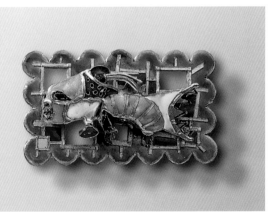

Brosche »Monkfish« | 1998
Silber-Gold-Legierung, Email,
vergoldet
6 x 4 x 2 cm

Brooch »Monkfish« | 1998
Silver-gold alloy, enamel,
gilt
6 x 4 x 2 cm

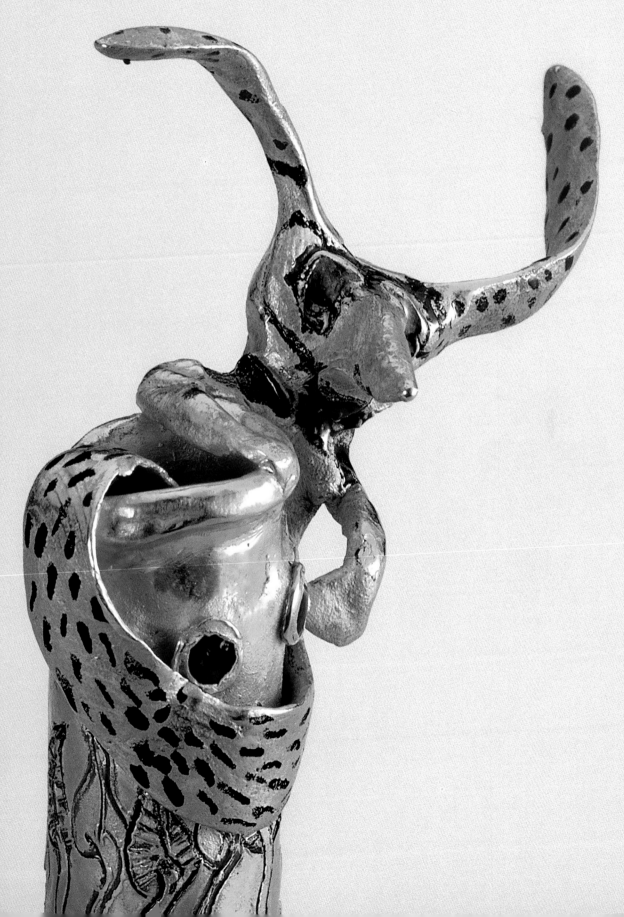

Ring | 1998
Fine gold, bezel:
Silver-copper-gold-platinum alloy
Ring: Silver-platinum alloy,
3 alexandrites | 1 Padbarajah
ruby
4 x 3 x 2 cm

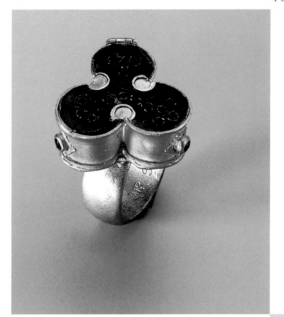

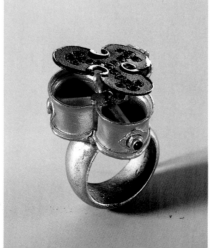

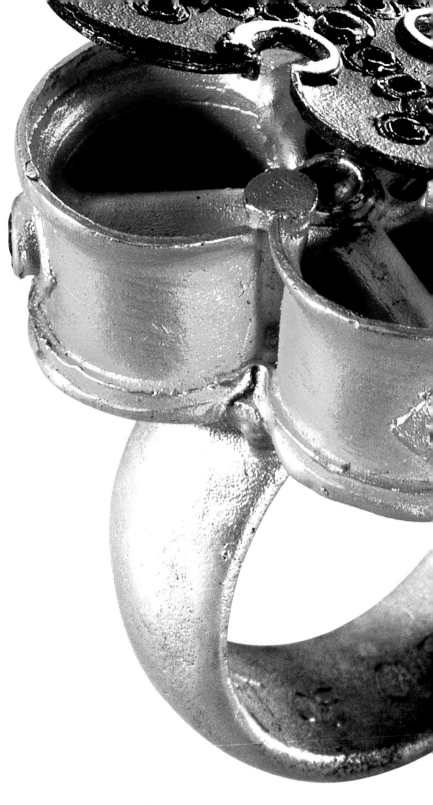

Ring | 1998
Feingold, Deckel:
Silber-Kupfer-Gold-Platin-
Legierung
Ring: Silber-Platin-Legierung,
3 Alexandrite | 1 Padbaratscha-
Rubin
4 x 3 x 2 cm

Ring »Dog« | 1998
Silver, diamond, synthetic ruby
ca 2 x 2 cm

Ring »Hund« | 1998
Silber, Diamant, synthetischer
Rubin
ca. 2 x 2 cm

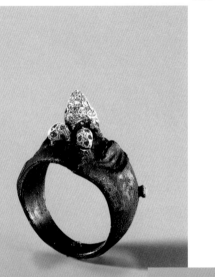

Armreif | 1998
Silber, Gold, Saphire
7 x 7 x 2 cm

Bangle | 1998
Silver, gold, sapphires
7 x 7 x 2 cm

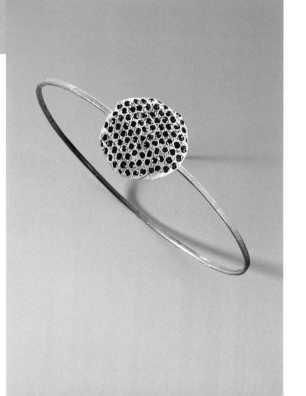

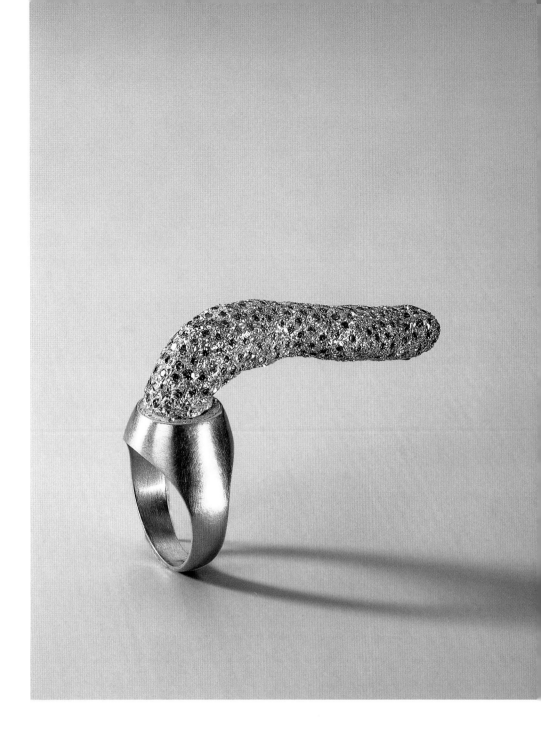

Ring | 1998
Gold, silver, diamonds
ca 2 x 3 cm

Ring | 1998
Gold, Silber, Diamanten
ca. 2 x 3 cm

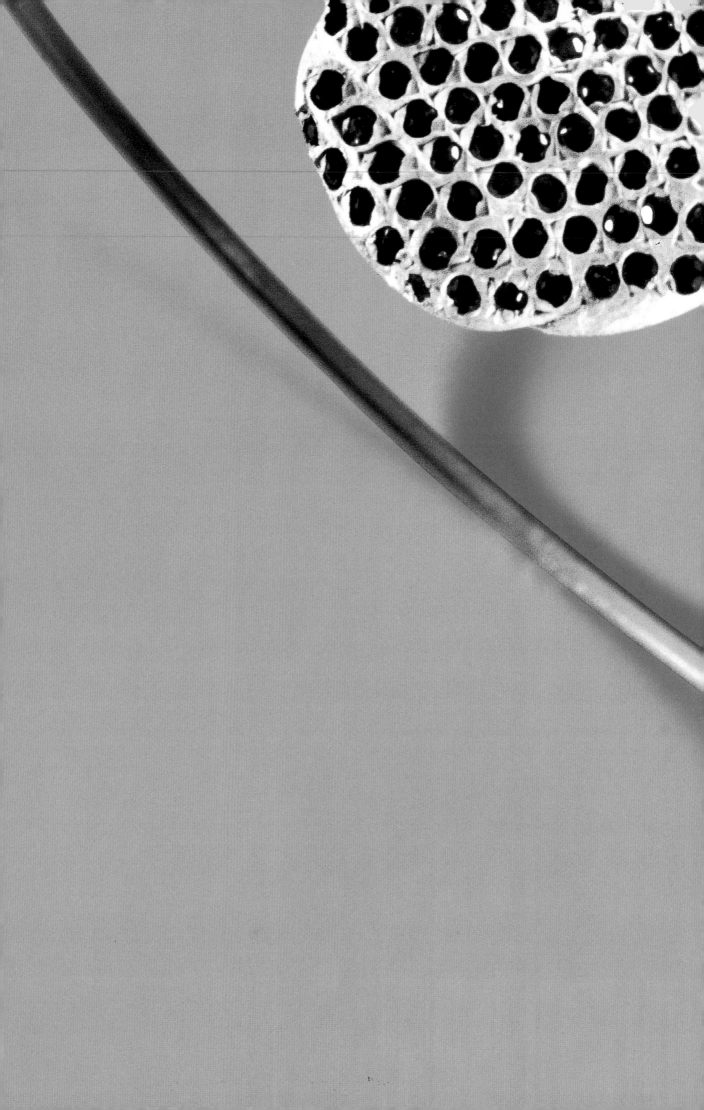

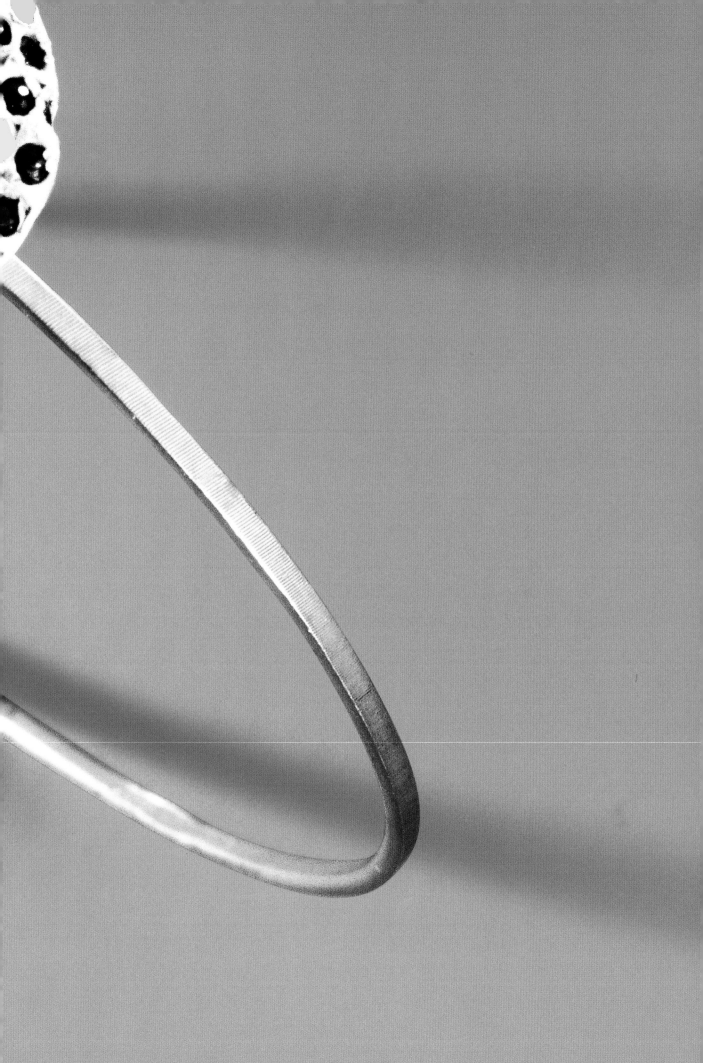

»Artfremde in einer
Ausstellung«
oder: Ausstellungsräume als
artfremde Umgebung | 1998
Pappelholz
ca. 110 x 80 x 60 cm

»Aliens in an exhibition«
or: Exhibition spaces as an alien
environment | 1998
Poplar
ca 110 x 80 x 60 cm

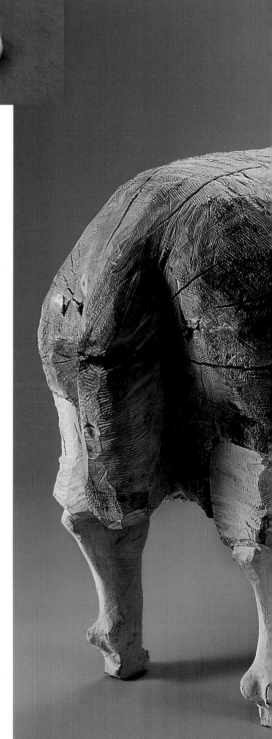

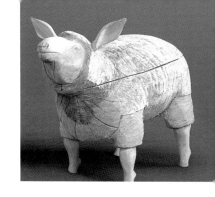

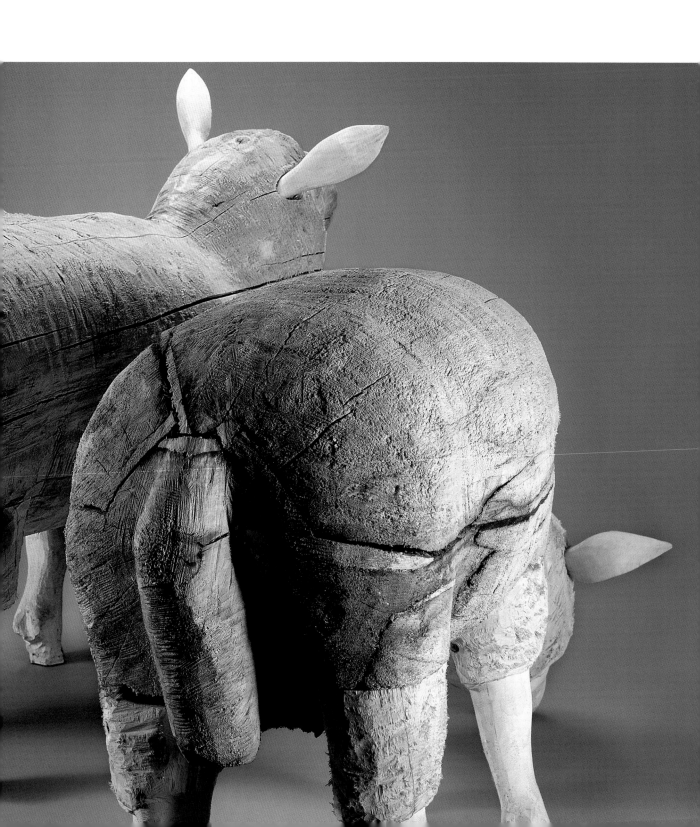

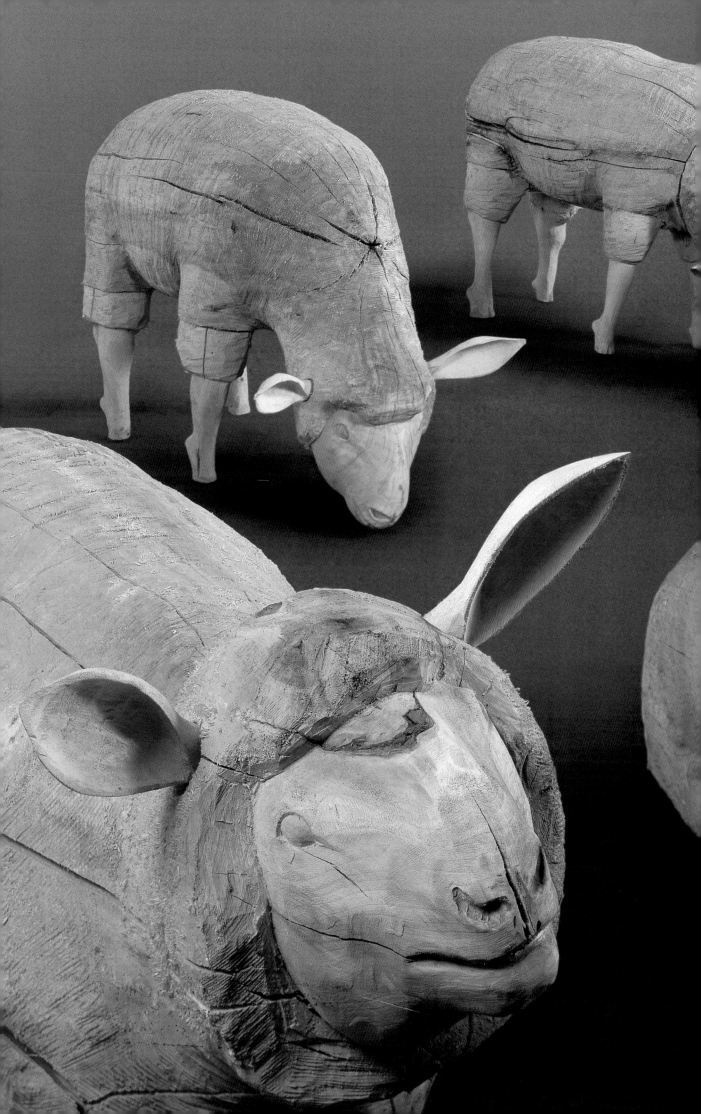

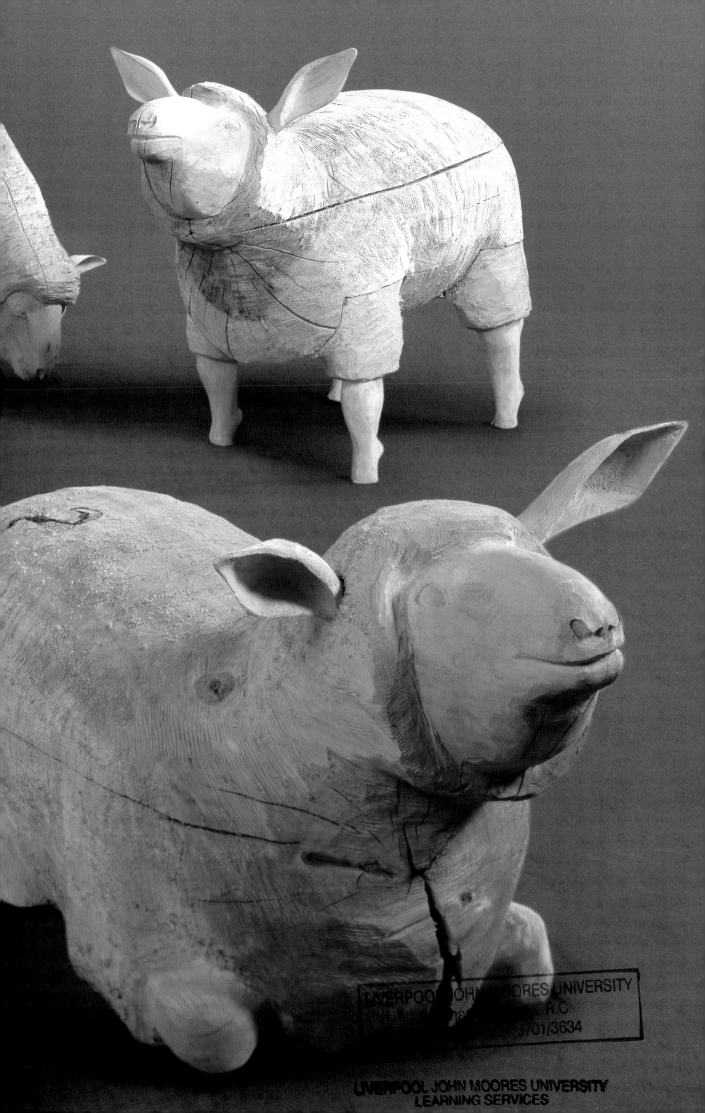

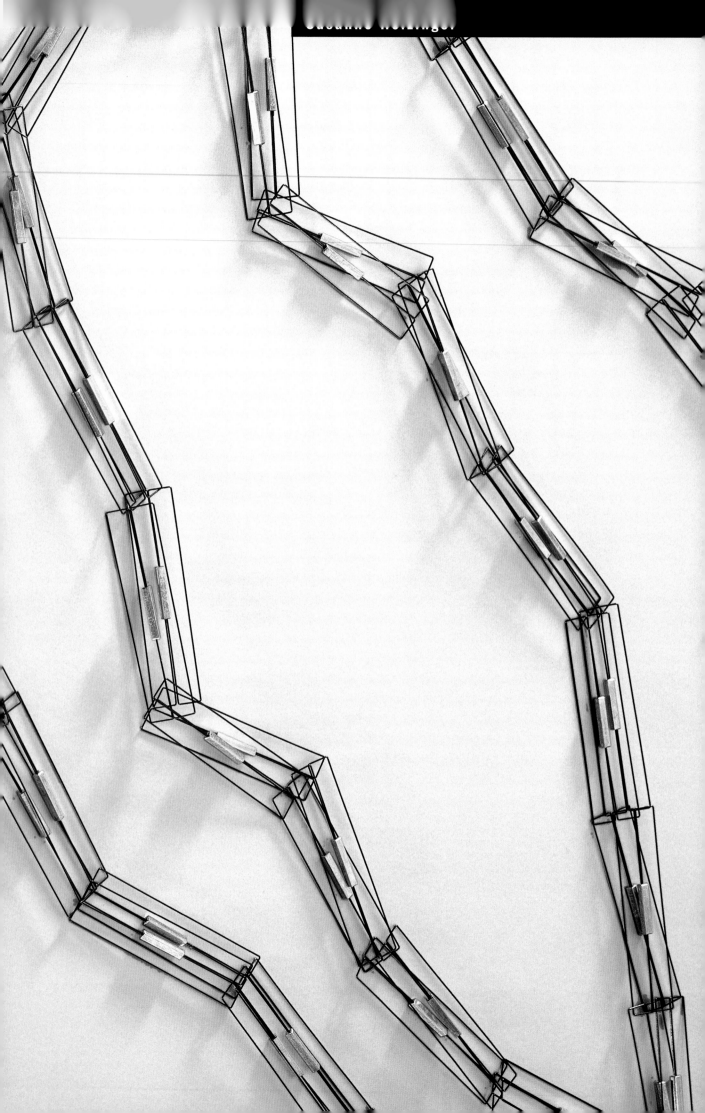

Necklace | 1998
Browned coiled steel, 750 gold
L. 160 cm, W. 4 cm

Kette | 1998
Federstahl Braun, Gold 750
L. 160 cm, B. 4 cm

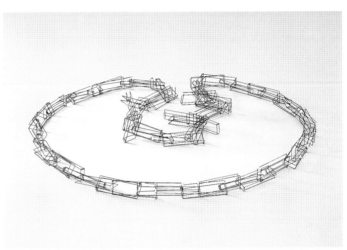

Necklace | 1999
Blued coiled steel, 925 silver
L. 160 cm, W. 4.5 cm

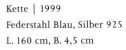

Kette | 1999
Federstahl Blau, Silber 925
L. 160 cm, B. 4,5 cm

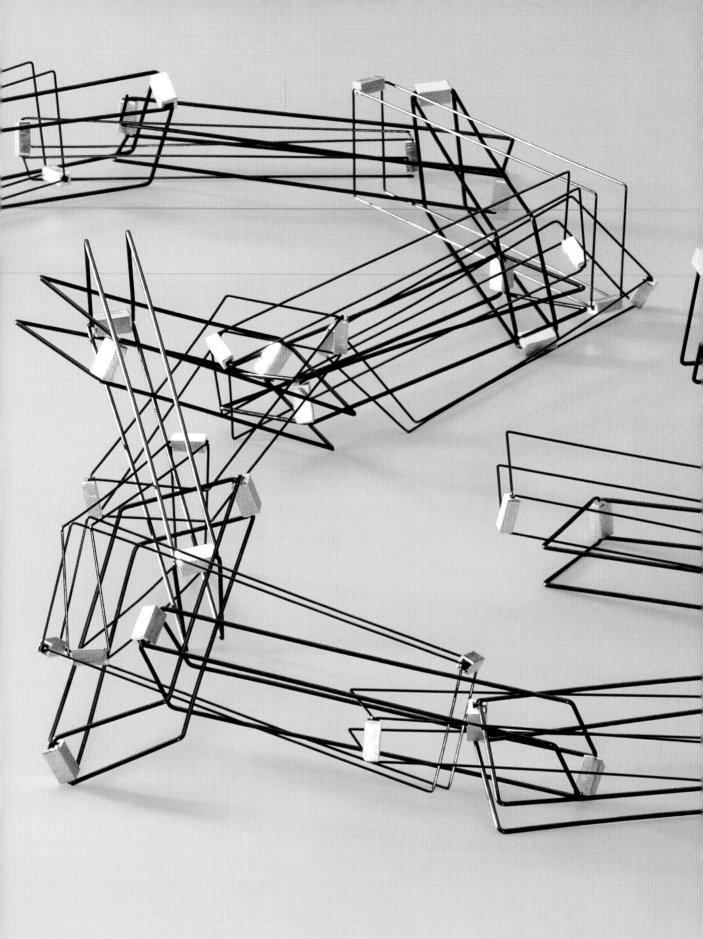

Sideboard | 1997
Polypropylen, Stahl
H. 40 cm, B. 179 cm, T. 30 cm

Sideboard | 1997
Polypropylene, steel
H. 40 cm, W. 179 cm, D. 30 cm

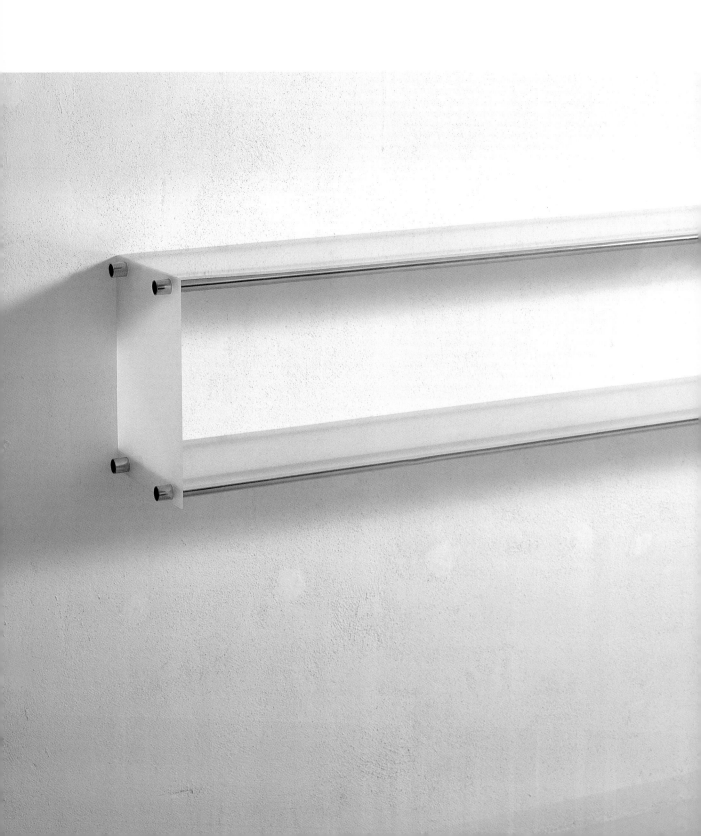

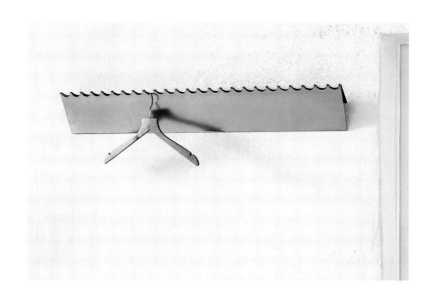

Garderobe | 1996
Stahl
H. 17 cm, B. 120 cm, T. 8 cm

Wardrobe | 1996
Steel
H. 17 cm, W. 120 cm, D. 8 cm

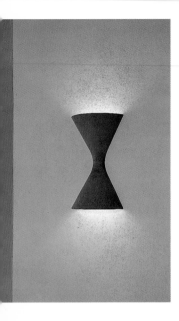

Wall lighting fixture
»Eternity« | 1998
Reinforced concrete
H. 60 cm, W. 38 cm, D. 19 cm

Wandleuchte »Eternity« | 1998
Faserzement
H. 60 cm, B. 38 cm, T. 19 cm

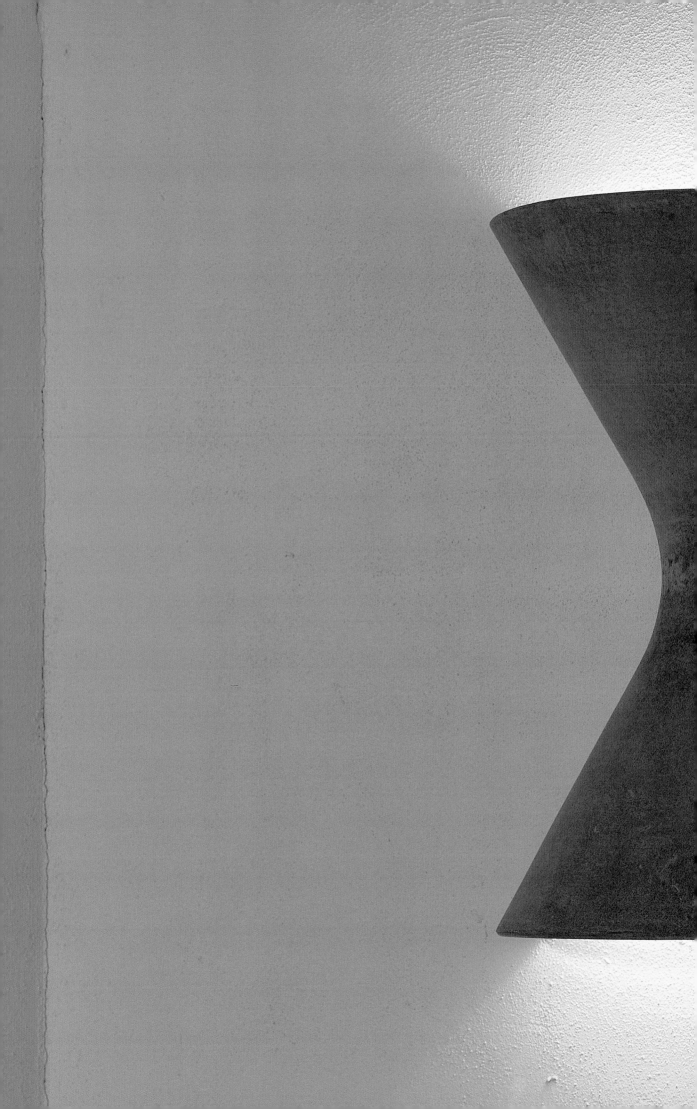

Brooch | 1997
800 gold
5.5 x 4 cm

Brosche | 1997
Gold 800
5,5 x 4 cm

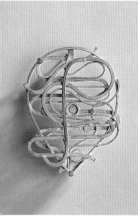

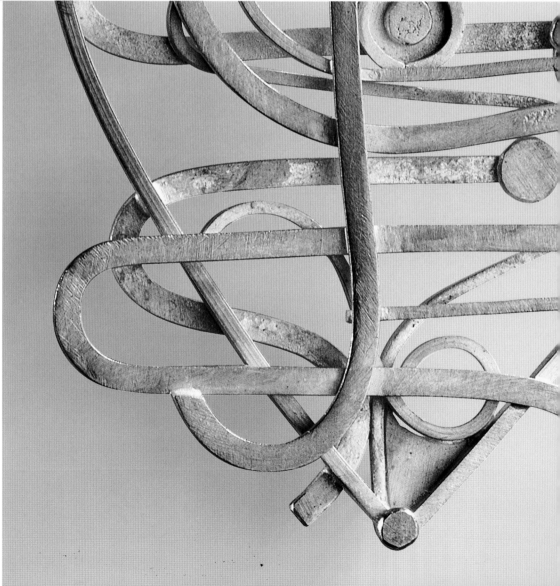

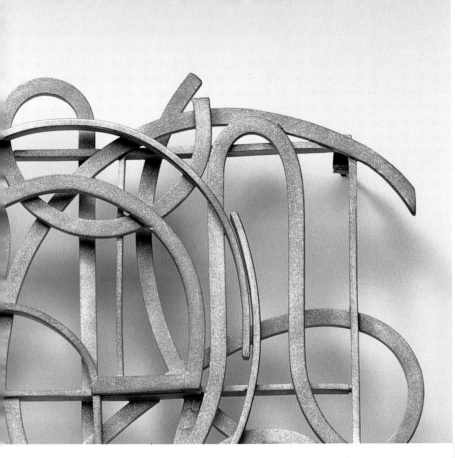

Brosche | 1998
Silber 925
5,5 x 5,5 cm

Brooch | 1998
925 silver
5.5 x 5.5 cm

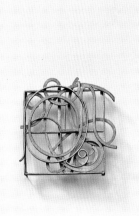

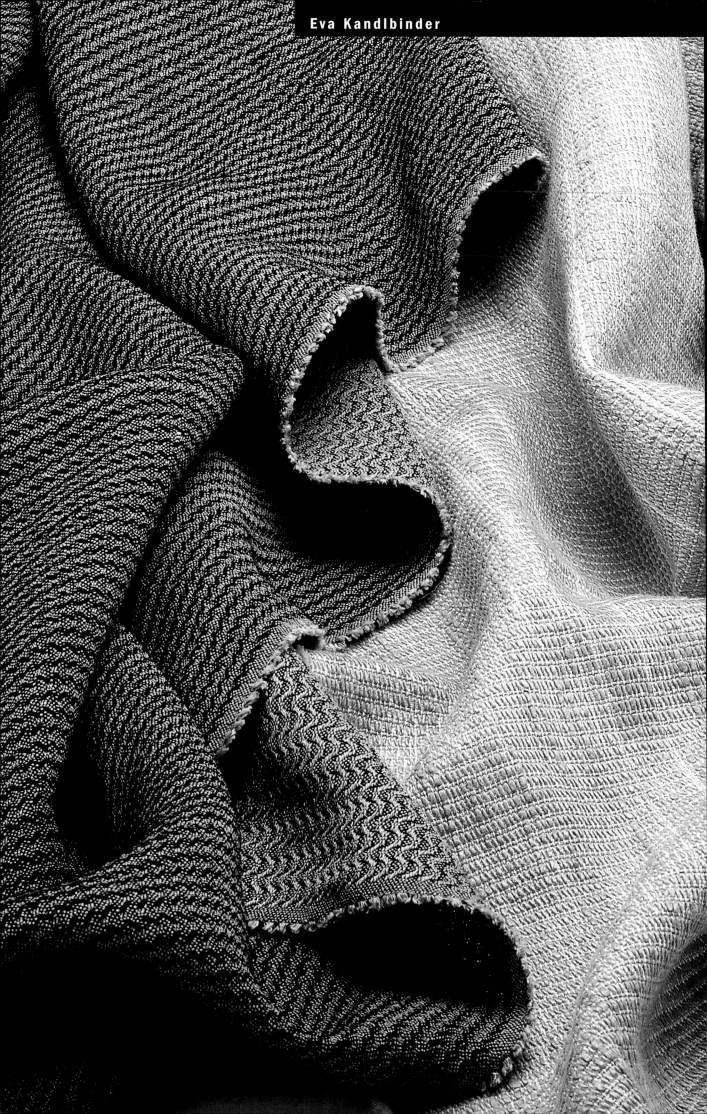

Eva Kandlbinder

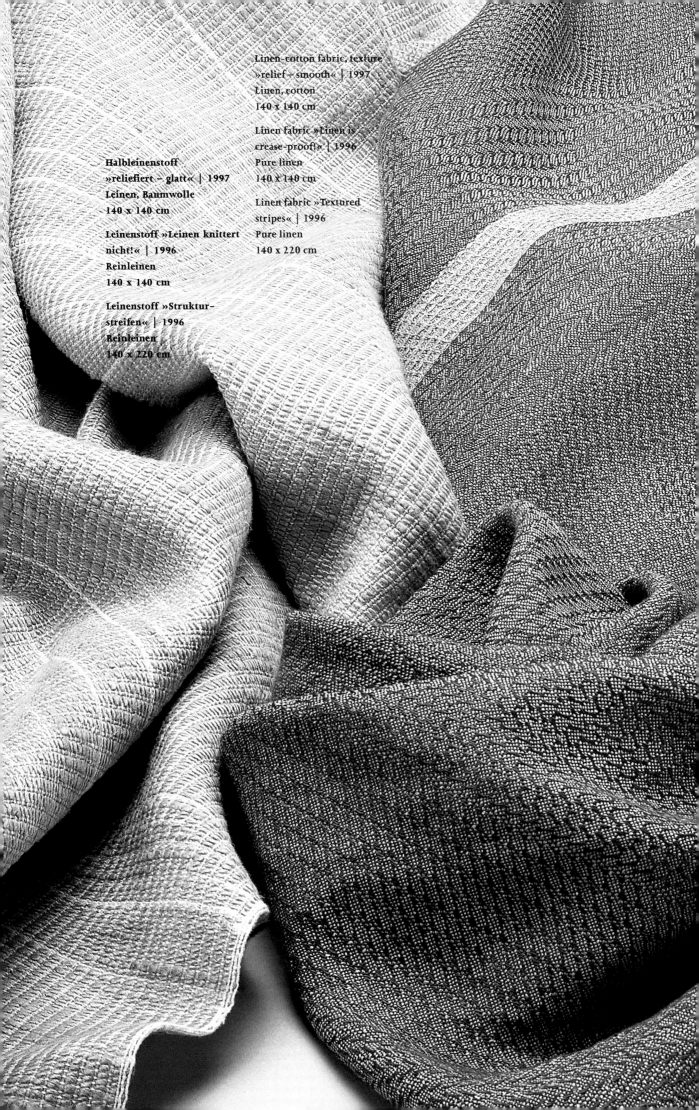

Halbleinenstoff
»reliefiert – glatt« | 1997
Leinen, Baumwolle
140 x 140 cm

Leinenstoff »Leinen knittert
nicht!« | 1996
Reinleinen
140 x 140 cm

Leinenstoff »Struktur-
streifen« | 1996
Reinleinen
140 x 220 cm

Linen-cotton fabric, texture
»relief – smooth« | 1997
Linen, cotton
140 x 140 cm

Linen fabric »Linen is
crease-proof!« | 1996
Pure linen
140 x 140 cm

Linen fabric »Textured
stripes« | 1996
Pure linen
140 x 220 cm

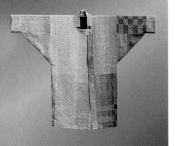

Mantel »Interpunktion« | 1998
Reines Leinen
L. 110 cm, B. 140 cm

Coat »Punctuation« | 1998
Pure linen
L. 110 cm, W. 140 cm

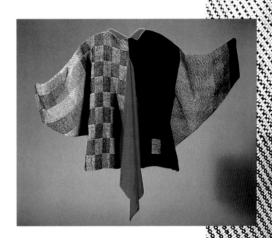

Jacke »Stichpunkt« | 1998
Leinen, Seide
L. 70 cm, B. 140 cm

Jacket »Stichpunkt« | 1998
Linen, silk
L. 70 cm, W. 140 cm

LIVERPOOL JOH
LEARN

Rillenschale | 1996
Floatglas 15 mm
D. 135 cm

Grooved bowl | 1996
Float glass 15 mm
Dm. 135 cm

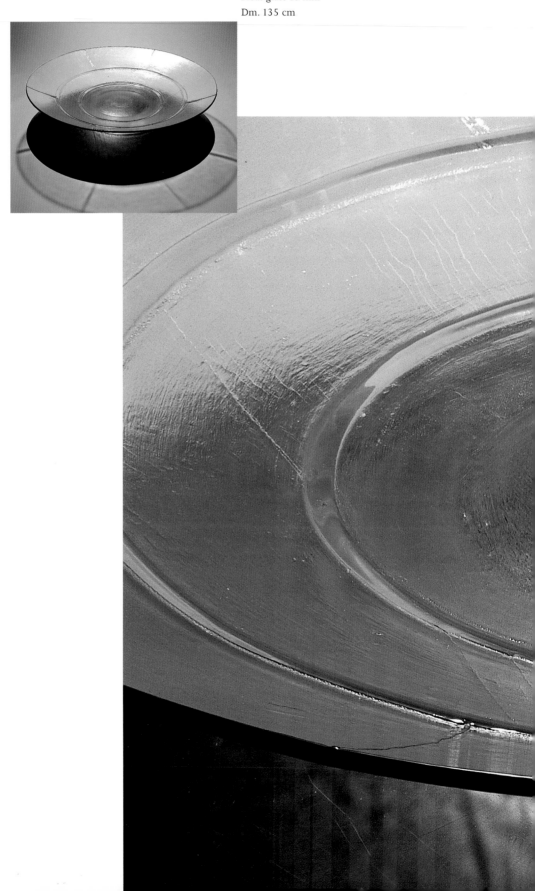

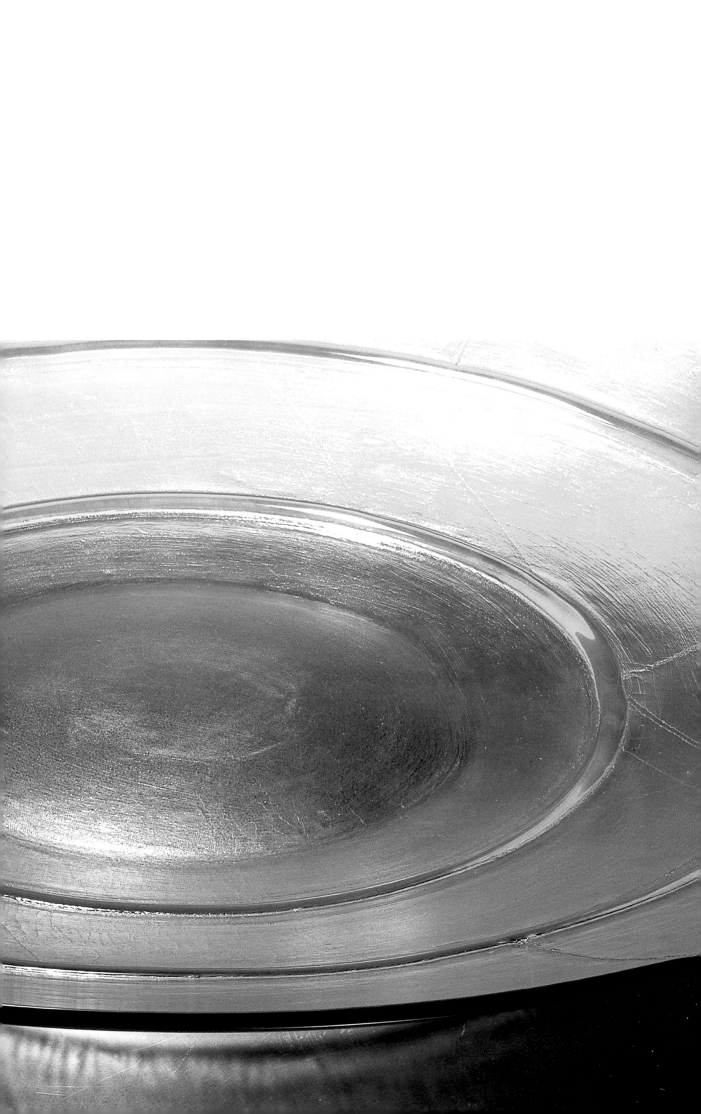

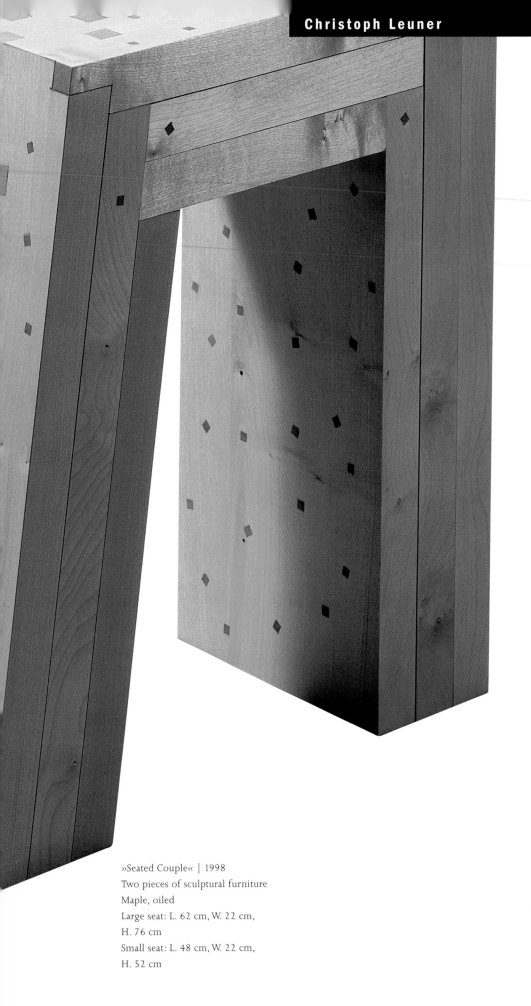

»Seated Couple« | 1998
Two pieces of sculptural furniture
Maple, oiled
Large seat: L. 62 cm, W. 22 cm,
H. 76 cm
Small seat: L. 48 cm, W. 22 cm,
H. 52 cm

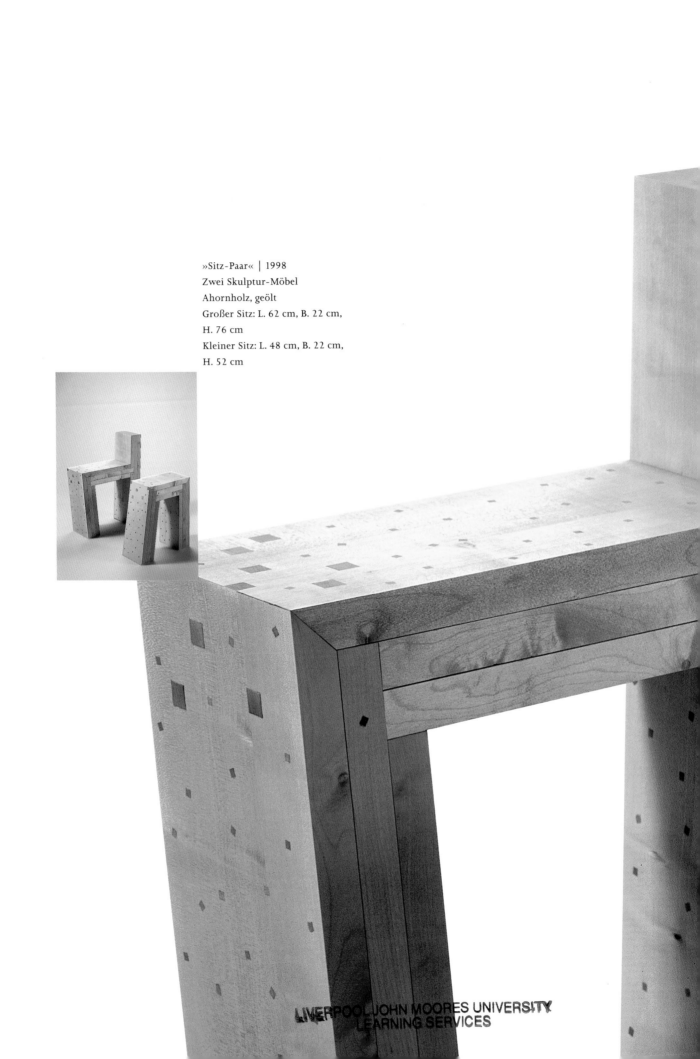

»Sitz-Paar« | 1998
Zwei Skulptur-Möbel
Ahornholz, geölt
Großer Sitz: L. 62 cm, B. 22 cm,
H. 76 cm
Kleiner Sitz: L. 48 cm, B. 22 cm,
H. 52 cm

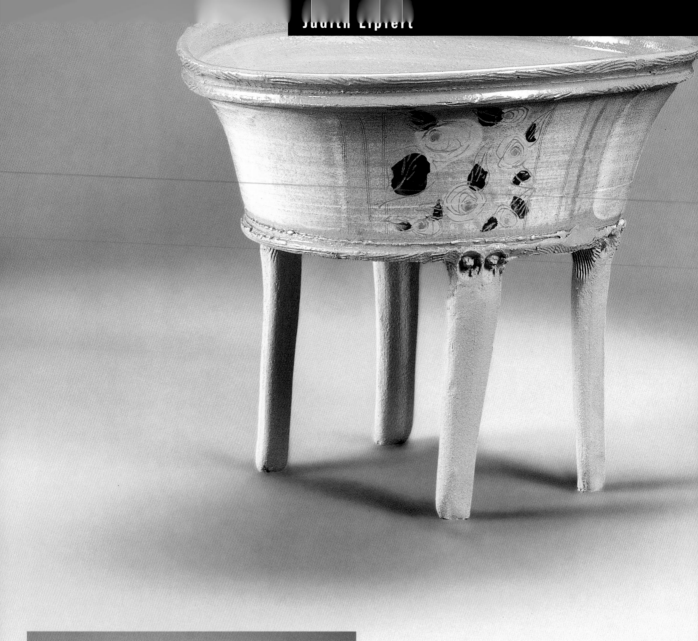

Judith Lipfert

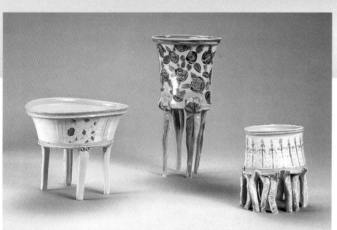

Liebesbrief-Schalen auf
Füßen | 1998
Steinzeug, Engobe, transparente
Glasur
H. 15 cm, H. 18 cm, H. 33 cm

Loving-cups on feet | 1998
Stoneware, engobe, transparent
glaze
H. 18 cm, H. 15 cm, H. 33 cm

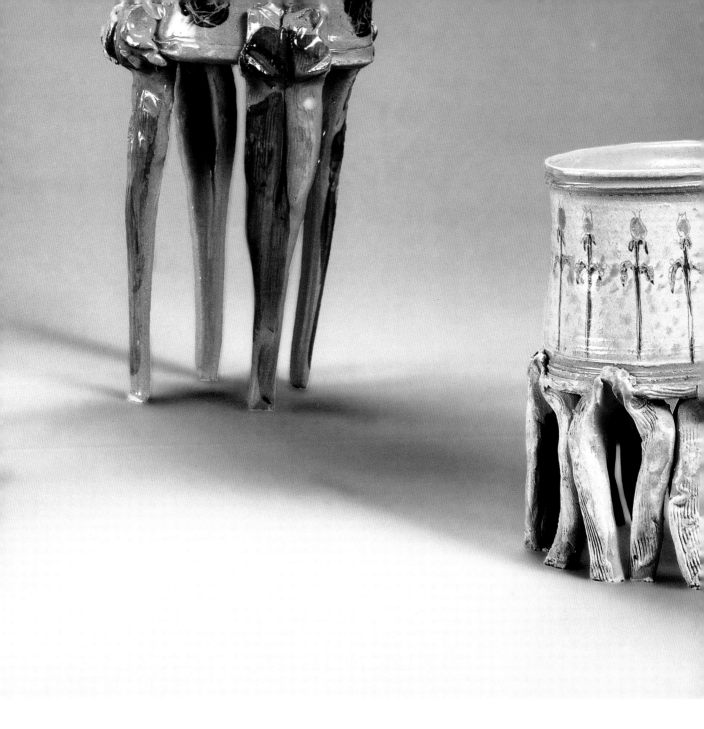

Object »Tower Seasaw« | 1998
Stoneware, bronze
H. 130 cm, L. 44 cm, B. 37 cm

Object »Seesaw I« | 1997
Stoneware, stainless steel
H. 24 cm, L. 36.5 cm, W. 36.5 cm

Object »Seesaw II« | 1997
Stoneware, stainless steel
H. 29 cm, L. 44 cm, W. 37 cm

»Boote« (Handlungsform) | 1998
Steinzeug, Fundstücke
L. 80 cm, B. 25 cm, H. 10 cm

»Boats« (action form) | 1998
Stoneware, objets trouvés
L. 80 cm, W. 25 cm, H. 10 cm

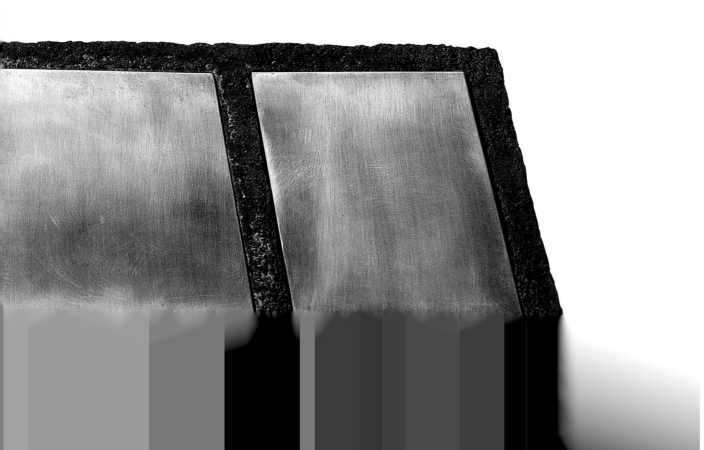

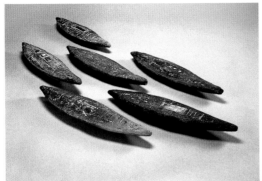

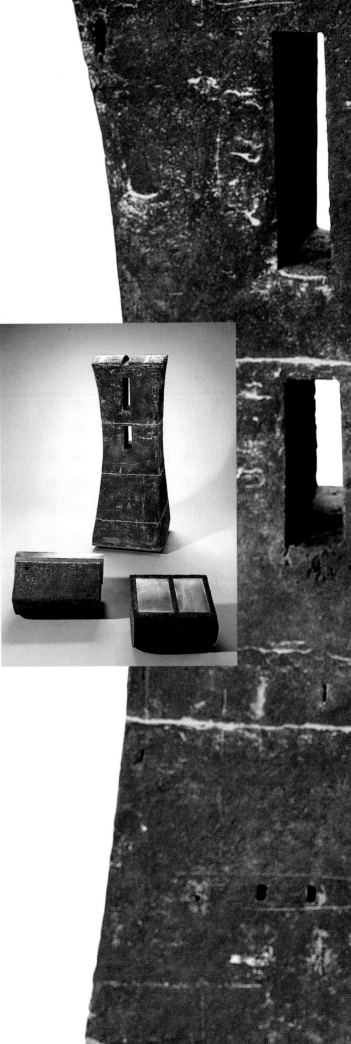

Objekt »Turmwippe« | 1998
Steinzeug, Bronze
H. 130 cm, L. 44 cm, B. 37 cm

Objekt »Wippe I« | 1997
Steinzeug, Edelstahl
H. 24 cm, L. 36,5 cm, B. 36,5 cm

Objekt »Wippe II« | 1997
Steinzeug, Edelstahl
H. 29 cm, L. 44 cm, B. 37 cm

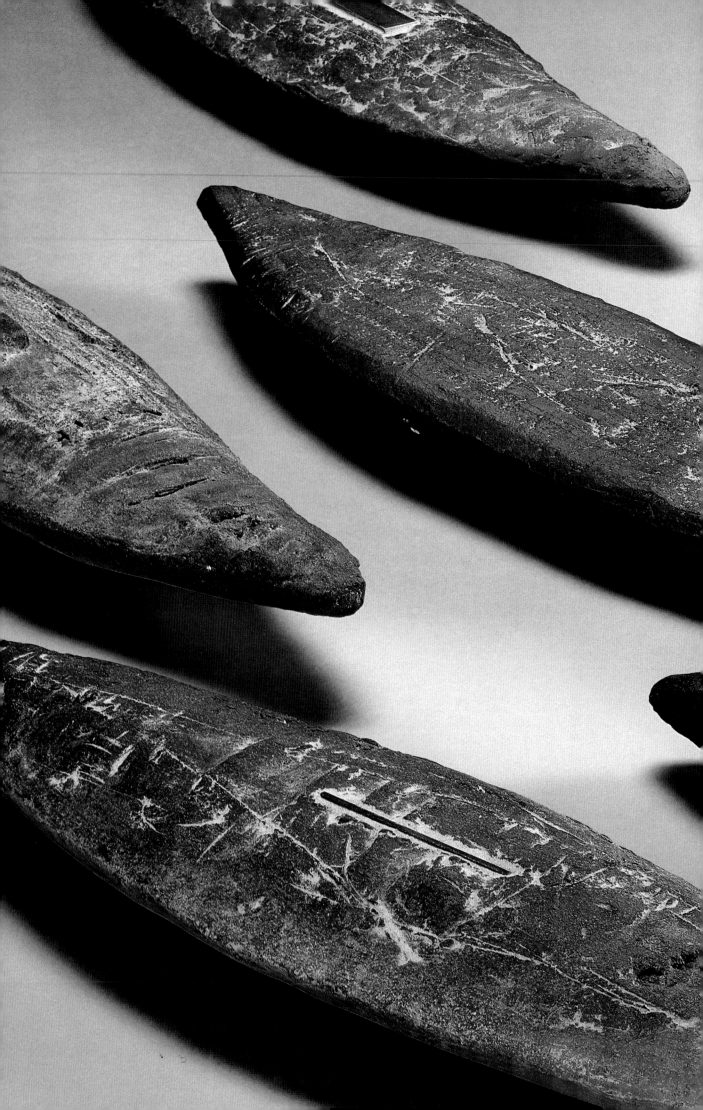

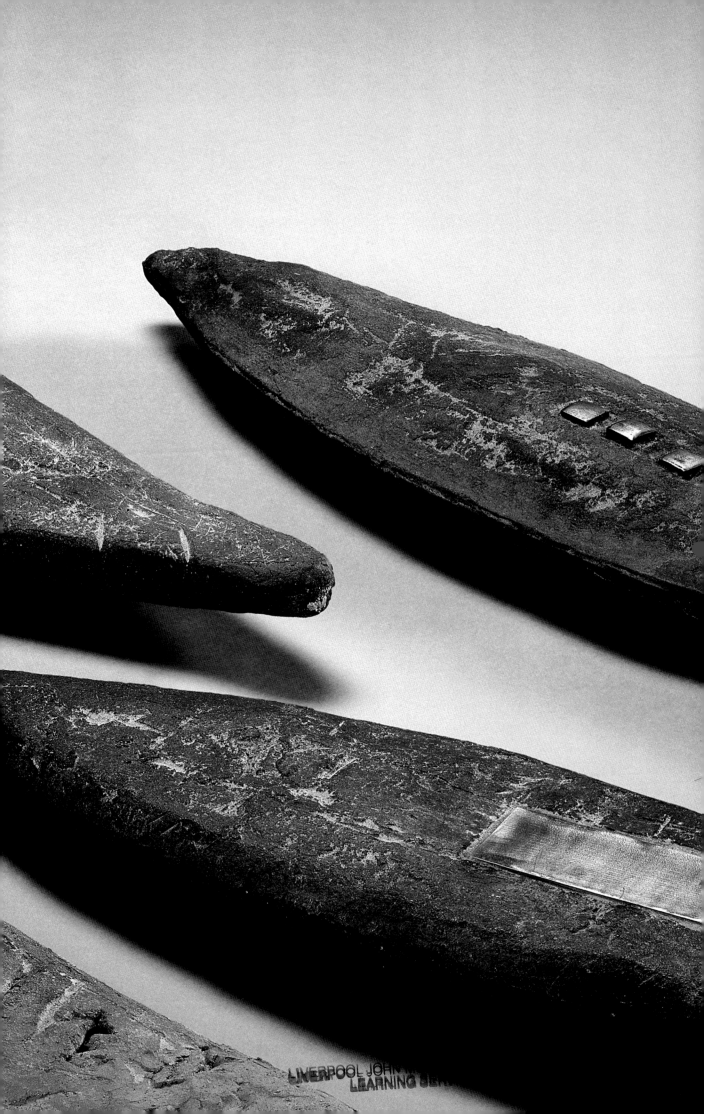

Gefäße | 1997
Kupfer
D. 15 bzw. 8 cm, L. 40 bzw.
24,5 cm

Vessels | 1997
Copper
Dm. 15 and 8 cm, L. 40 and
24.5 cm

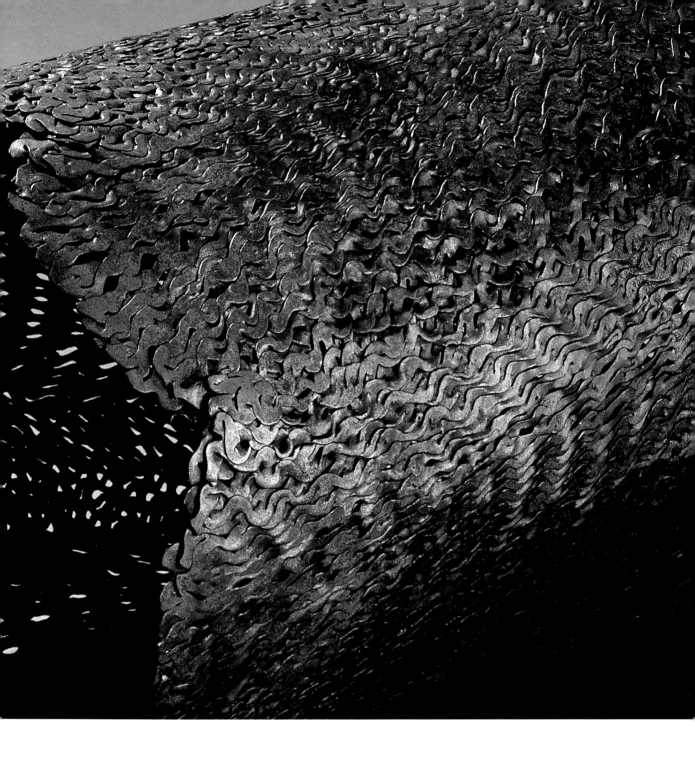

Fool's ring »Ufo I« | 1998
Recycled plastic: yoghurt pot,
aluminium lid, Australian
boulder opal
8 x 6 cm

Narrenring »Ufo I« | 1998
Recycelter Kunststoff: Joghurt-
becher, Aludeckel, australischer
Boulderopal
8 x 6 cm

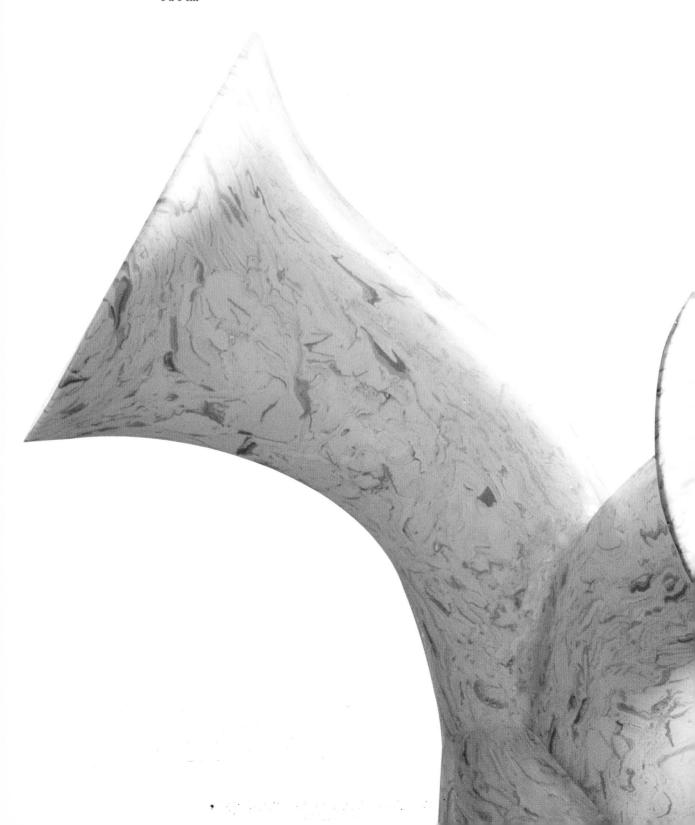

Fool's ring »Cone« | 1998
Recycled plastic: aluminium
bezel, aquamarine
4 x 7 cm

Narrenring »Trichter« | 1998
Recycelter Kunststoff:
Aludeckel, Aquamarin
4 x 7 cm

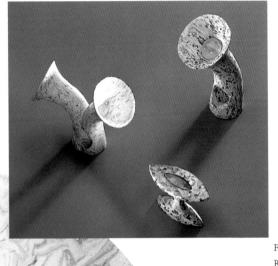

Fool's ring »Double cone« | 1998
Recycled plastic: yoghurt pot,
aluminium lid, opal, synthetic
water opal
6 x 10 cm

Narrenring
»Doppeltrichter« | 1998
Recycelter Kunststoff: Joghurt-
becher, Aludeckel, Edelopal,
synthetischer Wasseropal
6 x 10 cm

Eis- und Kuchenplatten | 1998
Bemalter Ton
D. 35 bzw. 50 cm, H. 3 bzw. 8 cm

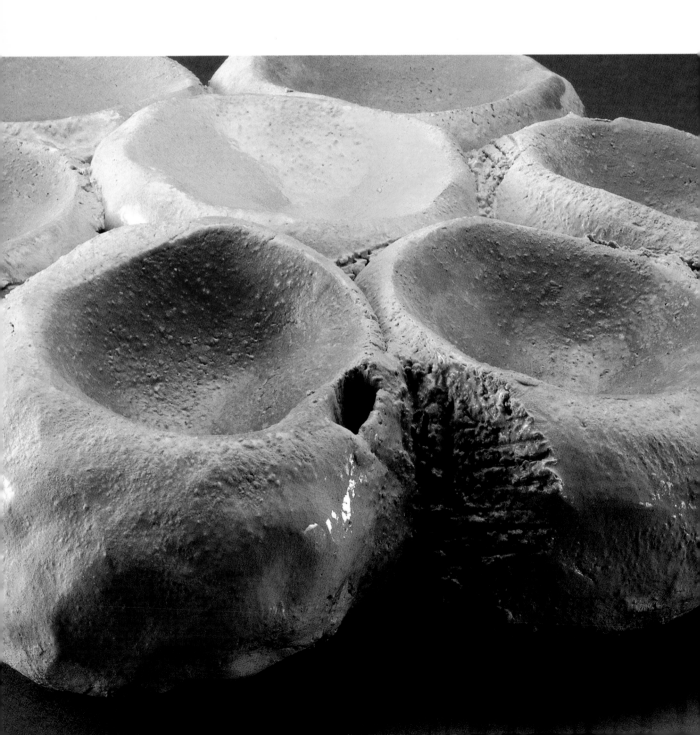

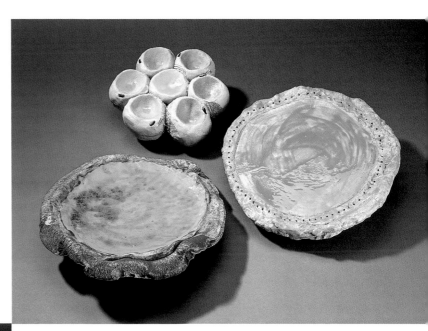

Ice-cream and cake dishes | 1998
Painted clay
Dm. 35 and 50 cm, H. 3 and 8 cm

»Gesprengte Säulen« | 1997
Papier (kozo)
H. 75 cm, L. 225 cm, B. 37 cm

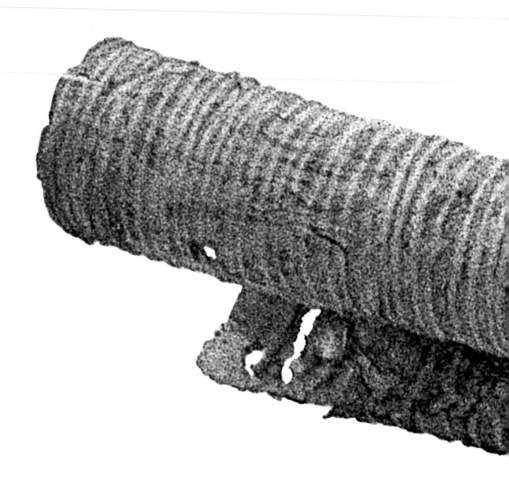

»Preparation I and III«
1996|97
Coiled steel, paper (kozo), PVC
H. 275 cm, W. 90 cm, D. 8 cm

»Präparat I und III« | 1996|97
Federstahl, Papier (kozo), PVC
H. 275 cm, B. 90 cm, T. 8 cm

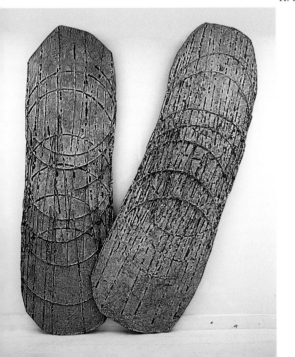

»Tetralogy« Metrics
in Space | 1997
Copper, GFK
H. 100 cm, L. 400 cm, W. 400 cm

»Tetralogie« Metrik
im Raum | 1997
Kupfer, GFK
H. 100 cm, L. 400 cm, B. 400 cm

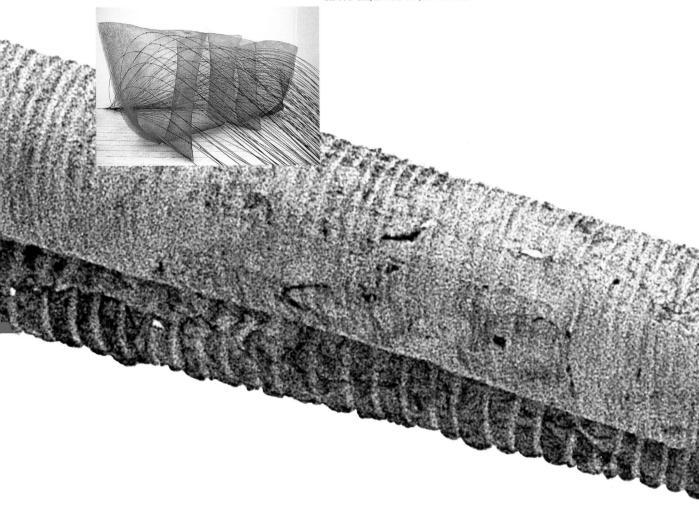

»Blasted Columns« | 1997
Paper (kozo)
H. 75 cm, L. 225 cm, W. 37 cm

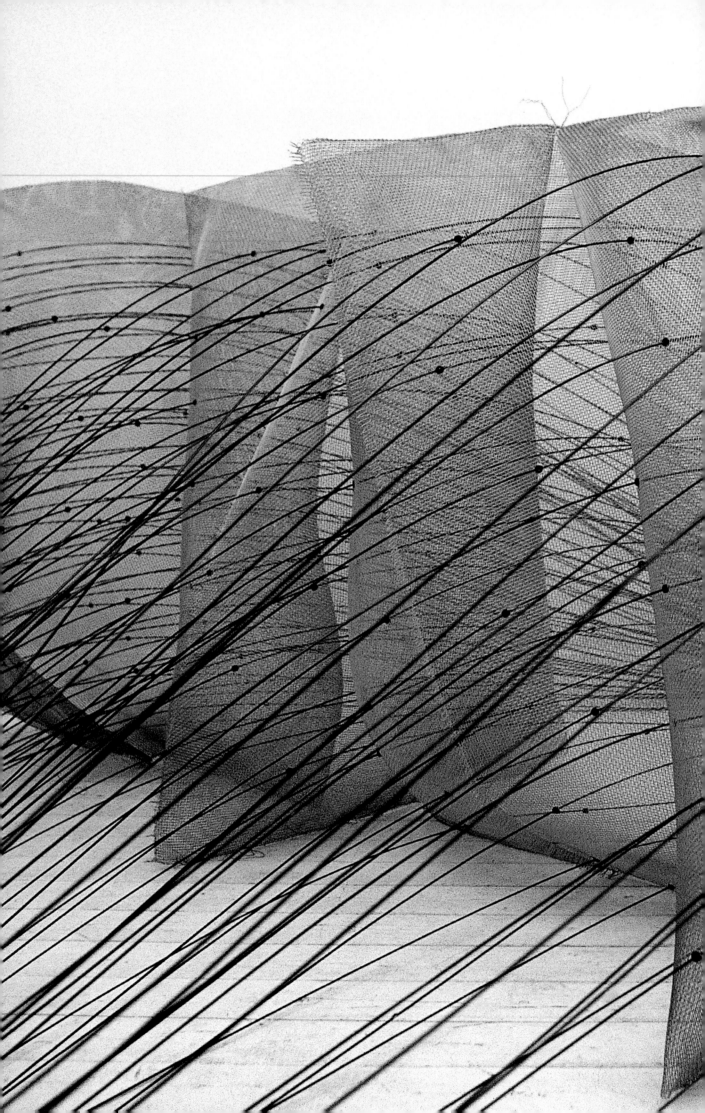

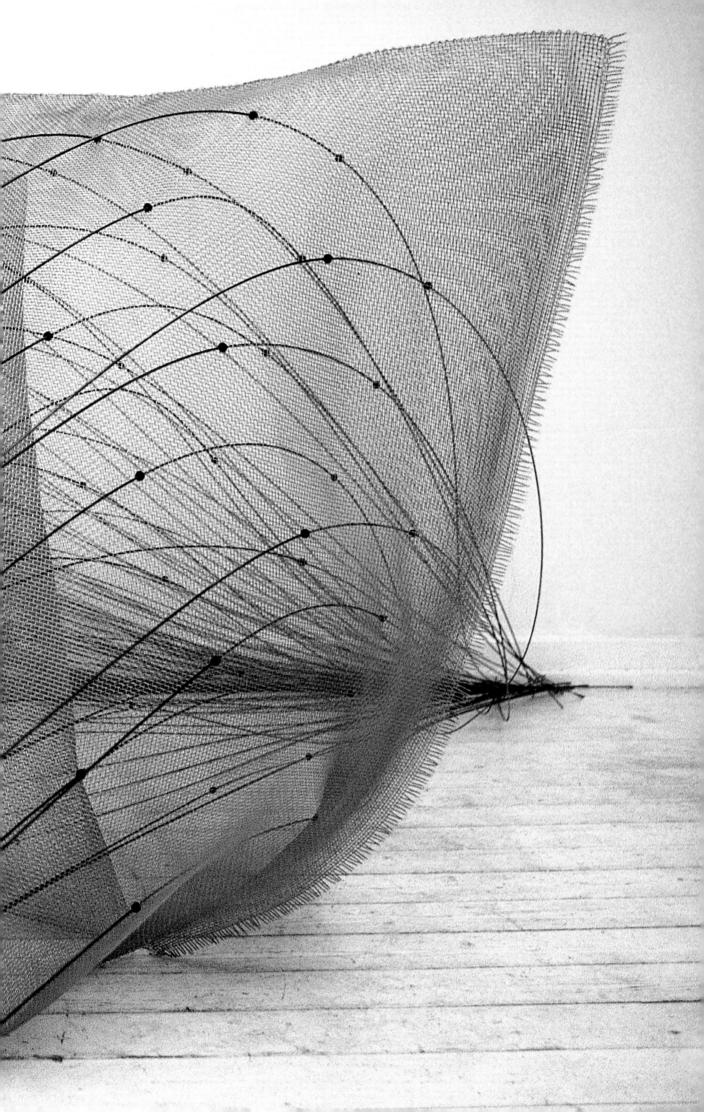

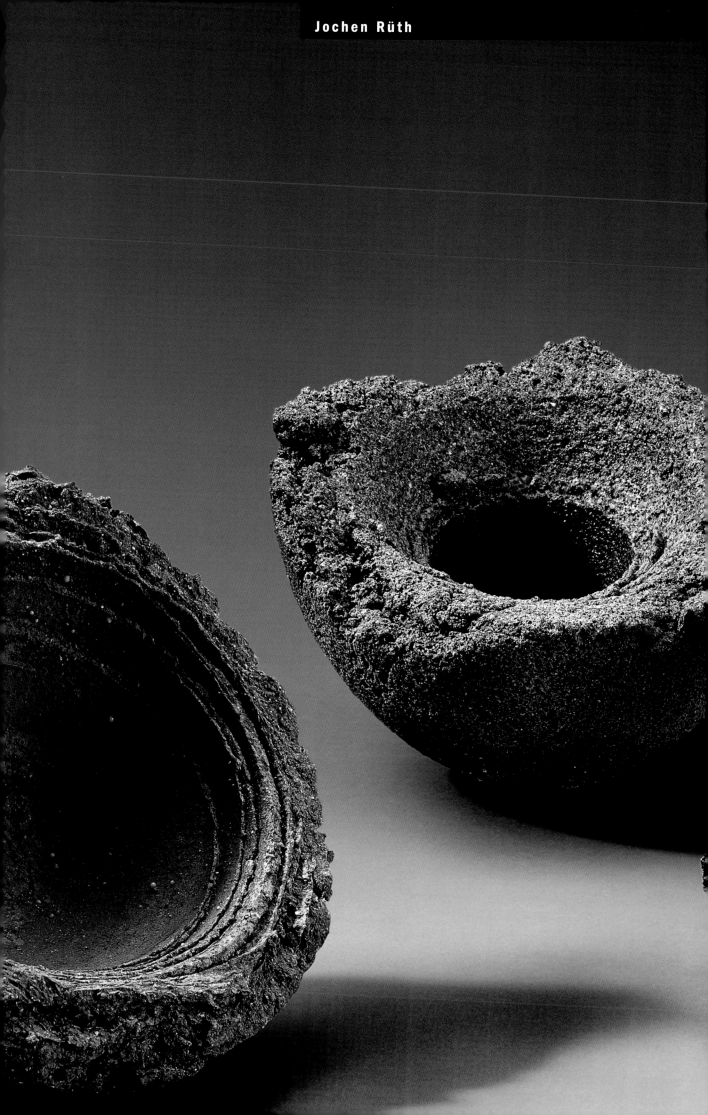

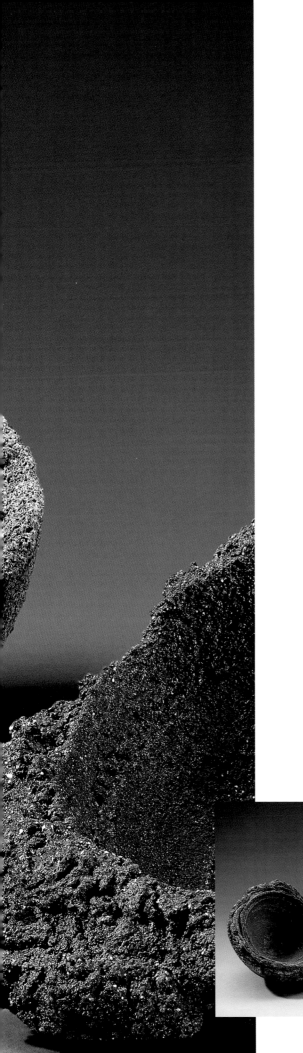

Bowl »Lava« | 1997
Ceramics (stoneware)
Dm. 32 cm

Bowl »Lava« | 1997
Ceramics (stoneware)
Dm. 40 cm

Bowl »Layering« | 1998
Ceramics (stoneware)
Dm. 32 cm

Schale »Lava« | 1997
Keramik (Steinzeug)
D. 32 cm

Schale »Lava« | 1997
Keramik (Steinzeug)
D. 40 cm

Schale »Schichtung« | 1998
Keramik (Steinzeug)
D. 32 cm

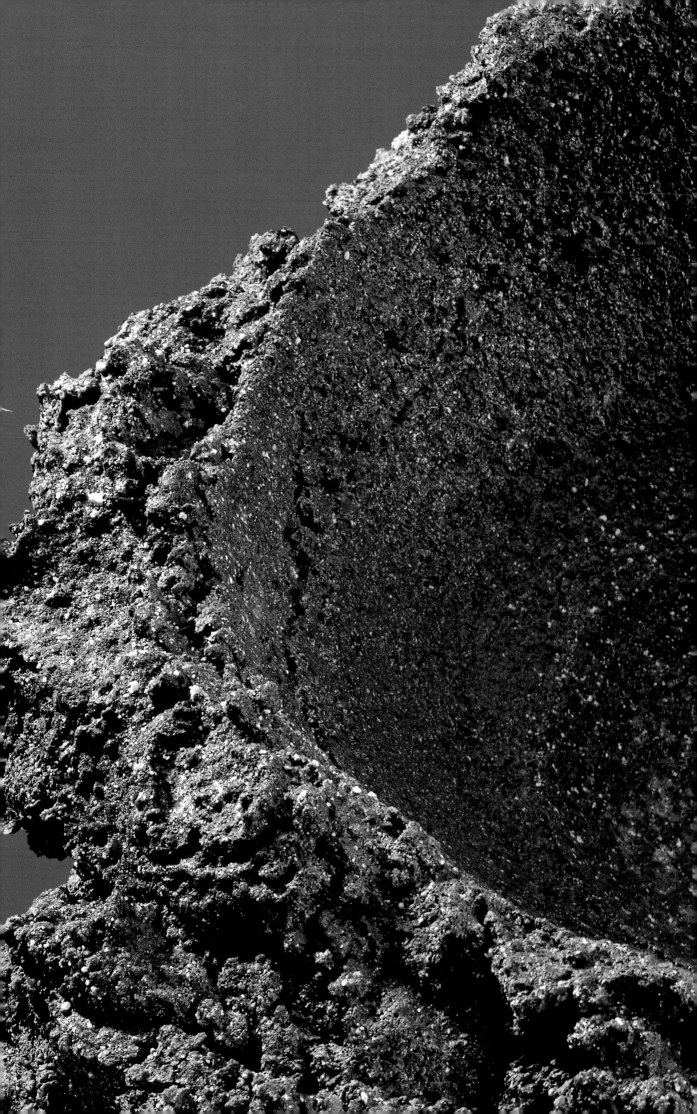

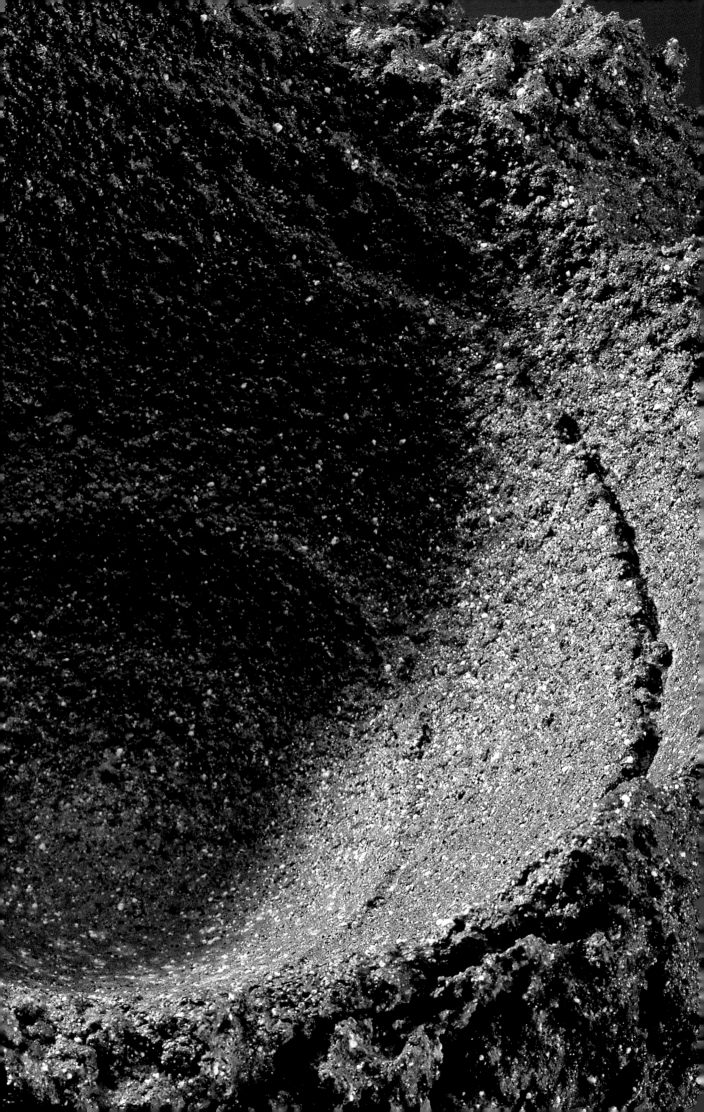

Stuhl für mehrere Bücher | 1997
Ahorn, Sperrholz, Filz
H. 90 cm, B. 67,5 cm, T. 45 cm

Chair for several books | 1997
Maple, plywood, felt
H. 90 cm, W. 67.5 cm, D. 45 cm

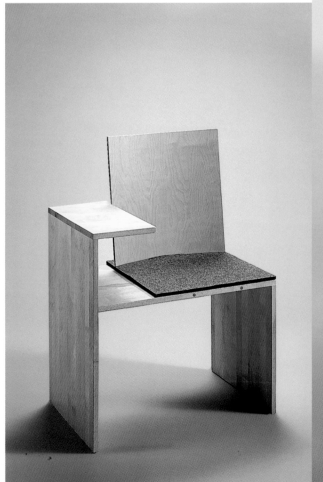

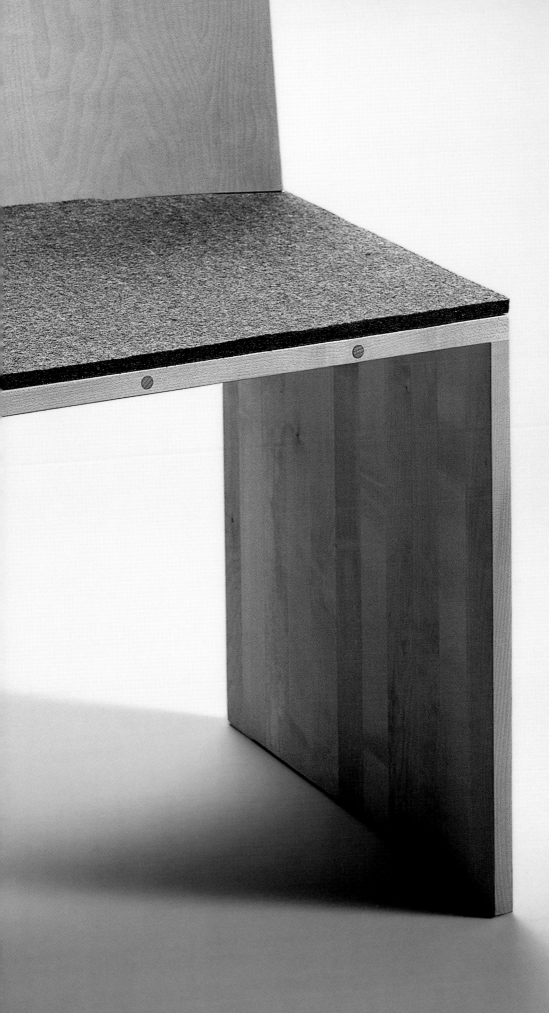

Häkelnadel | 1997
Gold 750
L. 14,5 cm, D. 1 cm
Leihgabe C. Hafner, Pforzheim

Crochet hook | 1997
750 gold
L. 14.5 cm, Dm. 1 cm
Loaned by C. Hafner, Pforzheim

»Needlework« | 1998
Paper handkerchiefs, fine gold,
lead
10.5 x 5 cm

»Handarbeiten« | 1998
Papiertaschentücher, Feingold,
Blei
10,5 x 5 cm

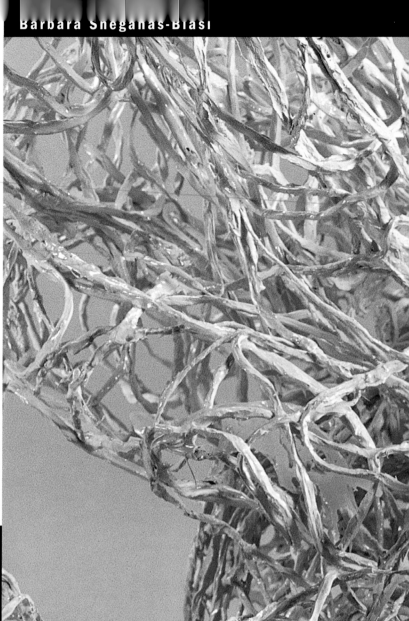

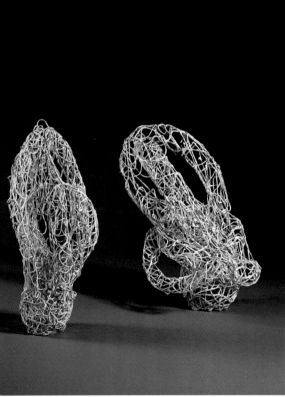

Pair of vessels | 1998
Ceramics
H. 65 cm, W. 40|30 cm,
D. 40|30 cm

Gefäßpaar | 1998
Keramik
H. 65 cm, B. 40|30 cm,
T. 40|30 cm

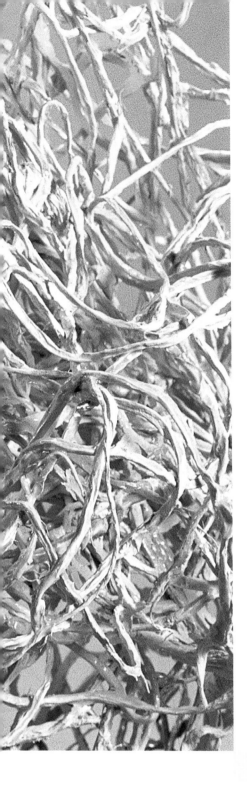

Vessel installation (container and
bowls) | 1998
Ceramics
H. 30 cm, W. 250 cm, D. 150 cm

Gefäßinstallation
(Behälter und Schalen) | 1998
Keramik
H. 30 cm, B. 250 cm, T. 150 cm

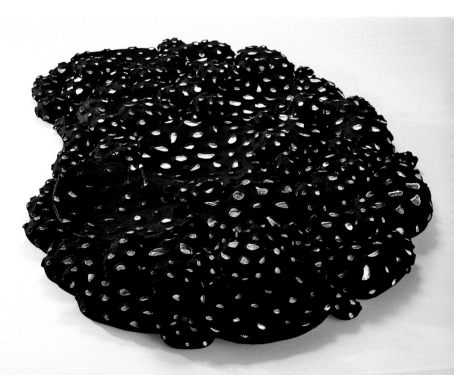

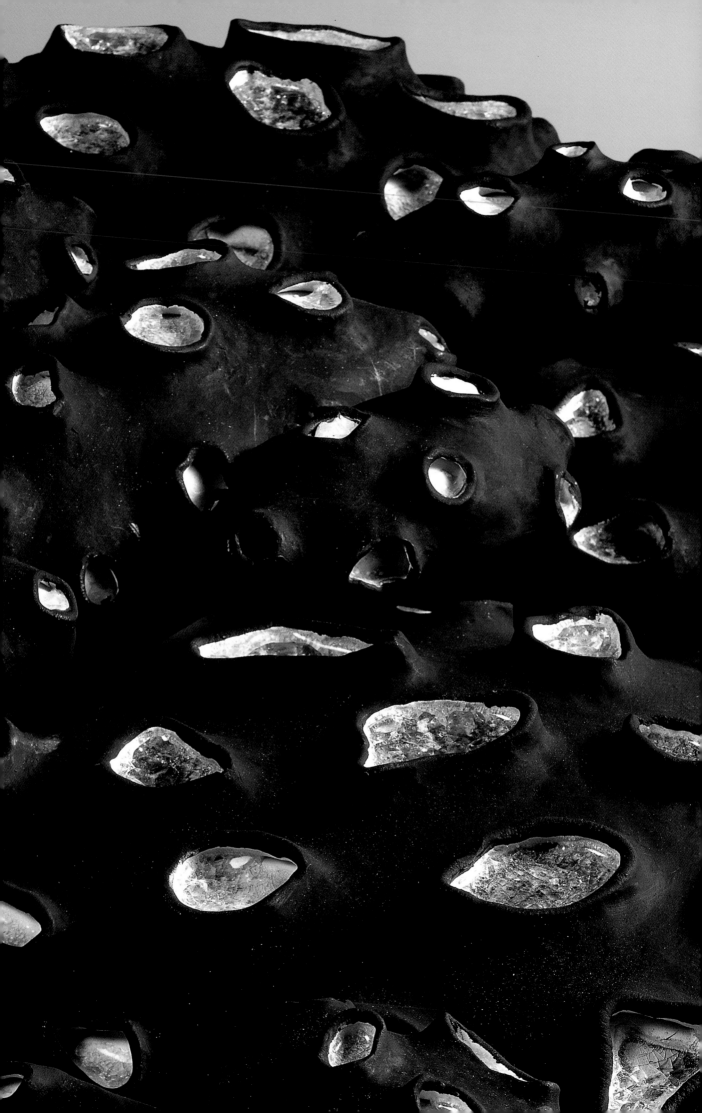

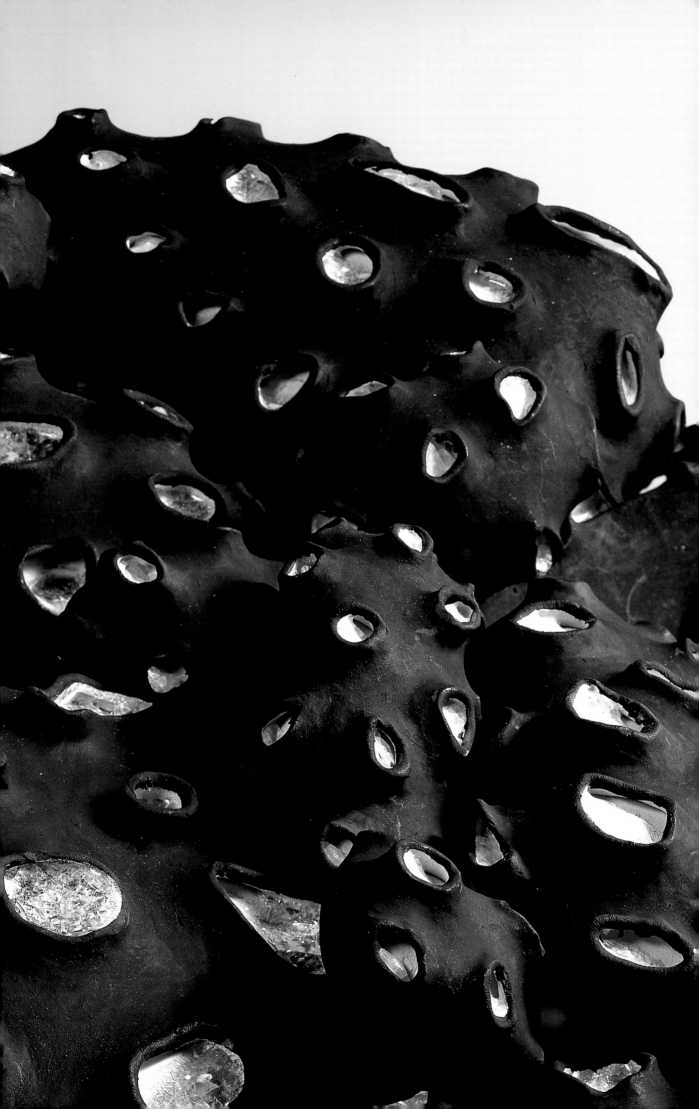

Pedastalled cups | 1998
Faience
H. 25–33 cm

Hochtassen | 1998
Fayence
H. 25–33 cm

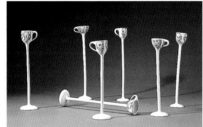

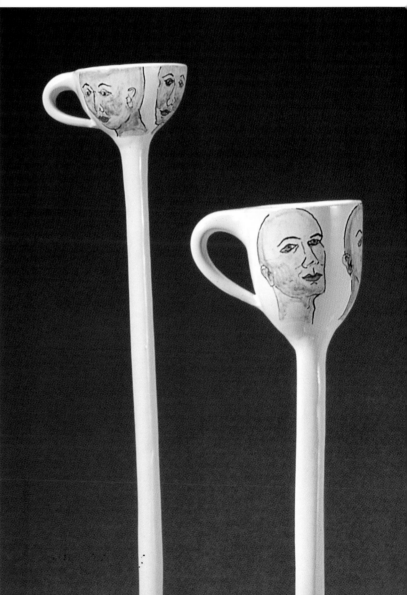

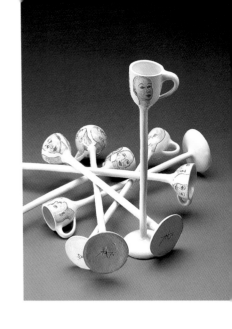

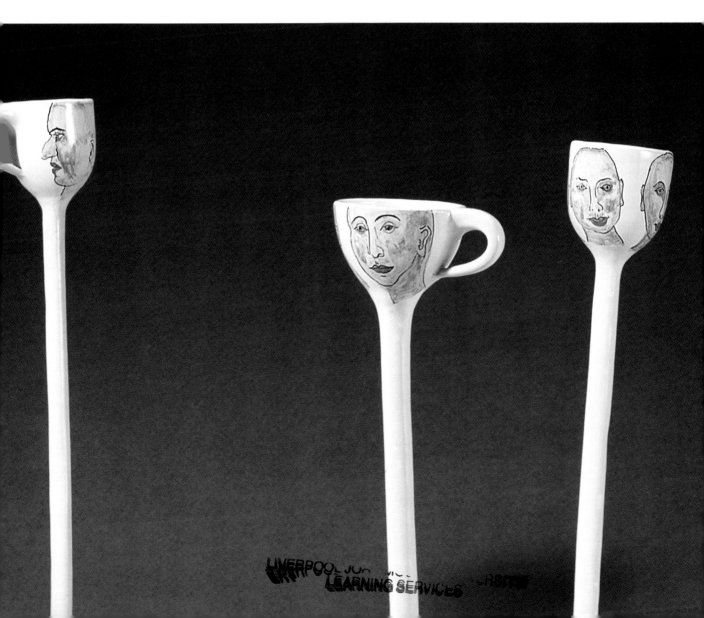

Schale │ 1998
Glas
29 x 29 cm, H. 6 cm

Bowl │ 1998
Glass
29 x 29 cm, H. 6 cm

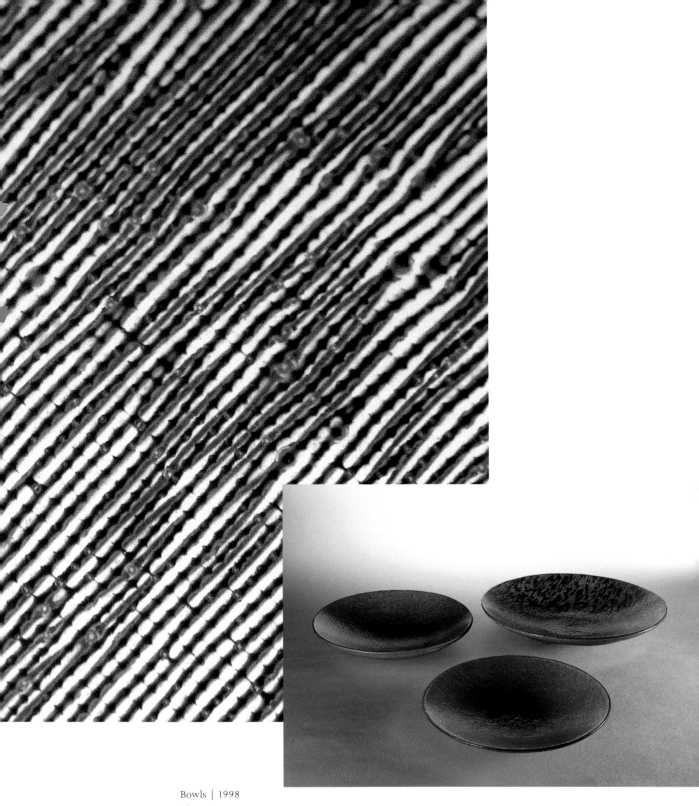

Bowls | 1998
Glass
Dm. 33–45 cm

Schalen | 1998
Glas
D. 33–45 cm

Brosche »Oval, Nr. 1« | 1998
Aluminium, Corundum Ruby,
Gold 333
11,8 x 9,8 x 2,4 cm

Brooch »Oval, No. 1« | 1998
Aluminium, corundum ruby,
333 gold
11.8 x 9.8 x 2.4 cm

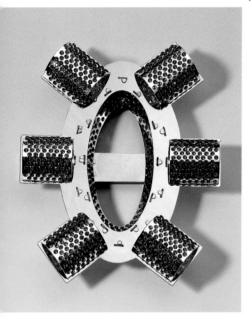

Brosche
»Minimal, Nr. 2« | 1998
Aluminium, Peridot Apple
Green, Gold 333
9,9 x 6,4 x 1,7 cm

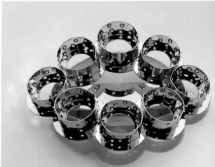

Brooch »Minimal, No. 2« | 1998
Aluminium, apple-green peridot,
333 gold
9.9 x 6.4 x 1.7 cm

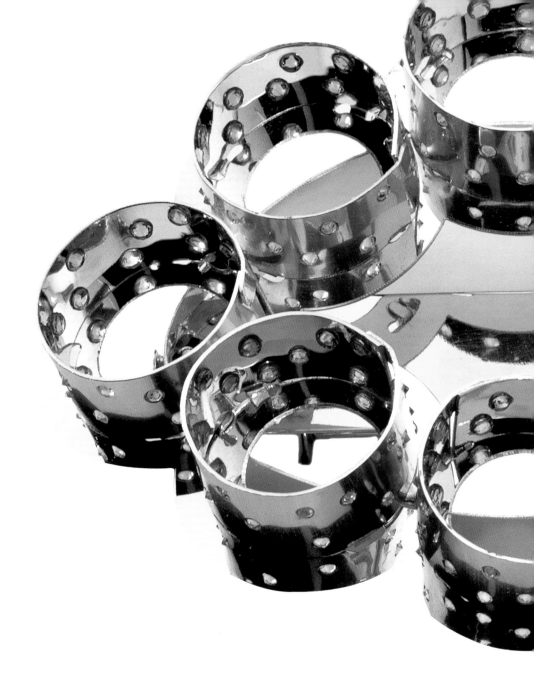

Brosche
»Klassiker, Nr. 2« | 1998
Aluminium, Citrine, Saffron,
Gold 333
8,8 x 6,8 x 2,2 cm

Brooch »Classic, No. 2« | 1998
Aluminium, citrine, saffron,
333 gold
8.8 x 6.8 x 2.2 cm

## Danner-Preis '99

### Otto Baier | Seite 26
Pippinger Straße 108, 81247 München

geb. 1943 in München
Ausbildung zum Schmied, 1965–68
Studium an der Fachhochschule Aachen
bei Prof. F. Ulrich, 1968 Staatsexamen als
Diplomdesigner, Meisterprüfung als
Schmied, seit 1972 eigene Schmiede in
München

> Born in Munich in 1943
> Trained as a blacksmith, studied
> 1965–68 at Aachen Polytechnic
> under Prof. F. Ulrich, 1968 state
> examinations in design, master
> certificate as a smith, has owned his
> own forge in Munich since 1972

#### Preise und Auszeichnungen
Prizes and awards

1982 Bayerischer Staatspreis, Internatio-
nale Handwerksmesse, München
Förderpreis für angewandte Kunst
der Landeshauptstadt München

#### Ausstellungen (Auswahl)
Exhibitions (a selection)

1977 Handwerk und Kirche. Exempla 77.
Internationale Handwerksmesse,
München
1980 Internationale Kunstschmiedearbei-
ten und Skulpturen, Lindau
1983 Geschmiedete Grabzeichen. Bayeri-
sches Nationalmuseum, München
1987 Deutsches Kunsthandwerk. Sonder-
schau, Barcelona
Danner-Preis '87. Germanisches
Nationalmuseum, Nürnberg

1988 Europäisches Kunsthandwerk 88.
Haus der Wirtschaft, Stuttgart
Zwischen Tradition und Avantgarde.
Handwerkskammer, Hamburg
1993 Metallgefäße. Galerie für ange-
wandte Kunst, München
1995 Glas und Eisen. Galerie im Kelter-
haus, Hochheim
WerkSchau. Galerie für angewandte
Kunst, München
1996 Danner-Preis '96. Die Neue Samm-
lung, München
1999 Otto Baier – Schmied. Galerie für
angewandte Kunst, München

#### Arbeiten in öffentlichen Sammlungen
Work in public collections

Museum für Kunst und Gewerbe, Hamburg
Die Neue Sammlung, Staatliches Museum
für angewandte Kunst, München

#### Auswahlbibliographie
Selected references

[Kat. Ausst.] Das Schöne, das Nützliche
und die Kunst. Danner-Preis '96. Hrsg.
Danner-Stiftung. Die Neue Sammlung,
Staatliches Museum für angewandte Kunst,
München. Stuttgart 1996
[Kat. Ausst.] Otto Baier. Schmied. Galerie
für angewandte Kunst des Bayerischen
Kunstgewerbe-Vereins, München 1999
[dort weitere Literatur]

## Danner-Ehrenpreis '99

### Christiane Förster | Seite 32
Kramgasse 9, 87662 Aufkirch

geb. 1966 in Lübeck
1985 Abitur, 1985–88 Lehre als Stahlgra-
veurin an der Staatlichen Berufsfachschule
für Glas und Schmuck in Neugablonz,
1988 | 89 Tätigkeit in der Werkstatt des
Medailleurs Helmut Zobl, Wien, 1989–91
Lehre als Silberschmiedin bei Peter Scherer
in Nürnberg, seit 1991 Studium an der
Akademie der Bildenden Künste in
München bei Prof. Otto Künzli, 1996 Mit-
begründerin der Gruppe »Neue Detail-
listen«, 1997 Heirat mit Norman Weber

> Born in Lübeck in 1966
> In 1985 Abitur, apprenticeship
> 1985–88 as a steel engraver at the
> Staatliche Berufsfachschule für Glas
> und Schmuck in Neugablonz,
> 1988 | 89 worked in the Vienna stu-
> dio of Helmut Zobl, a medallion
> maker, 1989–91 trained as a silver-
> smith under Peter Scherer in Nürn-
> berg, from 1991 studied at Munich
> Fine Arts Academy under Prof. Otto
> Künzli, in 1996 co-founded the
> »Neue Detaillisten« group, married
> Norman Weber in 1997

#### Preise und Auszeichnungen
Prizes and awards

1996 Danner-Ehrenpreis
1. Preis des Internationalen
Granulationswettbewerbs der Gold-
schmiedegesellschaft Hanau
1997 Special Material Price: Itamy City,
Contemporary Craft Exhibition
1997 in Japan
Stipendium der Studienstiftung der
Stadt München

## Ausstellungen (Auswahl)
### Exhibitions (a selection)

1993 Gold oder Leben. Städtische Galerie
im Lenbachhaus, München
Lächeln, wenn Sie wollen. Galerie
Cadutta Sassi, München
Danner-Preis '93. Neue Residenz,
Bamberg

1994 Verquickt. Städtisches Anwesen,
Gundelfingen

1995 Talente '95. Internationale Hand-
werksmesse, München
Gueststars. Galerie Wittenbrink,
München

1996 Jeweler's Werk. Galerie Ellen Reiben,
Washington
Danner-Preis '96. Die Neue Samm-
lung, Staatliches Museum für ange-
wandte Kunst, München
Granulation. Schmuckmuseum
Pforzheim
9 Goldschmiede. Gallery Funaki,
Melbourne, Australien

1997 Amsterdam – Tokyo – München.
Hiko Mizuno Gallery, Tokyo –
Galerie für angewandte Kunst,
München – Gerrit Rietveld Pavillon,
Amsterdam
Contemporary Craft Exhibition.
Itamy City, Japan
Gefäß. Galerie Wittenbrink,
München

## Auswahlbibliographie
### Selected references

[Kat. Ausst.] Das Schöne, das Nützliche
und die Kunst. Danner-Preis '96. Hrsg.
Danner-Stiftung. Die Neue Sammlung,
Staatliches Museum für angewandte Kunst,
München. Stuttgart 1996 [dort weitere
Literatur]

### D a n n e r - E h r e n p r e i s   ' 9 9

## Ernst Gamperl | Seite 36
Schneeglöckchenstraße 45, 80995 München
Via San Bartolomeo 7, I-25010 Vesio di
Tremosine

geb. 1965 in München
1984 Fachabitur, 1986–89 Schreinerlehre
mit Abschluß, Autodidakt im Holzdrehen,
1990 Werkstattgründung, 1991–92 Ausbil-
dung zum Drechslermeister bei Prof.
Gottfried Böckelmann, Hildesheim, 1992
Meisterprüfung als Drechsler

Born in Munich in 1965
Italy 1984 Fachabitur, 1986–89
trained as a carpenter and joiner
with certificate, taught himself
wood-turning. In 1990 founded a
workshop, 1991–92 trained as a
wood-turner under Prof. Gottfried
Böckelmann, Hildesheim, master
wood-turner's certificate in 1992

## Preise und Auszeichnungen
### Prizes and awards

1992 Bayerischer Staatspreis, Inter-
nationale Handwerksmesse,
München

1993 Hessischer Staatspreis (1. Preis,
Herbstmesse, Frankfurt a.M.)
Danner-Preis '93. Neue Residenz,
Bamberg

1994 International Woodturning
Exhibition & Competition, Victoria,
Australien (1. Gesamtsieger, jeweils
1. Preis in vier weiteren Kategorien)

1998 Hessischer Staatspreis (Herbstmesse,
Frankfurt a.M.)

## Ausstellungen (Auswahl)
### Exhibitions (a selection)

Seit 1991 Internationale Handwerksmesse,
München
Messen »Ambiente« und
«Tendence«, Frankfurt a.M.
Seit 1992 Messe »Heim und Hand-
werk«, München

1993 Holzschalen. Galerie für angewandte
Kunst, München
Danner-Preis '93. Neue Residenz,
Bamberg

1994 International Woodturning
Exhibition, Victoria, Australien
Zeitgenössisches deutsches Kunst-
handwerk. 6. Triennale. Museum für
Kunsthandwerk, Frankfurt a.M.;
Museum für Kunsthandwerk
(Grassimuseum), Leipzig
Geschlossene Formen – Holz-
objekte. Galerie für angewandte
Kunst, München
Zehn Jahre Dannerpreis. Galerie für
angewandte Kunst, München

1995 Galerie Slavik, Wien
Galerie Hilde Leiss, Hamburg

1997 Galerie Geymüller, Essen
Ernst Gamperl – Kontraste. Galerie
für angewandte Kunst, München
Museum für Kunst und Gewerbe,
Hamburg
International Woodturning
Exhibition, Philadelphia, USA

1998 Ernst Gamperl – Holz. Strenesse,
Hamburg

## Arbeiten in öffentlichen Sammlungen
### Work in public collections

Die Neue Sammlung, Staatliches Museum
für angewandte Kunst, München
Danner-Stiftung, München
Kestner-Museum, Hannover
Museum für Kunsthandwerk,
Frankfurt a.M.
Museum für Kunsthandwerk (Grassi-
museum), Leipzig
Württembergisches Landesmuseum,
Stuttgart
Schloß Pillnitz, Dresden
Schloß Gottorf, Schleswig
Museum für Kunst und Gewerbe, Hamburg

## Auswahlbibliographie
### Selected references

[Kat. Ausst.] Ernst Gamperl. Mit Photos
von Tom Vack, Hamburg 1998 [dort
weitere Literatur]

### D a n n e r - E h r e n p r e i s   ' 9 9

## Heidi Greb | Seite 40
Mozartstraße 75, 85521 Ottobrunn

geb. 1968 in München
1988 Abitur, 1988–91 Damenschneider-
lehre, 1993–98 Modedesign-Studium an
der Fakultät Angewandte Kunst der
Westsächsischen Hochschule Zwickau in
Schneeberg|Sachsen (FH-Diplom),
1996 Praktikum bei Natura Linea – Natur-
textilien, Austria, 1997 Studium an der
Nordkarelischen Fachhochschule für
Bildende Künste und Design in Joensun,
Finnland, Auseinandersetzung mit der
Technik des Filzens, seit April 1998
freischaffend mit Werkstatt in Ottobrunn

Born in Munich in 1968
1988 Abitur, 1988–91 ladies' dress-
maker apprenticeship, 1993–98
studied fashion design at the Faculty
of Angewandte Kunst der Westsäch-
sischen Hochschule Zwickau in
Schneeberg, Saxony (polytechnic
diploma), on-the-job training
at Natura Linea – Natural Textiles,
Austria, 1997 studied at the North
Karelian Polytechnic of Fine Arts
and Design in Joensun, Finnland.
Worked with felt-making techniques.
Since April 1998 freelance with an
atelier in Ottobrunn

1996  2. Preis »Organic Fashion Award« in
Bingen | Rhein
1997  Stipendien des DAAD und des
Fördervereins der Westsächsischen
Hochschule, Zwickau (WHZ)

## Ausstellungen (Auswahl)
Exhibitions (a selection)

1995  Malerei + Graphik. Rathaus Otto-
brunn
1995–98 Modenschauen in Hannover,
Köln, Bonn, Coburg, Nürnberg,
Dresden
1997  Filz-Objekte. Joensun, Finnland
1997  25 points Exhibition. Suomenlinna,
Helsinki, Finnland
1998  The Aesthetics of Bogs + Peatlands.
III. International Conference on
Environmental Aesthetics, Ilomantsi,
Finnland (Modenschau)
1998  Tuoklo Tuolla Suolla. Torffaser-
bekleidung. Galerie INTO, Helsinki,
Finnland
1998  Kunst im Schafstall. Wollmarkt,
Neuhausen (Hof)
1999  Talente '99. Internationale Hand-
werksmesse, München

## Danner-Ehrenpreis '99

### Bettina Speckner  | Seite 44
Ickstattstraße 28, 80469 München

geb. 1962 in Offenburg i. Br.
1984–93 Studium an der Akademie der
Bildenden Künste in München bei
Prof. H. Sauerbruch, Prof. H. Jünger und
Prof. O. Künzli, 1992 1. Staatsexamen,
1993 Diplom, seit 1992 eigene Werkstatt
Born in Offenburg i. Br. in 1962
1984–93 studied at Munich Fine
Arts Academy under Prof. H. Sauer-
bruch, Prof. H. Jünger and Prof. O.
Künzli. In 1992 1st state examina-
tions, 1993 diploma, has had her
own workshop since 1992

### Preise und Auszeichnungen
Prizes and awards

1990  Stipendium der Marschalk-v.
Astheimschen Stiftung
Danner-Preis (Ehrenpreis)
1998  Herbert-Hoffmann-Gedächtnis-
preis, Internationale Handwerks-
messe, München
1999  Förderpreis für angewandte Kunst
der Landeshauptstadt München

## Ausstellungen (Auswahl)
Exhibitions (a selection)

1988  Galerie Oficina, Sao Paulo, Brasilien
1989  Galerie Treykorn, Berlin (mit Alex-
andra Bahlmann, Barbara Seidenath
und Detlef Thomas)
1990  Daniel Spoerri. Künstlerpaletten.
Galerie Klaus Littmann, Basel
Danner-Preis '90. Bayerisches
Nationalmuseum, München
1993  Was Ihr wollt. Galerie Spektrum,
München
Danner-Preis '93. Neue Residenz,
Bamberg
1995  Galerie Spektrum, München
1996  Förderpreise der Landeshauptstadt
München. Vorschläge der Jury.
Künstlerwerkstatt Lothringerstraße,
München
Danner-Preis '96. Die Neue Samm-
lung, Staatliches Museum für
angewandte Kunst, München
1997  Flessibilissimo and Bellissimo. Gale-
rie Marzée, Nijmegen, Niederlande
Förderpreise der Landeshauptstadt
München. Vorschläge der Jury.
Künstlerwerkstatt Lothringerstraße
München
Sonderschau des bayerischen Kunst-
gewerbe-Vereins. Internationale
Handwerksmesse, München
1998  Brooching it diplomatically:
A tribute to Madelaine K. Albright.
Gallery Helen Drutt, Philadelphia,
USA
Forschungsergebnisse. Galerie Bir A
tribute Trouv. Galerie Ademloos,
Den Haag, Niederlande
Microorganism. Galerie Wooster
Gardens, New York, USA
Galerie RA, Amsterdam, Niederlande
1999  Förderpreise der Landeshauptstadt
München. Vorschläge der Jury.
Künstlerwerkstatt Lothringerstraße,
München

### Arbeiten in öffentlichen Sammlungen
Work in public collections

Angermuseum, Erfurt
Danner-Stiftung, München
Die Neue Sammlung, Staatliches Museum
für angewandte Kunst, München

## Auswahlbibliographie
Selected references

[Kat. Ausst.] Das Schöne, das Nützliche
und die Kunst. Danner-Preis '96. Hrsg.
Danner-Stiftung. Die Neue Sammlung,
Staatliches Museum für angewandte Kunst,
München. Stuttgart 1996 [dort weitere
Literatur]
Bettina Speckner. Förderpreis der Stadt
München 1999. Monographienreihe. Hrsg.
Kulturreferat der Landeshauptstadt,
München 1999
[Kat. Mus.] Schmuck der Moderne
1960–1998. Bestandskatalog Schmuck-
museum Pforzheim. Stuttgart 1999

## Danner-Ehrenpreis '99

### Kornelia Székessy  | Seite 48
Elvirastraße 2, 80636 München

geb. 1965 in München
1986–89 Handbuchbinderlehre in Berlin,
1989 Gesellenprüfung, 1989 | 90 Fort-
bildung an der École des Arts Décoratifs in
Strasbourg durch ein Stipendium der
Carl-Duisburg-Gesellschaft, Gesellenjahre,
Meisterschule, 1993 Meisterprüfung, seit
1993 eigenes Atelier
Born in Munich in 1965
1986–89 bookbinder's apprentice-
ship in Berlin, 1989 certificate ex-
aminations, 1989 | 90 further train-
ing at the École des Arts Décoratifs
in Strasburg with a Carl Duisburg
Society grant, journeyman's years,
master class, 1993 master examina-
tion, since 1993 own studio

### Preise und Auszeichnungen
Prizes and awards

1987 und 1988 Leistungswettbewerb der
Buchbinderinnung
1989  Erich-Wittkamm-Gedächtnis-Preis,
Berlin
1989 | 90 Stipendium der Carl-Duisburg-
Gesellschaft

### Ausstellungen (Auswahl)
Exhibitions (a selection)

1991  L' Ecriture et »Le Livre objet«. Gale-
rie Grande-Fontaine, Et lla Grenette,
Schweiz

## Michael Barta | Seite 56
Uhlandstr. 14, 90408 Nürnberg

geb. 1960 in Sulzbach-Rosenberg
1982–87 Studium der Textilkunst bei Prof.
S. Eusemann an der Akademie der Bilden-
den Künste in Nürnberg, Meisterschüler,
Diplom, seit 1987 freischaffend, 1989
Lehrauftrag an der Akademie der Bilden-
den Künste in Nürnberg, 1992–98 künstle-
rischer Assistent an der Akademie der
Bildenden Künste in Nürnberg
> Born in Sulzbach-Rosenberg in 1960
> 1982–87 studied textile arts under
> Prof. S. Eusemann at Nürnberg Fine
> Arts Academy, master class, diploma,
> from 1987 freelance, 1989 instruc-
> tor at Nürnberg Fine Arts Academy,
> 1992–98 art assistant at Nürnberg
> Fine Arts Academy

### Auswahlbibliographie
Selected references

[Kat. Ausst.] Michael Barta, Nürnberg 1989

## Veronika Beckh | Seite 60
Polgerstr. 18, 91301 Forchheim

geb. 1969 in Forchheim
1989 Abitur, 1990–91 Glasapparatebau
Glasfachschule Zwiesel, 1991–92 Interna-
tional Glass Center Brierley Hill, England,
1992–95 Glasmacherlehre an der Glasfach-
schule Zwiesel, Gesellenprüfung als Holz-
und Kelchglasmacherin, 1995–96 Produkt-
designstudium an der Hochschule der
Bildenden Künste Saar, Saarbrücken,
1996–98 Studium der Glasgestaltung am
Surrey Institute of Art & Design,
Farnham | England, Abschluß mit Bachelor
of Art (Hons) Degree in Glass, seit Oktober
1998 selbständig
> Born in Forchheim in 1969
> 1989 Abitur, 1990–91 attended Glas-
> apparatebau Glasfachschule Zwiesel,
> 1991–92 International Glass Center
> Brierley Hill, England, 1992–1995
> glass-maker's apprenticeship at
> Glasfachschule Zwiesel, wood and
> goblet glass-maker's certificate,
> 1995–96 studied product design at
> Saar Fine Arts Academy, Saarbrücken,
> 1996–98 studied glass design at the
> Surrey Institute of Art & Design,
> Farnham, England, Bachelor of Arts
> (Hons) degree in glass-making, self-
> employed since October 1998

### Preise und Auszeichnungen
Prizes and awards

1992 Belobigung beim Danner-Wett-
bewerb der Glasfachschule Zwiesel
1995 1. Preis beim klasseninternen
Danner-Wettbewerb der Glasfach-
schule Zwiesel

### Ausstellungen (Auswahl)
Exhibitions (a selection)

1992 First Gather 5 – Beginnings in Glass.
Broadfield Glass Museum, Kings-
winford, England
1993 Kunstspaziergang Schwarzach,
Deutschland
Buntspecht, Zwiesel
1994 ZURZEIT 94. Kulturfestival Waizen-
kirchen, Österreich
Veronika Beckh (Glas), Hans Dressel
(Skulptur), Harald Hubl (Druck).
Rathaushallen Forchheim
1995 5. Internationales Glas Symposium.
Glasmuseum Frauenau
Galerie Handwerk, München
Buntspecht, Zwiesel
1996 Reflexionen. Historisches Museum
Saar, Saarbrücken
1997 Galerie Herrmann, Drachselsried
1998 Galerie Glas & Keramik Brigitte
Kurzendörfer, Pilsach
The Art Connoisseur Gallery,
London
Veronika Beckh (Glas), Hans Dressel
(Skulptur), Harald Hubl (Druck).
Pfalzmuseum Forchheim
Glass of '98. Himley Hall Dudley,
England

## Doris Betz | Seite 62
Parkstraße 29, 80339 München

geb. 1960 in München
1982 Abitur, 1983–87 Studium der
Politikwissenschaften, seit 1987 Praktika
bei verschiedenen Goldschmieden,
1990–96 Studium bei Prof. H. Jünger und
Prof. O. Künzli an der Akademie der Bil-
denden Künste in München, eigene Werk-
statt in München
> Born in Munich in 1960
> 1982 Abitur, 1983–87 studied politi-
> cal science, from 1987 on-the-job
> training with goldsmiths, 1990–96
> studied under Prof. H. Jünger and
> Prof. O. Künzli at Munich Fine Arts
> Academy, has her own studio in
> Munich

### Preise und Auszeichnungen
Prizes and awards

1994 Förderpreis des deutschen Elfen-
beinmuseums Erbach
1996 Herbert-Hoffmann-Gedächtnis-
preis, Internationale Handwerks-
messe, München
1997 Förderpreis für angewandte Kunst
der Landeshauptstadt München

### Ausstellungen (Auswahl)
Exhibitions (a selection)

1993 Gold oder Leben. Städtische Galerie
im Lenbachhaus, München
1996 Schmuckszene '96. Sonderschau der
Internationalen Handwerksmesse,
München
Academy of Fine Arts, Munich.
Gallery Funaki, Melbourne, Austra-
lien
Gruppenausstellungen in Amerika,
Tschechien, Deutschland
1996 Danner-Preis '96. Die Neue Samm-
lung, Staatliches Museum für
angewandte Kunst, München
1997 Förderpreise der Landeshauptstadt
München. Auswahl der Jury. Künst-
lerwerkstatt Lothringerstraße, Mün-
chen
Forschungsauftrag Schmuck. Deut-
sches Museum, München
1998 Gruppen- und Einzelausstellungen
in Deutschland, Schweiz, Amerika
Goldschmiedetreffen Zimmerhof

### Arbeiten in öffentlichen Sammlungen
Work in public collections

Danner-Stiftung, München

### Auswahlbibliographie
Selected references

[Kat. Ausst.] Gold oder Leben. Städtische
Galerie im Lenbachhaus. München 1993
[Kat. Ausst.] Schmuckszene '96, '97 und
'98 der Internationalen Handwerksmesse,
München 1996, 1997, 1998
[Kat. Ausst.] Das Schöne, das Nützliche
und die Kunst. Danner-Preis '96. Hrsg.
Danner-Stiftung. Die Neue Sammlung,
Staatliches Museum für angewandte Kunst,
München. Stuttgart 1996
Doris Betz. Förderpreis der Stadt München
1997. Monographienreihe. Hrsg. Kultur-
referat der Landeshauptstadt, München
1997

## Andrea Borst | Seite 66
Lothringerstraße 6, 81667 München

geb. 1965 in München
1984 Abitur, 1985–87 Studium der Musik-
pädagogik und Kunsterziehung, 1987–90
Ausbildung zur Goldschmiedin an der
Berufsfachschule für Glas und Schmuck in
Neugablonz, seit 1991 selbständig, seit 1995
Mitglied im Bayerischen Kunstgewerbe-
Verein

> Born in Munich in 1965
> 1984 Abitur, 1985–87 studied music
> and art education, 1987–90 trained
> as a goldsmith at the Berufsfach-
> schule for Glass and Jewellery in
> Neugablonz, since 1991 self-em-
> ployed, since 1995 a member of the
> Bayerische Kunstgewerbe-Verein

### Ausstellungen (Auswahl)
Exhibitions (a selection)

1996 Das Ornament. Sonderschau auf der
Messe »Ambiente«. Internationale
Messe, Frankfurt a.M.
Danner-Preis '96. Die Neue Samm-
lung, Staatliches Museum für ange-
wandte Kunst, München
1997 Korallen. Galerie Meiling Knibbe,
Edam, Niederlande
Im Blumengarten der Schmuck-
kunst. Schloß Wels, Österreich
(Wanderausstellung in Deutschland
und Österreich)
Form '97. Sonderschau auf der
Messe »Tendence«, Frankfurt a.M.
Nova Joia. Sonderschau der Barna
Joia, Barcelona
S.O.F.A. Chicago Art Fair, USA
1998 A Matter of Materials. Wanderaus-
stellung in den USA und Kanada

### Auswahlbibliographie
Selected references

[Kat. Ausst.] Das Schöne, das Nützliche
und die Kunst. Danner-Preis '96. Hrsg.
Danner-Stiftung. Die Neue Stiftung,
Staatliches Museum für angewandte Kunst,
München. Stuttgart 1996
[Kat. Ausst.] Blumengarten der Schmuck-
kunst, Schloß Wels 1997
[Kat. Ausst.] Nova Joia, Barcelona 1997

## Bettina Dittlmann | Seite 68
Maistraße 55, 80337 München

geb. 1964 in Passau
1983–86 Silberschmiedelehre in Neu-
gablonz, 1987–93 Studium bei Prof.
Hermann Jünger und Prof. Otto Künzli,
1989–91 Studium »Metalsmithing« bei
Prof. Jamie Bennett und Prof. Fred Woell
an der State University of New York,
New Paltz, seit 1996 Assistenz an der Aka-
demie der bildenen Künste in München
bei Prof. Otto Künzli, seit 1994 eigene
Werkstatt in München

> Born in Passau in 1964
> 1983–86 silversmith's apprentice-
> ship in Neugablonz, 1987–93 stud-
> ied under Prof. Hermann Jünger and
> Prof. Otto Künzli, 1989–91 studied
> metalsmithing under Prof. Jamie
> Bennett and Prof. Fred. Woell at New
> York State University, New Paltz,
> from 1996 assistant to Prof. Otto
> Künzli at the Munich Fine Arts
> Academy, since 1994 has had her
> own studio in Munich

### Preise und Auszeichnungen
Prizes and awards

1993 Friedrich Kardinal Wetter-Preis.
Erzbischöfliches Ordinariat,
München
1994 Förderpreis für angewandte Kunst
der Landeshauptstadt München
Reisestipendium des DAAD für die
USA

### Ausstellungen (Auswahl)
Exhibitions (a selection)

1992 Internationale Email Ausstellung.
Klaipeda, Litauen
1993 Münchner Goldschmiede. Schmuck
und Gerät 1993. Stadtmuseum,
München
1994 Schmuckszene '94. Internationale
Handwerksmesse, München
1995 4th Generation of German Jewelers.
Rhode Island School of Designers,
USA
1996 Für Sarajevo. Collegium Artisticum,
Sarajevo
1997 Einzelausstellung. Galerie Aurum,
Frankfurt a.M.
1998 Moon and .... Jeweler's Work
Gallery, Washington, USA
Woanders ist es auch schön.
Orangerie, Englischer Garten,
München

### Auswahlbibliographie
Selected references

Bettina Dittlmann. Förderpreis der Stadt
München 1994. Monographienreihe. Hrsg.
Kulturreferat der Landeshauptstadt, Mün-
chen 1994
Metalsmith, Spring 1996, Vol. 16, Nr. 2
[Kat. Ausst.] 4th Generation. 6 x Jewelry
from Munich. Woods-Gerry Gallery,
Providence | USA 1995
Metalsmith, Winter 1996, Vol. 16, Nr. 1
[Kat. Ausst.] Münchener Goldschmiede.
Schmuck und Gerät 1993. Stadtmuseum,
München 1993
Munich Found. Bavaria's City Magazine in
English. März 1999, Vol. XI, Nr. 3

## Katrin Eisenblätter | Seite 72
Hans-Sachs-Straße 13, 80469 München

geb. 1968 in Starnberg
1987–90 Ausbildung als Modistin, 1993
Meisterprüfung, seit 1994 selbständig, seit
1995 Hutwerkstatt mit Astrid Triska

> Born in Starnberg in 1968
> 1987–90 trained as a fashion
> designer, 1993 master examinations,
> since 1994 self-employed, since
> 1995 millinery atelier with Astrid
> Triska

### Preise und Auszeichnungen
Prizes and awards

1990 Stipendium der Carl-Duisberg-
Gesellschaft für Dublin, Irland
1999 Bayerischer Staatspreis, Internatio-
nale Handwerksmesse, München

### Ausstellungen (Auswahl)
Exhibitions (a selection)

1995 Hüte. Stadtmuseum Mindelheim
1996 The Art of Head. Objects of Desire
Gallery, Louisville, USA
Hüte der Avantgarde. Galerie Hand-
werk, München
Danner-Preis '96. Die Neue Samm-
lung, Staatliches Museum für ange-
wandte Kunst, München
Form '96, Frankfurt a.M.
1997 Form '97, Frankfurt a.M.
Ihr schönster Tag. Brautkleider
1757–1997. Modemuseum im
Münchner Stadtmuseum, München
The Art of Head. Objects of Desire
Gallery, Louisville, USA

1998 The Art of Head. Objects of Desire
Gallery, Louisville, USA
Museum für Kunsthandwerk (Gras-
simesse), Leipzig
1999 Förderpreise der Landeshauptstadt
München. Vorschläge der Jury.
Künstlerwerkstatt Lothringerstraße,
München

**Arbeiten in öffentlichen Sammlungen**
Work in public collections

Modemuseum, Stadtmuseum München

**Auswahlbibliographie**
Selected references

[Kat. Ausst.] Das Schöne, das Nützliche
und die Kunst. Danner-Preis '96. Hrsg.
Danner-Stiftung. Die Neue Sammlung,
Staatliches Museum für angewandte Kunst,
München. Stuttgart 1996

## Astrid Triska | Seite 72
Hans-Sachs-Straße 13, 80469 München

geb. 1969 in München
1987–90 Ausbildung zur Modistin, 1993
Meisterprüfung, seit 1995 Hutwerkstatt
mit Katrin Eisenblätter
    Born in Munich in 1969
    1987–90 trained as a fashion
    designer, 1993 master examination,
    since 1995 millinery atelier with
    Katrin Eisenblätter

**Preise und Auszeichnungen**
Prizes and awards

1993 Goldmedaille anläßlich der Meister-
prüfung, München
1999 Bayerischer Staatspreis, Internatio-
nale Handwerksmesse, München

**Ausstellungen (Auswahl)**
Exhibitions (a selection)

siehe Katrin Eisenblätter

**Arbeiten in öffentlichen Sammlungen**
Work in public collections

siehe Katrin Eisenblätter

**Auswahlbibliographie**
Selected references

siehe Katrin Eisenblätter

## Ulo Florack | Seite 74
Dominikanergasse 3, 86150 Augsburg

geb. 1958 in Augsburg
1983–89 Studium bei Prof. Hermann
Jünger und Prof. Jörg Immendorff an der
Akademie der Bildenden Künste in Mün-
chen, 1989 Diplom, seit 1989 freischaffend
als Maler und Goldschmied
    Born in Augsburg in 1958
    1983–89 studied under Prof. Her-
    mann Jünger and Prof. Jörg
    Immendorff at Munich Fine Arts
    Academy, 1989 diploma, since 1989
    freelance painter and goldsmith

**Preise und Auszeichnugen**
Prizes and awards

1989 Kunstförderpreis der Stadt Augsburg
Sonderpreis der »ecke-galerie«
Augsburg
Stipendium der Sommerakademie
Irsee
1991 Kunstförderpreis der Stadt Augsburg
1992 Schwäbischer Kunstpreis der Kreis-
sparkasse Augsburg

**Ausstellungen (Auswahl)**
Exhibitions (a selection)

1987 Österreichisches Landesmuseum,
Linz
1988 Galerie Spektrum, München
1989 Schmuckszene '89. Internationale
Handwerksmesse, München
1990 Schmuckszene '90. Internationale
Handwerksmesse, München
Danner-Preis '90. Bayerisches
Nationalmuseum, München
1991 Zeitgenössisches deutsches Kunst-
handwerk. 5. Triennale. Kestner-
Museum, Hannover; Museum für
Kunsthandwerk, Frankfurt a. M.
1992 Sonderschau Neuland. »Ambiente«.
Internationale Frühjahrsmesse,
Frankfurt a. M.
1993 Münchner Goldschmiede. Schmuck
und Gerät 1993. Stadtmuseum,
München
Schmuck und Gerät. Galerie Hürli-
mann, Zürich
Danner-Preis '93. Neue Residenz,
Bamberg
1994 Contes colorés du royaume d'or.
Galerie Knauth und Hagen, Bonn
Produzentengalerie Antonspfründe,
Augsburg
1995 Produzentengalerie Antonspfründe,
Augsburg
1996 Galerie Helga Malten, Dortmund
Produzentengalerie Antonspfründe,
Augsburg
Art Hill Center, Seoul, Korea

1997 Galerie Louise Smit, Amsterdam
Galerie Hermann Hermsen, Wies-
baden
1998 Galerie Aurum, Frankfurt a. M.
Galerie Helga Malten, Dortmund
Sola Art Fair, New York
Corporation Cultural de las condes,
Santiago de Chile

**Arbeiten in öffentlichen Sammlungen**
Work in public collections

Städtische Kunstsammlungen, Augsburg
Museum für Kunsthandwerk, Frankfurt
a. M.

**Auswahlbibliographie**
Selected references

[Kat. Ausst.] Die Freibank. Kunstförder-
preis der Stadt Augsburg 1990, Augsburg
1991
[Kat. Ausst.] Münchner Goldschmiede.
Schmuck und Gerät 1993. Stadtmuseum,
München 1993
[Kat. Ausst.] Ulo Florack. Arbeiten auf
Papier, Augsburg 1995
[Kat. Ausst.] Ulo Florack. Schmuck. Band I:
1987–1995, Augsburg 1996

## Karl Fritsch | Seite 78
Domagkstraße 33, Haus 35,
80807 München

geb. 1963 in Sonthofen
1982–85 Goldschmiedeschule in Pforz-
heim, 1985–87 bei der Firma C. Neusser in
Pforzheim tätig, 1987–94 Studium an der
Akademie der Bildenden Künste in Mün-
chen bei Prof. Hermann Jünger und
Prof. Otto Künzli, 1989–90 Gastdozent an
der New York University, 1994 Vortrags-
reihe in Australien und Neuseeland:
Sydney College for the Arts, The Royal
Melbourne Institute of Technology, The
University of Canberra, The Community
Arts Center of Auckland, 1995 Gastdozent
an der Gerrit Rietveld Academie Amster-
dam, 1996 Vortragsreihe in den USA:
University of the Arts, Philadelphia, New
York City University, Rhode Island School
of Design, Providence, Stadtgoldschmied
der Stadt Erfurt, 1998 Gastdozent an der
Curtin University, Perth | Westaustralien,
Gastdozent an der Savannah School of Art,
Baltimore, und der New York School of Art
98th Street, New York, seit 1994 eigene
Werkstatt in München

Born in Sonthofen in 1963
1982–85 Goldsmiths' school in
Pforzheim, 1985–87 worked for the
firm of C. Neusser in Pforzheim,
1987–94 studied at Munich Fine
Arts Academy under Prof. Otto Kün-
zli and Prof. Otto Künzli, 1989–90
taught at New York University, 1994
lecture tour in Australia and New
Zealand: Sydney College for the Arts,
The Royal Melbourne Institute of
Technology, The University of Can-
berra, The Community Arts Centre
of Auckland, 1995 guest lecturer at
the Gerrit Rietveld Academy, Amster-
dam, 1996 series of lectures in the
US: University of the Arts, Philadel-
phia, New York City University,
Rhode Island School of Design,
Providence, City Goldsmith, City of
Erfurt, 1998, guest lecturer
at Curtin University, Perth, West
Australia, guest lecturer at Savannah
School of Art, Baltimore and New
York School of Art 98th Street, New
York, has had his own atelier in
Munich since 1994

**Preise und Auszeichnungen**
Prizes and awards

1985  Preis der Goldschmiedeschule
      Pforzheim
1992  Belobigung des Verbandes der Deut-
      schen Schmuck- und Silberwaren-
      industrie
      Stipendium der Jubiläumsstiftung
      der Landeshauptstadt München
1995  Herbert-Hoffmann-Gedächtnis-
      preis, Internationale Handwerks-
      messe, München
      Postgraduiertenstipendium der
      Akademie der Bildenden Künste,
      München
      Projektstipendium der Stadt
      München
      Förderpreis für angewandte Kunst
      der Landeshauptstadt München
      Stadtgoldschmied der Stadt Erfurt
1997  Projektstipendium des Deutschen
      Museum, München
1999  Projektstipendium der Stadt
      Erfurt:«Arche Noah Projekt»

**Ausstellungen (Auswahl)**
Exhibitions (a selection)

1992  Jeunes orfèvres munichois. Galerie
      Farel, Aigle, Schweiz
      Editionen. Galerie Spektrum, Mün-
      chen
      Parure. Akademie der Bildenden
      Künste, München

Es liegt was in der Luft. Schmuck-
museum Pforzheim; Internationale
Messe, Frankfurt a. M.; Internationa-
le Schmuckmesse Düsseldorf
1993  Gold oder Leben. Städtische Galerie
      im Lenbachhaus, München
      Schmuckszene '93. Internationale
      Handwerksmesse, München
      Danner-Preis '93. Neue Residenz,
      Bamberg
      Jewelryquake. Hiko Mizuno Gallery,
      Tokyo u. a.
      Was Ihr Wollt. Galerie Spektrum,
      München
1994  Peter Skubic Apresenta Joias de
      Amigos. Peter Skubic zeigt Schmuck
      von Freunden. Gesellschaft für Zeit-
      genössischen Schmuck. Galerie
      Contacto Directo, Lissabon, Portugal
      Der Klunker aus dem Kosmos.
      Schmuckwerkstatt Aarau, Schweiz
      Open Art. Domagk-Ateliers, Mün-
      chen
      Goud Alleen. Galerie Louise Smit,
      Amsterdam
      Pour le balconnet. Galerie Spek-
      trum, München
1995  Schmuckszene '95. Internationale
      Handwerksmesse, München
      Förderpreise der Landeshauptstadt
      München. Vorschläge der Jury.
      Künstlerwerkstatt Lothringerstraße,
      München
      Kunstrai. Galerie Ra, Amsterdam
      Petersburger Hängung. Galerie
      Spektrum, München
      Parure. Galerie Michelle Zeller, Bern
      Class off 95. Goldsmiths Hall, Lon-
      don
      Production | Reproduction. Gallery
      101, Melbourne, Australien
      Australia, Germany, New Zealand.
      Gallery Funaki, Melbourne
      4th Generation. 6 x Jewelry from
      Munich: Woods-Gerry Gallery,
      Providence, USA
      Neuerwerbungen. Stedelijk
      Museum, Amsterdam
      Gallery Jewelerswerk at the Interna-
      tional Craft Fair, Chicago
      We like You. Galerie Szuper, Mün-
      chen
      Jahresgaben. Kunstverein München
      Nachtdekoration. Ausstellungsraum
      Balanstraße, München
1996  Förderpreise der Landeshauptstadt
      München. Vorschläge der Jury.
      Künstlerwerkstatt Lothringerstraße,
      München
      Galerie Slavik, Wien
      The Man Who Loves Gold. Jewelers
      Werk, Washington D.C.
      Subjects 96. Art Center, Retretti,
      Finnland; Bergen, Norwegen
      Heimlich Manöver. Galerie Hess &
      Melich, München

Jewellery in Europa and America:
New Times, New thinking. Crafts
Council, London
Schmuck im Schloß. Schloß
Kleßheim, Salzburg
Kunstrai. Galerie Ra. Internationale
Kunstmesse, Amsterdam
Danner-Preis '96. Die Neue Samm-
lung, Staatliches Museum für ange-
wandte Kunst, München
1998  Brooching it Diplomatically:
      A tribute to Madeleine K. Albright.
      Gallery Helen Drutt, Philadelphia
      Jewellery Moves. Royal Museum,
      Edinburgh, Schottland
      Antike Ringe – Neue Ringe. Galerie
      Katja Rid, München
      Hommage an Herbert Hoffmann.
      Galerie Handwerk, München
1999  Credo. Rathausgalerie, München
      Galerie Hipotesi, Barcelona

**Arbeiten in öffentlichen Sammlungen**
Work in public collections

Stedelijk Museum, Amsterdam
Danner-Stiftung, München
Schmuck- und Edelsteinmuseum, Turnov,
Tschechische Republik
Schmuckmuseum Pforzheim
Hiko Mizuno Collection, Tokio
The Alice and Louis Koch Sammlung,
Großbritannien
Angermuseum, Erfurt

**Auswahlbibliographie**
Selected references

[Kat. Ausst.] Das Schöne, das Nützliche
und die Kunst. Danner-Preis '96. Hrsg.
Danner-Stiftung. Die Neue Sammlung,
Staatliches Museum für angewandte Kunst,
München. Stuttgart 1996 [dort weitere
Literatur]
Kat. Goldsuche in Thüringen. Karl Fritsch,
Stadtgoldschmied von Erfurt 1996, Erfurt
1996
Förderpreis der Landeshauptstadt Mün-
chen 1996. Schmuck um Schmuck,
Schmuck von Karl Fritsch. Monographien-
reihe. Hrsg. v. Kulturreferat der Landes-
hauptstadt München, München 1996
[Kat. Ausst.] Jewellery Moves. Royal
Museum, Edinburgh 1998
[Kat. Ausst.] Brooching it Diplomatically:
A tribute to Madeleine K. Albright. Gallery
Helen Drutt, Philadelphia 1998
[Kat. Mus.] Schmuck der Moderne
1960–1998. Bestandskatalog Schmuck-
museum Pforzheim. Stuttgart 1999

## Thomas Gröhling | Seite 82
Bughof 4, 96049 Bamberg

geb. 1970 in Bamberg
1985–88 Schreinerlehre, 1988–91 Holz-
bildhauerlehre, 1992–97 Studium der
Bildhauerei bei Prof. W. Uhlig und Prof.
Tim Scott an der Akademie der Bildenden
Künste Nürnberg, seit 1997 Studium
»Kunst und öffentlicher Raum« bei Prof.
J. P. Hölzinger an der Akademie der Bilden-
den Künste in Nürnberg

> Born in Bamberg in 1970
> 1985–88 apprenticeship as a carpen-
> ter and joiner, 1988–91 apprentice-
> ship in wood sculpture, 1992–97
> studied sculpture under Prof. W.
> Uhlig and Prof. Tim Scott at Nürn-
> berg Fine Arts Academy, since 1997
> has studied ›Art and Public Space‹
> under Prof. J. P. Hölzinger at Nürn-
> berg Fine Arts Academy

### Preise und Auszeichnungen
Prizes and awards

1995 Förderpreis der EVO (Energieversor-
gung Oberfranken)
1996 Reisestipendium der Industrie- und
Handelskammer, München
1997 Förderpreis des Bildhauersympo-
siums in Treuchtlingen
1998 Anerkennungspreis der Nürnberger
Nachrichten
1998 Atelierstipendium des Bayerischen
Staatsministeriums für Wissenschaft,
Forschung und Kunst

### Ausstellungen (Auswahl)
Exhibitions (a selection)

1994 Symposium Lohndorf, Münch-
steinach
1995 Symposium Lohndorf, Münch-
steinach
1998 Villa Dessauer, Bamberg
Akademie der Bildenden Künste,
Nürnberg
Germanisches Nationalmuseum,
Nürnberg

### Auswahlbibliographie
Selected references

[Kat. Ausst.] Fränkische Straße der Skulp-
turen. Symposion '95, Bamberg 1995
Kunst und öffentlicher Raum. Schriften-
reihe der Akademie der Bildenden Künste
Nürnberg. Band 8, Heft 5: Wettbewerb
Dietrich Bonhoeffer – Zeichen und
Gesamtkonzept für das ehemalige Konzen-
trationslager Flossenbürg, März 1996

[Kat. Ausst.] 3. Treuchtlinger Kunsttage.
Kunst-Parcours 1997, Treuchtlingen 1997
Kunst und öffentlicher Raum. Schriften-
reihe der Akademie der Bildenden Künste,
Nürnberg. Band 8, Heft 8: Identität, Januar
1997
Kunst und öffentlicher Raum. Schriften-
reihe der Akademie der Bildenden Künste,
Nürnberg. Band 8, Heft 9: Kunst Kommu-
nikation Kommerz, März 1997

## Susanne Holzinger | Seite 86
Schmellerstr. 22, 93051 Regensburg

geb. 1967 in Regensburg
1988 Abitur, 1990 Chemiestudium, 1991
Praktikum als Gold- und Silberschmiedin,
1994 Silberschmiedelehre an der Staat-
lichen Berufsfachschule in Kaufbeuren-
Neugablonz, 1997 freie Mitarbeit in der
Galerie Profil in Regensburg, 1997 und
1998 Seminar für Schmuckgestaltung
bei Erico Nagai, seit 1997 eigene Werkstatt,
Mitglied im Bayerischen Kunstgewerbe-
Verein

> Born in Regensburg in 1967
> 1988 Abitur, 1990 studied chem-
> istry, 1991 on-the-job training as a
> gold- and silversmith, 1994 silver-
> smith's apprenticeship at Staatliche
> Berufsfachschule in Kaufbeuren-
> Neugablonz, 1997 freelance for Ga-
> lerie Profil in Regensburg, 1997 and
> 1998 seminars on jewellery design
> under Erico Nagai, since 1997 own
> atelier, a member of Bayerischer
> Kunstgewerbe-Verein

### Preise und Auszeichnungen
Prizes and awards

1999 Bayerischer Staatspreis, Internatio-
nale Handwerksmesse, München

### Ausstellungen (Auswahl)
Exhibitions (a selection)

Verschiedene Ausstellungsbeteiligungen in
der Galerie Profil, Regensburg

## Herwig Huber | Seite 90
Grafinger Str. 6, 81371 München

geb. 1965 in Buchloe
Abitur, Autodidakt, 1985–94 Gruppe
»Fauxpas«, Gestaltung in Teamarbeit, ab
1995 eigenes Atelier: »Licht und Möbel«

> Born in Buchloe in 1965
> Abitur, self-taught, 1985–94 ›Faux-
> pas‹ Group, design in teamwork,
> since 1995 own atelier: »Light and
> Furniture«

### Preise und Auszeichnungen
Prizes and awards

1988 Preis des Verbandes Creative
Inneneinrichter, Ladenburg
1990 Design for Europe. Stiftung Inte-
rieur, Kortrijk, Belgien
1991 Design Plus. Rat für Formgebung,
Frankfurt a. M.
1992 Roter Punkt für hohe Design-
qualität. Designzentrum Nordrhein-
Westfalen
1993 Design Plus. Rat für Formgebung,
Frankfurt a. M.
1998 Förderpreis für angewandte Kunst
der Landeshauptstadt München
1998 Design for Europe. Stiftung
Interieur, Kortrijk, Belgien

### Ausstellungen (Auswahl)
Exhibitions (a selection)

1986 Kulturzentrum am Gasteig, Mün-
chen
1987 Große Schwäbische Kunstausstel-
lung. Zeughaus, Augsburg
Galerie Klaus Lea, München
1988 »Design for Europe«. De Hallen,
Kortrijk, Belgien
Objekt und Design. Reginahaus,
München
1989 Internationale Möbelmesse, Köln
1991 Münchner Räume. Stadtmuseum
München
Internationale Möbelmesse, Köln
Salone del mobile internationale,
Mailand
Design Plus. Messe, Frankfurt a. M.
und Tokyo
1992 Transmöbel 6. Stazione Porta Geno-
va, Mailand
1993 Filzhocker | Sitzstange. Galerie Pe-
ripteron, Köln
Edition Kopie. Messe, Frankfurt a. M.
Förderpreise der Landeshauptstadt
München. Auswahl der Jury. Künst-
lerwerkstatt Lothringerstraße, Mün-
chen
1994 Rastplatz. Galerie Peripteron, Köln
Kölner Zimmer. Passagen. Interna-
tionale Möbelmesse, Köln
Umtrunk. Praterinsel, München
1996 Design and it's Identity. Museum
Louisiana, Dänemark

1997 Museum für Kunsthandwerk
(Grassimesse), Leipzig
1998 Interieur 98. De Hallen, Kortrijk,
Belgien
Förderpeise der Landeshauptstadt
München. Auswahl der Jury. Künst-
lerwerkstatt Lothringerstraße,
München
bewußt einfach. Vitra Museum, Weil
am Rhein

## Arbeiten in öffentlichen Sammlungen
Work in public collections

Die Neue Sammlung, Staatliches Museum
für angewandte Kunst, München

## Auswahlbibliographie
Selected references

[Kat.] Herwig Huber, im Selbstverlag,
München 1996
Herwig Huber. Förderpreis der Stadt Mün-
chen 1998. Monographienreihe. Hrsg. Kul-
turreferat der Landeshauptstadt, München
1998

## Ike Jünger | Seite 94
Adalbertstraße 104, 80798 München

geb. 1958 in München
1975–78 Staatliche Berufsfachschule für
Glas und Schmuck in Neugablonz,
1982–84 Studium an der Gerrit Rietveld
Akademie Amsterdam, 1984–87 Studium
der Malerei an der Rijksakademie van
beeldende Kunsten, Amsterdam
　　Born in Munich in 1958
　　1975–78 Staatliche Berufsfachschule
　　for Glass and Jewellery in Neu-
　　gablonz, 1982–84 studied at the
　　Gerrit Rietveld Academy, Amster-
　　dam, 1984–87 studied painting at
　　the Rijksakademie for the Fine Arts,
　　Amsterdam

## Preise und Auszeichnungen
Prizes and awards

1989 Anerkennung beim Bayerischen
Staatspreis für Nachwuchsdesigner
1998 Bayerischer Staatspreis für Nach-
wuchsdesigner
Bayerischer Staatspreis, Internatio-
nale Handwerksmesse, München

## Ausstellungen (Auswahl)
Exhibitions (a selection)

1990 Galerie Helga Malten, Dortmund
1992 Galerie Tactus, Kopenhagen
1993 Galerie Helga Malten, Dortmund
New Jewels, Knokke
1994 Rathausflez, Neuburg a. d. Donau
1995 Galerie Helga Malten, Dortmund
Galerie Slavik, Wien
Galerie Hipotesi, Barcelona
1997 Galerie Slavik, Wien

## Eva Kandlbinder | Seite 96
Sandstraße 1a, 90443 Nürnberg

geb. 1957 in Passau
1976 Abitur, 1977–83 Studium der Kom-
munikationswissenschaft und Pädagogik in
Salzburg, 1983–85 Mitarbeit an sozial-
wissenschaftlichen Forschungsprojekten,
1986 Gesellenprüfung als Handweberin,
seitdem freischaffende Künstlerin, 1993
Meisterprüfung als Handweberin
　　Born in Passau in 1957
　　1976 Abitur, 1977–83 studied com-
　　munications and education in
　　Salzburg, 1983–85 collaborated on
　　social science research projects,
　　1986 certificate examinations as a
　　weaver, from then freelance artist,
　　1993 master certificate as a weaver

## Preise und Auszeichnungen
Prizes and awards

1989 Bayerischer Staatspreis, Internatio-
nale Handwerksmesse, München
1990 Hessischer Staatspreis (1. Preis,
Herbstmesse, Frankfurt a. M.)
1997 Preis der Salzburger Sparkasse,
Radstadt

## Ausstellungen (Auswahl)
Exhibitions (a selection)

1986 Außergewöhnliche Flachgewebe.
Textilmuseum Neumünster; Haus
Kunst + Handwerk, Hamburg
1987 Triennale des deutschen und finni-
schen Kunsthandwerks. Museum für
Kunsthandwerk, Frankfurt a. M.;
Museum für angewandte Kunst,
Helsinki; Kestner-Museum, Hanno-
ver
1988 Garn, Gewebe, Gestaltung. Hand-
werksform Hannover; Haus der
Wirtschaft, Stuttgart
1989 Exempla 89. Internationale Hand-
werksmesse, München
1990 Deutsches Kunsthandwerk. Interna-
tional Gift Fair, New York

1991 Deutsches Kunsthandwerk. Sonder-
schau auf der Frankfurter Messe
»Asia«, Tokyo
1992 Farbgewitter. Gedok, Bayerische Ver-
sicherungskammer, München
1993 Experimente – Workshop. Textilien
Kultur, Haslach, Österreich
1996 Die Kultur des Streifens. Galerie
Handwerk, München
1997 Leinen. Galerie Handwerk, Mün-
chen
1998 Porträt der Meister. Internationale
Handwerksmesse, München

## Arbeiten in öffentlichen Sammlungen
Work in public collections

Die Neue Sammlung, Staatliches Museum
für angewandte Kunst, München
Baden-Württembergisches Landes-
museum, Stuttgart
Museum für Kunsthandwerk (Grassi-
museum), Leipzig

## Auswahlbibliographie
Selected references

The New Textiles. Trends + Traditions.
Hrsg. v. Cloe Colchester, London 1991
Kunst und Handwerk 1987, H. 4; 1990,
H. 5
Kunsthandwerk und Design 1997, H. 5;
1998, H. 3

## Doris Lauterbach | Seite 98
Peppenhöchstadt 11, 91486 Uehlfeld

geb. 1951 in Thüringen
1971–75 Studium der Innenarchitektur,
Abschluß als grad. Designerin, ab 1983
Webereiausbildung in Österreich, frei-
schaffende Textilkünstlerin
　　Born in Thuringia in 1951
　　1971–75 studied interior decora-
　　tion, diploma in design, from 1983
　　trained in Austria as a weaver, free-
　　lance textile artist

## Ausstellungen (Auswahl)
Exhibitions (a selection)

Seit 1992 Textile Kultur Haslach, Haslach,
Österreich
1992 1. Textilbegegnung.
Schweiz–Deutschland. Sindelfingen;
Kirchberg, Schweiz
1999 2. Textilbegegnung.
Schweiz–Deutschland. Sindelfingen;
Langenthal, Schweiz

## Florian Lechner | Seite 100
Urstall 154, 83131 Nussdorf-Inn

geb. 1938 in München
1951–59 Schule Schloß Neubeuern | Inn,
Abitur, 1959–62 Studium der Malerei bei
Fritz Winter an der Hochschule für Bil-
dende Künste in Kassel, 1958–63 Malerei
und Plastik bei Joseph Lacasse in Tournai
und Paris, 1963–66 Glastechnik in
Chartres, Paris, Reims, Amsterdam, Glas-
fachschule Hadamar, Glasindustrie Winter
& Co., München, 1967 eigene Werkstatt
GLAS + FORM in Neubeuern, 1967–84
künstlerische Werkstätten am Schloß Neu-
beuern: Glas, Malerei, Druck und Radie-
rung, EXPN (Film und Theater), 1968 erste
Klang-Glas-Skulptur, 1980 Patent für
Sicherheitsglas, Verlegung der Werkstatt
nach Urstall | Inn, 1990 Patent-Anmeldung
für metallische Glasdurchführungen

> Born in Munich in 1938
> 1951–59 School Schloss
> Neubeuern | Inn, Abitur, 1959–62
> studied painting under Fritz Winter
> at Kassel Fine Arts Academy,
> 1958–63 painting and sculpture
> under Joseph Lacasse in Tournai and
> Paris, 1963–66 glass-making tech-
> niques in Chartres, Paris, Reims,
> Amsterdam, Glasfachschule
> Hadamar, Glasindustrie Winter &
> Co., Munich, 1967 own atelier GLAS
> + FORM in Neubeuern, 1967–84 art
> workshops at Schloss Neubeuern:
> glass, painting, printing and etch-
> ing, EXPN (film and theatre), 1986
> first sound-glass sculpture, 1980
> patent for safety glass, moved work-
> shop to Urstall | Inn, 1990 patent
> registered for metallic glass produc-
> tions

### Preise und Auszeichnungen
Prizes and awards

1961 Stipendium der Deutschen Studien-
      stiftung
1977 Handwerk und Kirche. Exempla 77.
      Internationale Handwerksmesse,
      München
1984 Fragile Art Prize, Woodinville | USA
1989 Priz de Création, Chartres

### Ausstellungen (Auswahl)
Exhibitions (a selection)

1968 Internationale Handwerksmesse,
      München
1970 Galerie Heide, Marburg
1972 Künstler und Kirche, Eichstätt
1973 Kirchenbau in der Diskussion, Mün-
      chen
1975 Galerie Hiendlmeier, Rosenheim
1977 Handwerk und Kirche. Exempla 77.
      Internationale Handwerksmesse,
      München
      Coburger Glaspreis, Coburg
      Wettbewerbspreis Fußgängerzone,
      Bremerhaven
1980 Glas im Berg, Neubeuern
      Glas-Silber. Badisches Landes-
      museum, Karlsruhe
      Glas im Schloß. Universität,
      Marburg
1981 Glaskunst, Kassel
      New Glasses, Corning, USA
      Glaskunst der Gegenwart, München
1982 Glaskunst heute, Regensburg
      Glaskunst heute, Freising
1983 Vicointer 83, Valencia, Spanien
      New Glasses, Corning, USA
      Gläsern. Florian Lechner. Städtische
      Galerie, Rosenheim

### Arbeiten in öffentlichen Sammlungen
Work in public collections

Bayerische Landesbank, München
Universitätsbibliothek, Regensburg
Kongresshaus Rosengarten, Coburg
Munich Reinsurance Company, London
Max-Reger-Halle, Weiden
Flughafen, München
Gare und Métro, Rouen
Musée des Beaux-Arts, Rouen
Musée du Verre, Sars-Poteries
Gedächtniskirche des Klosters, Kloster Ettal
Chiyoda Fire and Marine Insurance
Company, Tokyo
AOK-Neubau, Rosenheim

### Auswahlbibliographie
Selected references

[Kat. Ausst.] Florian Lechner. Gläsern.
Städtische Galerie, Rosenheim 1983
Kat. Florian Lechner. Transit, Steinach 1986
[Kat. Ausst.] Die Zeit im Licht des Windes.
Florian Lechner. Kongresshaus Rosen-
garten, Coburg 1987
[Kat. Ausst.] Säule und Augen. Florian
Lechner. Max-Reger-Halle, Weiden 1991
[Kat. Ausst.] Florian Lechner. Spannungs-
zeichen. Museum für Kunsthandwerk,
Frankfurt a. M. 1996

## Christoph Leuner | Seite 102
Triftstr. 22, 82467 Garmisch-Partenkirchen

geb. 1956 in München
1976 Abitur, 1979 Gesellenprüfung im
Schreinerhandwerk, 1985 Meisterprüfung,
seit 1986 selbständig, 1992–1994 Lehrauf-
trag für Gestaltung und Konstruktion an
der Meisterschule und Fachakademie für
Holzgestaltung in Garmisch-Partenkirchen

> Born in Munich in 1956
> 1976 Abitur, 1979 certificate exami-
> nations as a carpenter and joiner,
> 1985 master examination, from
> 1986 self-employed, 1992–1994 in-
> structor for design and construction
> at the Meisterschule und Fach-
> akademie für Holzgestaltung in
> Garmisch-Partenkirchen

### Ausstellungen (Auswahl)
Exhibitions (a selection)

1986 Jugend gestaltet. Sonderschau der
      Internationalen Handwerksmesse,
      München
1987 Danner-Preis '87. Germanisches
      Nationalmuseum, Nürnberg
1990 Danner-Preis '90. Bayerisches
      Nationalmuseum, München
1993 Danner-Preis '93. Neue Residenz,
      Bamberg
1994 Zeitgenössisches deutsches Kunst-
      handwerk. 6. Triennale. Museum für
      Kunsthandwerk, Frankfurt a. M. u. a.
      Geschlossene Form – Holzobjekte.
      Galerie für angewandte Kunst,
      München
1996 Christoph Leuner. Möbel und Holz-
      objekte. Galerie für angewandte
      Kunst, München
      Danner-Preis '96. Die Neue Samm-
      lung, Staatliches Museum für ange-
      wandte Kunst, München
      Das Kästchen. Galerie Blau, Freiburg
1997 Museum für Kunsthandwerk (Gras-
      simesse), Leipzig
1998 European Prize 98. Wien, Göteborg,
      Paris, Frankreich
      Internationaler Südtiroler Hand-
      werkspreis 98, Bozen, Italien

### Arbeiten in öffentlichen Sammlungen
Work in public collections

Museum für Kunsthandwerk, Frankfurt
a. M.

## Auswahlbibliographie
### Selected references

[Kat. Ausst.] Das Schöne, das Nützliche und die Kunst. Danner-Preis '96. Hrsg. Danner-Stiftung. Die Neue Sammlung, Staatliches Museum für angewandte Kunst, München. Stuttgart 1996

## Judith Lipfert | Seite 104
Wendeldorf, 84168 Aham | Wendeldorf

geb. 1968 in Gütersloh
1987–91 Besuch der Berufsfachschule für Keramik in Landshut, 1991–93 traditionelle Wandergesellenjahre im In- und Ausland, 1993–96 Fachschule für Keramikgestaltung in Höhr-Grenzhausen, seit 1996 eigenes Atelier
> Born in Gütersloh in 1968
> 1987–91 attended Berufsfachschule
> for Ceramics in Landshut, 1991–93
> traditional apprentice travel years
> at home and abroad, 1993–96 Fachschule for Ceramic Design in Höhr-Grenzhausen, has had her own
> studio since 1996

### Ausstellungen (Auswahl)
#### Exhibitions (a selection)

1995 Raiffeisenbank, Volksbanken, Höhr-Grenzhausen
     Deutsche Keramik '95, Westerwald
     Siegwork-Museum im Torhaus, Siegburg
     Dosen – aber mit Deckel. Handwerkskammer, Koblenz
1996 Staatskanzlei, Mainz
     Salzbrand '96. Handwerkskammer, Koblenz
1997 Maislabyrinth, Landhut
1998 Künstlerische Keramik, Schloß Montabaur
1999 Art Transit, Pedrosawodsk (Rußland)
     Keramik Offenburg '99, Offenburg

## Helmut Massenkeil | Seite 106
Stiftsgasse 10, 63739 Aschaffenburg

geb. 1949 in Oberlahnstein
1971–76 Studium an der Fachhochschule für Gestaltung in Wiesbaden bei Erwin Schutzbach, 1977 Diplom für Bildhauerei, 1975–78 Praktika im Bereich Beton- und Metallgestaltung, seit 1979 freischaffender Bildhauer, seit 1980 Atelier in Aschaffenburg, 1995 und 1996 Leitung eines Keramik- und Bildhauersymposiums in Casole de Valdesa (Schweiz), seit 1979 Mitglied des Bundes Bildender Künstler (BBK) Ober- und Unterfranken
> Born in Oberlahnstein in 1949
> 1971–76 studied at the Fachhochschule for Design in Wiesbaden
> under Erwin Schutzbach, 1977
> diploma in sculpture, 1975–78 on-the-job training in concrete and
> metal design, from 1979 freelance
> sculptor, since 1980 atelier in
> Aschaffenburg, 1995 and 1996
> headed a symposium on ceramics
> and sculpture in Casole de Valdesa,
> Switzerland, a member of the Bund
> Bildender Künstler Upper and
> Lower Franconia since 1979

### Preise und Auszeichnungen
#### Prizes and awards

1988 2. Preis der Firma Riedhammer »Skulpturen im Park«, Nürnberg
1990 1. Preis Bodengestaltung der Stadt Schweinfurt
1991 1. Preis Wandgestaltung in Mainaschaff

### Ausstellungen (Auswahl)
#### Exhibitions (a selection)

1979 Deutsche Keramik
1982 Westerwaldpreis, Höhr-Grenzhausen
1984 Große Kunstausstellung. Haus der Kunst, München
     Kunstsammlung, Veste Coburg
1985 Große Kunstausstellung. Haus der Kunst, München
1988 Ziegelhütte. Sezession, Darmstadt
1990 Zeichen. Jesuitenkirche, Aschaffenburg
     Meister der Keramik, Leverkusen
1992 Feuermale, Offenburg
1993 Kunstsammlung Dr. Köster, Mönchengladbach
1994 Kunstverein Bobingen
     Zeitgenössisches deutsches Kunsthandwerk. 6. Triennale. Museum für Kunsthandwerk, Frankfurt a. M.;
     Museum für Kunsthandwerk (Grassimuseum), Leipzig
1996 Keramische Skulptur, Offenburg
1997 Triennale in Spiez, Schweiz
     Internationaler Wettbewerb in Auckland, Neuseeland
1998 Bayerische Kunst unserer Tage. Slowakische Nationalgalerie, Bratislava
     Skulpturen im Seegarten, Amorbach
1998 Stille Balance. Neuer Kunstverein Aschaffenburg. Künstler-Dialoge, Aschaffenburg

### Arbeiten in öffentlichen Sammlungen
#### Work in public collections

Stadt Germeringen

### Auswahlbibliographie
#### Selected references

[Kat. Ausst.] Ziegelhütte. Sezession, Darmstadt 1988
[Kat. Ausst.] Meister der Keramik, Leverkusen 1990
[Kat. Ausst.] Feuermale, Offenburg 1992
[Kat. Ausst.] Zeitgenössisches deutsches Kunsthandwerk. 6. Triennale, Museum für Kunsthandwerk, Frankfurt a. M. 1994
[Kat. Ausst.] Keramische Skulptur, Offenburg 1996
[Kat. Ausst.] Internationaler Wettbewerb in Auckland, Auckland, Neuseeland 1997
[Kat. Ausst.] Bayerische Kunst unserer Tage. Slowakische Nationalgalerie, Bratislava 1998
[Kat. Ausst.] Skulpturen im Seegarten, Amorbach 1998
[Kat. Ausst.] Stille Balance. Martina Frankenberger – Malerei. Helmut Massenkeil – Objekte. Reihe Aktuelle Kunst in Aschaffenburg. Neuer Kunstverein Aschaffenburg, Galerie der Stadt Aschaffenburg 1998

## Agnes May-von Rimscha
Seite 110
Urbanstr. 22, 90480 Nürnberg

geb. 1969 in Erlangen
1988–92 Studium der Kunstgeschichte und Christlichen Archäologie in Erlangen und Berlin, 1992–95 Ausbildung zum Silberschmied an der Staatlichen Berufsfachschule in Neugablonz, seit 1996 Studium bei Prof. Otto Künzli an der Akademie der Bildenden Künste in München
> Born in Erlangen in 1969
> 1988–92 studied art history and
> Early Christian archaeology in Erlangen and Berlin, 1992–95 trained
> as a silversmith at the Staatliche
> Berufsfachschule in Neugablonz,
> since 1996 has studied at the Munich Academy of Fine Arts under
> Prof. Otto Künzli

### Ausstellungen (Auswahl)
#### Exhibitions (a selection)

1997 Täglich Neu. Ausstellungsraum in der Balanstraße, München
     Gefäß. Galerie Wittenbrink, München

## Malte Meinck | Seite 112
Ludwigstr. 14, 97688 Bad Kissingen

geb. 1964 in Schweinfurt
1983 Abitur, 1983–84 Praktikum im
«Atelier für Form«, Straubenhardt,
1984–88 Ausbildung zum Goldschmied an
der Staatlichen Zeichenakademie in
Hanau, 1989 Gastschüler an der Staat-
lichen Zeichenakademie Hanau, 1989–96
Werkstattatelier in Düsseldorf, 1990–96
Studium an der Fachhochschule Düssel-
dorf im Fachbereich Design mit Schwer-
punkt Schmuck, Email, Gerät und Objekt,
seit 1990 eigene Werkstatt »Schmuck
Design Meinck«

> Born in Schweinfurt in 1964
> 1983 Abitur, 1983–84 training in
> ›Atelier für Form‹, Straubenhardt,
> 1984–88 trained as a goldsmith at
> the Staatliche Zeichenakademie
> in Hanau, 1989 guest at the Staat-
> liche Zeichenakademie Hanau,
> 1989–96 workshop and studio in
> Düsseldorf, 1990–96 studied design
> at Düsseldorf Polytechnic, specialisa-
> tion in jewellery, enamelling, imple-
> ments and objects, since 1990 has
> had his own atelier ›Meinck Jew-
> ellery Design‹

### Ausstellungen (Auswahl)
Exhibitions (a selection)

1988  Die ganze Tragweite. Galerie Cebra,
Düsseldorf
1989  Goldfinger – Tragbarer Männer-
schmuck. Galerie Cebra, Düsseldorf
1990  Schmuck und Objekte. Galerie
Pompidou, Düsseldorf
1991  Heimspiel. Galerie Cebra, Düssel-
dorf
Zeitgenössischer Schmuck. Galerie
Detail, Galerie Schema F, Düsseldorf
1992  Das neue Besteck. Deutsches
Klingenmuseum, Solingen
Querschnitt. Galerie Marezee,
Nijmegen, Holland
1993  Talentbörse Handwerk 93. Interna-
tionale Handwerksmesse, München
Bestecke. Galerie Handwerk, Mün-
chen
Schmuck aus Erfurt – Schmuck aus
Düsseldorf. Galerie am Markt, Gotha
4. Biennale der Europäischen Kunst-
hochschulen, Maastricht, Nieder-
lande
Schatzsuche. Kunstmuseum im
Ehrenhof, Düsseldorf
1994  Schmuck und Gerät. Deutsches
Goldschmiedehaus, Hanau u. a.

1995  Schmuck und Geräte. Museum für
Natur und Stadtkultur, Schwäbisch-
Gmünd
1996  Ausstellung der Gesellschaft für
Goldschmiedekunst. Deutsche Bank,
Frankfurt a. M.
1998  Der verbecherische Ornamenthai –
Performance und Installation.
2. Elfershausener Kunstmesse

### Auswahlbibliographie
Selected references

[Kat. Ausst.] Tragbarer Schmuck für Män-
ner, 1989
[Kat. Ausst.] Das neue Besteck. Deutsches
Klingenmuseum, Solingen 1992
[Kat. Ausst.] Talentbörse Handwerk 93.
Bayerische Handwerkskammer, München
1993
[Kat. Ausst.] Schatzsuche. Kunstmuseum
Düsseldorf, 1994
[Kat. Ausst.] Schmuck und Geräte. Gesell-
schaft für Goldschmiedekunst, Hanau 1994
[Kat. Ausst.] Seele brennt. Selbstverlag,
Bad Kissingen 1996

## Matthias Münzhuber
Seite 114
Kazmairstr. 79, 80339 München

geb. 1967 in München
1987 Abschluß als Facharbeiter im Garten-
und Landschaftsbau, 1992 Gesellenprüfung
an der Fachschule für Keramik Landshut,
seit 1993 Studium bei Prof. Prangenberg an
der Akademie der Bildenden Künste
München, 1997 dreimonatiger Studienauf-
enthalt an der Académie Royale des Beaux-
Arts in Brüssel, 1987–98 Landschaftsgärt-
ner in Landshut, Altötting, München und
Traunreut, 1998 Meisterschüler

> Born in Munich in 1967
> 1987 completed training in land-
> scape gardening and landscape ar-
> chitecture, 1992 certificate examina-
> tions at the Landshut Fachschule for
> Ceramics, from 1993 studied under
> Prof. Prangenberg at Munich Fine
> Arts Academy, 1997 three months'
> study at the Brussels Académie
> Royale des Beaux-Arts, 1987–98
> worked as a landscape gardener for
> firms in Landshut, Altötting, Munich
> and Traunreut, 1998 master class

### Preise und Auszeichnungen
Prizes and awards

1997  Böhmlerpreis, München
Stipendium der Danner-Stiftung,
München
1996  1. Preis beim klasseninternen
Danner-Wettbewerb der Fachschule
für Keramik Landshut
1998  1. Preis beim klasseninternen
Danner-Wettbewerb der Fachschule
für Keramik Landshut

### Ausstellungen (Auswahl)
Exhibitions (a selection)

1992  Kunst und Gewerbeverein, Regens-
burg
1995  Kunstbunker Tumulka, München
1997  Matthias Münzhuber. Akademie-
galerie, München
1998  Kunst geht baden. Tröpferlbad im
Westend, München
Foyer for you. Rampe 002, Berlin

## Dorothea Reese-Heim
Seite 116
Mainzer Straße 4, 80803 München

geb. 1943 in Sindelfingen
1964 Webschule in Sindelfingen, Staatli-
cher Abschluß für Textilentwurf, 1964–66
Studium an der Akademie der Bildenden
Künste in Karlsruhe, 1966–72 Studium an
der Akademie der Bildenden Künste in
München, 1972 Diplom, seit 1983 Profes-
sorin für Textilgestaltung an der Univer-
sität-GH-Paderborn FB 4, seit 1995 Deka-
nin des FB 4 Kunst, Musik und Gestaltung

> Born in Sindelfingen in 1943
> 1964 weavers' school in Sindelfin-
> gen, state examinations in textile
> design, 1964–66 studied at Karls-
> ruhe Fine Arts Academy, 1966–72
> studied at Munich Fine Arts Acade-
> my, 1972 diploma, since 1983
> professor for textile design at Uni-
> versity-GH Paderborn, Dept 4, from
> 1995 dean of Dept 4 Art, Music and
> Design

### Preise und Auszeichnungen
Prizes and awards

1972|74  1. Preis der Kirchengemeinde
St. Josef, Holzkirchen (Altarwand,
Architekt: Franz Ruf)
1978  Wettbewerb: Zentrale Eingangshalle.
Philipp Morris, München
1980  Wettbewerb »Kulisse«: Theatersaal
an der Manzostraße, Landeshaupt-
stadt München

1981 Bayerische Landesbank Girozentrale München, »Farbflügel«
1982 Wettbewerb der Stadt Rosenheim, 2. Preis
1995 Bayerischer Staatspreis, Internationale Handwerksmesse, München
1997 Ehrengabe der Bayerischen Staatskanzlei München

## Ausstellungen (Auswahl)
### Exhibitions (a selection)

1978 Gegenbewegung. Erste Biennale der Deutschen Tapisserie. Akademie der Schönen Künste, München
1980 faßbar anfaßbar unfaßbar. Künstlerwerkstatt Lothringer Straße, München
1984 Textile Werke. Galerie 66, Engelhornstiftung, München
1986 I. Biennale der Papierkunst. Leopold Hoesch Museum, Düren
1989 Contemporary Papermakers from Germany. Wanderausstellung USA | Kanada
Papierkunst. Städtische Galerie, Paderborn
Textil im Freien. Germanisches Nationalmuseum, Nürnberg
1990 Innen ist aussen – aussen ist innen. Fascinatie Texiel. Museum van bommel van dam, Venlo, Niederlande
1991 Natura Forte. Künstlerwerkstatt Lothringerstraße, München
Textilpapier. Kunstverein, Detmold
Störe meine Kreise nicht… Configura 1, Erfurt
Druck + Multiples. Märzgalerien, Ladenburg – Mannheim
1992 Sichtbar gemachte Spuren. IV. Internationale Biennale der Papierkunst. Leopold Hoesch Museum, Düren
1993 Türme der Kulturen. Fascinatie Texstyles 2. Museum van bommel van dam, Venlo, Niederlande
Spiegelfechter. Transparenz II. Märzgalerien, Ladenburg – Mannheim
Supraporte und Hommage a J. M. Jacquard. Deutsches Museum, München

1994 Trophy. 4th International Textile Competition, Kyoto, Japan
Diaphane Raumkörper. Städtische Galerie, Paderborn
Schwingungen. Feldprojekt. Landesgartenschau, Paderborn
Hommage au carre. Märzgalerien, Ladenburg – Mannheim
Vom Auge zum Ohr – Musik visuell. Galerie im Rathaus, München
Babylonische Sprachverwirrung. Deutsch-Polnische Textilkunstausstellung, Berlin u. a.
Weiche Härte. Internationale Textilkunst, Graz
Dual. Getrennt vereint. Altes Rathaus, Leipzig
Staketen. Große Kunstausstellung, München
1995 Übersicht 2. Kunst in Nordrhein-Westfalen. Siegen, Lüdenscheid, Paderborn
Wächter. Bildhauer in Deutschland. Kunstverein, Augsburg
Ausgelegte Betretenheit. Kunstaktion vor der Feldherrnhalle, München
Inkrustationen. Mythos Dichtung und Kunst im Europäischen Patentamt, München
Tetraeder. 3rd International Competition. In our Hands. Nagoya, Japan
Gingko Biloba. Kreismuseum, Zons
Geschützte Arsenale. Galerie Handwerk, München
1996 Papier-Art-Fashion. Badisches Landesmuseum, Karlsruhe
Eigen Arten. 7 Künstlerinnen auf K 3. Kampnagelfabrik, Hamburg
Faszination Gingko. Stadtmuseum, Lindau
Papier – Art – Fashion. Museum für Kunst und Gewerbe, Hamburg
1997 Bildhauer arbeiten in Papier. Gerhard Marcks Haus, Bremen
Papierskulptur. Oberösterreichisches Landesmuseum, Linz
Triennale Spezial – Deutschland, Korea. Museum für Kunsthandwerk, Frankfurt a.M.
IN DURCH AUS. Galerie der Künstler, Maximilianstraße, München
1ère Biennale du lin Contemporain en l' Hotel de Sens. Bibliothèque Forney, Paris
Gerüste. Bildhauer arbeiten in Papier. Gerhard Marcks Haus, Bremen
1998 Museum für Kunsthandwerk (Grassimuseum), Leipzig
Sonje Museum of Contemporary Art, Kyongju, Korea
Papierskulptur. Hans Reiffenstuel Haus, Pfarrkirchen
Paperart. Speicherstadt, Hamburg
1999 6th International Textile Competition, Kyoto, Japan

## Arbeiten in öffentlichen Sammlungen
### Work in public collections

Württembergisches Landesmuseum, Stuttgart
Museum für Kunsthandwerk, Frankfurt a. M.

## Auswahlbibliographie
### Selected references

[Kat. Ausst.] Natura Forte. Künstlerwerkstatt Lothringerstraße, München 1990
[Kat. Ausst.] Fascinatie Texstyles 2. Museum van bommel van dam, Venlo 1993
Gert Selle, Jens Thiele, Zwischenräume, Oldenburg 1994
[Kat. Ausst.] 4th International Textile Competitionl, Kyoto | Japan
[Kat. Ausst.] Papier – Art – Fashion. Badisches Landesmuseum, Karlsruhe; Museum für Kunst und Gewerbe, Hamburg 1996
[Kat. Ausst.] Bildhauer arbeiten in Papier. Gerhard Marcks Haus, Bremen 1997
[Kat. Ausst.] Papierskulptur. Hans Reiffenstuel Haus, Pfarrkirchen 1998
[Kat. Ausst.] Triennale für Form und Inhalte. Museum für Kunsthandwerk, Frankfurt a. M. 1998
[Kat. Ausst.] 6th International Textile Competition. Museum of Kyoto, Japan, 1999

## Jochen Rüth | Seite 120
Willibaldstraße 8, 86687 Altisheim

geb. 1960 in Würzburg
1981–85 Keramikpraktikum in drei Allgäuer Werkstätten, 1986 Aufnahme in den Berufsverband Bildender Künstler, Werkstatt in Irpisdorf | Allgäu, 1989 Werkstatt am Hummelberg, Mörnsheim | Altmühltal, 1995 Werkstatt in Altisheim | Donau-Ries
Born in Würzburg in 1960
1981–85 trained as a ceramicist in three Allgäu workshops, 1986 joined Berufsverband Bildender Künstler, workshop in Irpisdorf | Allgäu, 1989 workshop at Hummelberg, Mörnsheim | Altmühltal, 1995 worshop in Altisheim | Donau-Ries

## Preise und Auszeichnungen
### Prizes and Awards

1990 2. Preis beim »Richard-Bampi-Wettbewerb« in Höhr-Grenzhausen
1998 Award of Merit beim »22nd FCCA« in Auckland, Neuseeland

## Ausstellungen (Auswahl)
### Exhibitions (a selection)

1983 Große Schwäbische Kunstausstellung, Augsburg
1984 Große Schwäbische Kunstausstellung, Augsburg
1985 Zeitgenössische Keramik, Offenburg
1987 Zeitgenössische Keramik, Offenburg
1990 Richard Bampi Wettbewerb, Höhr-Grenzhausen
1991 Zeitgenössische Keramik, Offenburg
     Frechener Förderwettbewerb.
     Keramion, Frechen
1992 Raku|Schmauchbrand. Galerie Flora-Terra, Augsburg
     Raku. Galerie Ton-Studio, Vallendar
     Feuermale, Offenburg
1993 Zeitgenössische Keramik, Offenburg
     Danner-Preis '93. Neue Residenz, Bamberg
     Steinzeug|Porzellan. Galerie Flora-Terra, Augsburg
     Feuerzeichen. Galerie M. Falta, Hameln
     Ton gestalten. Keramikmuseum, Schloß Oberzell
     Raku. Galerie im Hörmannhaus, Immenstadt
1995 Japan: Gestern und Heute. Galerie am Schrotturm, Schweinfurt
1996 Gefäßunikate. Galerie im Hörmannhaus, Immenstadt
1997 Torturm, Kaisheim
     Nordschwäbische Kunstausstellung, Donauwörth
     Große Schwäbische Kunstausstellung, Augsburg
1998 22nd Fletcher Challenge Ceramics Award, Auckland, Neuseeland
     Nordschwäbische Kunstausstellung, Donauwörth
     Ausstellung zum Schwäbischen Kunstpreis. Kreissparkasse, Augsburg
     2. Internationaler Keramikwettbewerb, Mashiko, Japan
1999 Europäische Keramik 1999. Westerwaldmuseum, Höhr-Grenzhausen

## Arbeiten in öffentlichen Sammlungen
### Work in public collections

Regierungspräsidium Freiburg, Kulturreferat
Badisches Landesmuseum, Karlsruhe
Kunstsammlungen der Veste Coburg
Keramikmuseum Westerwald, Höhr-Grenzhausen
Bayerische Staatsgemäldesammlungen, München

## Hubert Matthias Sanktjohanser | Seite 124
An der Ach 15, 82449 Uffing

geb. 1960 in München
1980 Abitur, 1982 Schreinergesellenprüfung, seit 1984 eigene Werkstatt
> Born in Munich in 1960
> 1980 Abitur, 1982 carpenter and joiner certificate examination, from 1984 own workshop

## Ausstellungen (Auswahl)
### Exhibitions (a selection)

1994 Stadtmuseum, Schongau
1996 Form 96, Frankfurt a.M.
1997 Form 97, Frankfurt a.M.
1998 Förderpreise der Landeshauptstadt München. Auswahl der Jury. Künstlerwerkstatt Lothringerstraße, München
1999 Hubert Matthias Sanktjohanser. 1454 Zeichen. Galerie Wittenbrink, München

## Auswahlbibliographie
### Selected references

[Kat. Ausst.] Hubert Matthias Sanktjohanser. 1454 Zeichen. Galerie Wittenbrink, München 1999

## Henriette Schuster | Seite 126
Pestalozzistraße 25, 80469 München

geb. 1962 in München
1981–83 Studium der Architektur an der FH München, 1985–88 Ausbildung zur Silberschmiedin an der Staatlichen Berufsfachschule für Glas und Schmuck, Neugablonz, 1991–98 Studium an der Akademie der Bildenden Künste München, Klasse für Schmuck und Gerät, 1997 Studienaufenthalt in Japan, 1998 Ernennung zur Meisterschülerin, 1999 Diplom der Akademie
> Born in Munich in 1962
> 1981–83 studied architecture at Munich Polytechnic, 1985–88 trained as a silversmith at the Staatliche Berufsfachschule for Glass and Jewellery, Neugablonz, 1991–98 studied at Munich Fine Arts Academy, class for jewellery and implements, 1997 studied in Japan, 1998 master class, 1999 Academy diploma

## Preise und Auszeichnungen
### Prizes and awards

1996 Akademieinterner Wettbewerb der Danner-Stiftung: Gefäß für Himmel und Hölle
1998 Arbeitsstipendium der Staatlichen Porzellanmanufaktur Nymphenburg
     Projektförderung durch die Gisela und Erwin Steiner Stiftung

## Ausstellungen (Auswahl)
### Exhibitions (a selection)

1990 Danner-Preis '90. Bayerisches Nationalmuseum, München
1993 Gold oder Leben. Städtische Galerie im Lenbachhaus, München
     Lächeln – wenn Sie wollen. Galerie Caduta Sassi, München
1994 Tankstelle. Domagkstraße, München
1995 Gueststars. Galerie Wittenbrink, München
1996 Danner-Preis '96. Die Neue Sammlung, Staatliches Museum für angewandte Kunst, München
     Peepshow. Odeonsplatz, München
     Jewelers Werk Gallery, Washington D.C., USA
     Academy of Fine Arts, Munich. Gallery Funaki, Melbourne, Australien
     Sixtie's Revival. Galerie Zeller, Bern
     Parure. Galerie Zeller, Bern
     Future Jewellry. Galerie Ra, Amsterdam
     Couch. Ultraschall, München
1997 täglich neu. Ausstellungsraum Balanstraße, München
     Blumen im Schmuck. Galerie V + V, Wien
     Amsterdam Tokyo München. Bayerischer Kunstgewerbeverein, München
     The Ground Tokyo. Rietveld Pavillon, Amsterdam
     Itami Craft Center, Itami, Japan
     K-Klasse. Galerie Wittenbrink, München
1998 Sonderschau. Internationale Handwerksmesse, München
     Woanders ist es auch schön. Orangerie, München
1999 Sonderschau. Internationale Handwerksmesse, München
     Förderpreise 1999 der Landeshauptstadt München. Vorschläge der Jury. Künstlerwerkstatt Lothringerstraße, München

## Arbeiten in öffentlichen Sammlungen
### Work in public collections

Itami Craft Center, Itami, Japan

**Auswahlbibliographie**
Selected references

[Kat. Ausst.] Danner-Preis '90. Bayerisches Nationalmuseum, München 1990
[Kat. Ausst.] Gold oder Leben. Städtische Galerie im Lenbachhaus, München 1993
[Kat. Ausst.] Future Jewellry. Galerie Ra, Amsterdam 1996
[Kat. Ausst.] Das Schöne, das Nützliche und die Kunst. Danner-Preis '96. Hrsg. Danner-Stiftung. Die Neue Sammlung, Staatliches Museum für angewandte Kunst, München. Stuttgart 1996
[Kat. Ausst.] The Ground Tokyo. Rietveld Pavillon, Amsterdam 1997
[Kat. Ausst.] Itami Craft Center, Itami, Japan 1997
[Kat. Ausst.] Sonderschau. Internationale Handwerksmesse, München 1998
[Kat. Ausst.] Sonderschau. Internationale Handwerksmesse, München 1999

## Barbara Sneganas-Blasi
Seite 128
Pram 11, 84092 Bayerbach

geb. 1964 in Landshut
1985 Abitur, 1985–87 Studium der Kunstgeschichte und Philosophie in Regensburg, 1990–96 Studium an der Akademie der Bildenden Künste München, 1996 Diplom im Fachbereich Keramik
> Born in Landshut in 1964
> 1985 Abitur, 1985–87 studied art history and philosophy in Regensburg, 1990–96 studied at Munich Fine Arts Academy, 1996 diploma in ceramics

### Preise und Auszeichnungen
Prizes and awards

1993  2. Preis, klasseninterner Wettbewerb der Danner-Stiftung an der Akademie der Bildenden Künste, München
1995  1. Preis, klasseninterner Wettbewerb der Danner-Stiftung an der Akademie der Bildenden Künste, München
1996  Danner-Preis
1997  Wettbewerb »Kunst am Bau«, Bayerische Staatskanzlei, München

### Ausstellungen (Auswahl)
Exhibitions (a selection)

1992  Begegnung. Staatliche Galerie Moritzburg, Halle
1995  Tauschen. Galerie Mielich-Bender, München
Förderpreise der Landeshauptstadt München. Vorschläge der Jury. Künstlerwerkstatt Lothringerstraße, München
Am Fuße des Wilden Kaisers. Kunstbunker Tumulka, München
1996  Danner-Preis '96. Die Neue Sammlung, Staatliches Museum für angewandte Kunst, München
1997  Plastiken. Neubau der Bayerischen Staatskanzlei, München
1998  Sonderausstellung der Danner-Stiftung. Internationale Herbstmesse, Bozen

### Auswahlbibliographie
Selected references

[Kat. Ausst.] Das Schöne, das Nützliche und die Kunst. Danner-Preis '96. Hrsg. Danner-Stiftung. Die Neue Sammlung, Staatliches Museum für angewandte Kunst, München. Stuttgart 1996

## Iris Stoff | Seite 132
Haus Nr. 21a, 83256 Frauenchiemsee

geb. 1959 in Hellenthal | Eifel
1980 Fachoberschule für Grafik und Design, Aachen, 1980–82 Praktika als Polsterer, Innendekorateurin, Bauarbeiterin, 1984 Gesellenprüfung als Töpferin, 1985 eigene Werkstatt in Bamberg, 1987 eigene Werkstatt »Keramik im Bootshaus« auf der Fraueninsel, 1990 Beteiligung an der Internationalen Sommerakademie in Salzburg bei Prof. Schoenholtz, 1993 Beteiligung an der Internationalen Sommerakademie in Salzburg bei Prof. Lauren Ewing, 1994 Beteiligung an der Internationalen Sommerakademie in Salzburg bei Andreas von Weizsäcker

> Born in Hellenthal | Eifel in 1959
> 1980 Fachoberschule for Graphics and Design, Aachen, 1980–82 training as an upholsterer, interior decorator, construction worker, 1984 certificate examinations as a potter, 1985 workshop of her own in Bamberg, 1987 own workshop »Keramik im Bootshaus« on the Fraueninsel, 1990 participant in the International Summer Academy in Salzburg in Prof. Schoenholtz' class, 1993 participant in the International Summer Academy in Salzburg in Prof. Lauren Ewing's class, 1994 participant in the International Summer Academy in Salzburg in Andreas von Weizsäcker's class

### Preise und Auszeichnungen
Prizes and Awards

1994  Stipendium an der Sommerakademie in Salzburg bei Andreas von Weizsäcker, München für Paper Art

### Ausstellungen (Auswahl)
Exhibitions (a selection)

1990  Open house. Festung Hohensalzburg, Salzburg
1993  Céramique d'art. Concours international de céramique au Casino de Sarreguemines, Frankreich
1993  Open house. Lehrbauhof, Salzburg
1994  Open house. Lehrbauhof, Salzburg
1995  Land in Sicht, Fraueninsel
1998  Hoch die Tassen, Fraueninsel

## Ulrike Umlauf-Orrom
Seite 134
Seerichterstr. 33, 86911 Diessen

geb. 1953 in Stockheim
1973 Abitur, 1973–75 Keramiklehre, Gesellenprüfung, 1975–80 Fachhochschule München, Studium der Fachrichtung Industrie-Design, Abschluß mit Dipl.Ing. (FH), 1980–83 Royal College of Art, London, im Fachbereich Keramik und Glas, Abschluß mit Master of Arts, 1981–94 Design für die Hutschenreuther AG, Selb, 1983 | 84 Produktentwicklung für die Theresienthaler Krystallglas- und Porzellanmanufaktur, Zwiesel, 1984 Pilchuck Glass School, USA, seit 1986 selbständig, 1989 Gründung von Umlauf & Orrom Studio für Industrie Design, 1992 | 93 Gastdozentin an der Hochschule der Künste in Berlin

Born in Stockheim in 1953
1973 Abitur, 1973–75 ceramics
apprenticeship, certificate examina-
tion, 1975–80 Munich Polytechnic,
studied industrial design, Dipl.Ing.
(FH), 1980–83 Royal College of
Art, London in ceramics and glass,
Master of Arts, 1981–94 design for
Hutschenreuther AG, Selb, 1983–84
product development for There-
sienthaler Krystallglas- und Porzel-
lanmanufaktur, Zwiesel, 1984
Pilchuck Glass School, USA, from
1986 self-employed, 1989 founded
Umlauf & Orrom Studio for Indus-
trial design, 1992|93 guest lectur-
er at Berlin Art Academy

## Preise und Auszeichnungen
Prizes and awards

1980 Jahresstipendium des DAAD für
England
1986 Staatlicher Förderungspreis für frei
gestaltetes Glas des Freistaates
Bayern
1987 Design-Auswahl '87 des Design-
Center Stuttgart auf der Hannover-
Messe: Die gute Industrieform
Design-Innovationen des Hauses
Industrieform in Essen
1988 Sudetendeutscher Förderpreis für
Bildende Kunst

## Ausstellungen (Auswahl)
Exhibitions (a selection)

1983 Directions. Contemporary Glass
Art. Commonwealth Institute,
London
1984 Glass by Ulrike Umlauf. National
Museum of Wales, Cardiff
Erster Bayerwald Glaspreis. Glas-
museum, Frauenau
1985 Zweiter Coburger Glaspreis. Kunst-
sammlungen der Veste Coburg
1986 La Verre au Feminin en Europe.
Galerie Transparence, Brüssel
Galerie Place des Arts, Montpellier
Galerie Nadir, Annecy
Junge Deutsche Glaskunst 87.
Glasmuseum, Immenhausen
1987 Young Glass 87. Glasmuseum,
Ebeltoft
1988 Skulpturen in Glas. Bayerische
Versicherungskammer, München
Glaskunst heute. Schloß Reinbek,
Reinbek
1989 Material und Form. Bundeskanz-
leramt, Bonn

1990 Zeitgenössisches deutsches Kunst-
handwerk. 5. Triennale. Museum
für Kunsthandwerk, Frankfurt a.M.
u.a.
Danner-Preis '90. Bayerisches
Nationalmuseum, München
1992 Galerie Krueger, Gefrees
Galerie des 20. Jahrhunderts,
Günzburg
Glas International. Galerie für an-
gewandte Kunst, München
1993 Danner-Preis '93. Neue Residenz,
Bamberg
1994 10 Jahre Danner-Preis. Galerie für
angewandte Kunst, München
1995 WerkSchau. Galerie für angewand-
te Kunst, München
1996 Danner-Preis '96. Die Neue
Sammlung, Staatliches Museum für
angewandte Kunst, München
1998 Glas. Stadtsparkasse und Bayeri-
sches Kunstgewerbeverein, Mün-
chen

## Arbeiten in öffentlichen Sammlungen
Work in public collections

Kunstsammlungen der Veste Coburg
Kunstmuseum Düsseldorf
Glasmuseum Ebeltoft
Musée des Arts Decoratifs, Lausanne
Glasmuseum Galerie Lobmeyr, Wien

## Auswahlbibliographie
Selected references

[Kat. Ausst.] Directions. Contemporary
Glass Art. British Artists in Glass. Com-
monwealth Institute, London 1983
[Kat. Ausst.] Erster Bayerwald Glaspreis.
Glasmuseum Frauenau, Grafenau 1984
[Kat. Ausst.] Zweiter Coburger Glaspreis
für moderne Glasgestaltung in Europa.
Kunstsammlungen der Veste Coburg, 1985
[Kat. Ausst.] Young Glass 87. An Interna-
tional Competition. Glasmuseum Ebel-
toft, 1987
[Kat. Ausst.] Material und Form. Hrsg.
Gesellschaft zur Förderung und Unter-
stützung zeitgenössischer Kunst. Bundes-
kanzleramt, Bonn; Usher Gallery, Lincoln;
Barbican Centre, London; Landesmuseum
Trier, 1989
[Kat. Ausst.] Danner-Preis '90. Hrsg.
Danner-Stiftung. Bayerisches National-
museum, München 1990
[Kat. Ausst.] Zeitgenössisches deutsches
Kunsthandwerk, 5. Triennale. Museum für
Kunsthandwerk, Frankfurt a.M.; Museum
für Kunsthandwerk (Grassimuseum),
Leipzig; Kestner-Museum, Hannover,
München 1990

[Kat. Ausst.] Glas International. Galerie
für angewandte Kunst, München 1992
[Kat. Ausst.] Danner-Preis '93. Hrsg.
Danner-Stiftung. Neue Residenz, Bam-
berg, München 1993
[Kat. Ausst.] 10 Jahre Danner-Preis. Gale-
rie für angewandte Kunst, München 1994
[Kat. Ausst.] WerkSchau. Galerie für an-
gewandte Kunst, München 1995
[Kat. Ausst.] Das Schöne, das Nützliche
und die Kunst. Danner-Preis '96. Die
Neue Sammlung, Staatliches Museum für
angewandte Kunst, München. Stuttgart
1996
[Kat. Ausst.] Glas. Stadtsparkasse Mün-
chen und Bayerischer Kunstgewerbe-
verein, München 1998

## Norman Weber | Seite 136
Kramgasse 9, 87662 Aufkirch

geb. 1964 in Schwäbisch Gmünd
1984–88 Ausbildung zum Gold- und
Silberschmied an der Staatlichen Berufs-
fachschule für Glas und Schmuck,
Neugablonz, 1987 Gesellenprüfung Gold-
schmied, 1988 Gesellenprüfung Silber-
schmied, 1989–96 Studium an der Aka-
demie der Bildenden Künste München
bei Prof. H. Jünger, Prof. O. Künzli und
Prof. H. Sauerbruch, 1994 Ernennung
zum Meisterschüler, 1995 Studienstipen-
dium der Stadt München, 1996 Diplom
und Erstes Staatsexamen, 1999 Zweites
Staatsexamen
    Born in Schwäbisch Gmünd in
    1964
    1984–88 trained as a gold- and sil-
    versmith at the Staatliche Berufs-
    fachschule for Glass and Jewellery,
    Neugablonz, 1987 goldsmith's
    certificate examination, 1988 sil-
    versmith's certificate examination,
    1989–96 studied at Munich
    Fine Arts Academy under Prof.
    H. Jünger, Prof. O. Künzli and Prof.
    H. Sauerbruch, 1994 master class,
    1995 City of Munich Study Grant,
    1996 diploma and 1st state exami-
    nation, 1999 2nd state examination

**Preise und Auszeichnungen**
Prizes and awards

1992 Preis beim Gestaltungswettbewerb
»Schmuck und Objekte aus Kunst-
stoff«. Kunstmuseum, Düsseldorf
1996 Ehrenpreis der Danner-Stiftung,
München
Debütantenpreis der Akademie der
Bildenden Künste, München
1998 Förderpreis für angewandte Kunst
der Landeshauptstadt München
Auszeichnung durch den ISSP,
Pforzheim

**Ausstellungen (Auswahl)**
Exhibitions (a selection)

1988 Gold: art + design. Museum für
Kunst und Gewerbe, Hamburg
1992 Schmuck und Objekte aus Kunst-
stoff. Kunstmuseum, Düsseldorf
1993 Gold oder Leben. Städtische Gale-
rie im Lenbachhaus, München
Facet 1. International Jewellery
Biennale. Kunsthal, Rotterdam
Danner-Preis '93. Neue Residenz,
Bamberg
Jewelryquake. Hiko Minuzo Gal-
lery, Tokyo

1994 Zeitgenössisches deutsches Kunst-
handwerk. 6. Triennale. Museum
für Kunsthandwerk, Frankfurt a. M.
u. a.
Schmuckszene '94. Internationale
Handwerksmesse, München
1995 4th Generation – 6 x Jewelry from
Munich. Woods-Gerry Gallery,
Rhode Island School of Design,
Providence
Gueststars. Galerie Wittenbrink,
München
Academy of Fine Arts, Munich.
Gallery Funaki, Melbourne, Austra-
lien
1996 9 Goldschmiede. Gallery Funaki,
Melbourne, Australien
Ausstellung der Debütanten.
Akademie der Bildenden Künste,
München
Danner-Preis '96. Die Neue
Sammlung, Staatliches Museum für
angewandte Kunst, München
1997 Norman Weber – Schmuckbei-
spiele. Officina PD 368, Padua
Bundeswettbewerb 1966 | 97:
Kunststudenten stellen aus. Bun-
deskunsthalle, Bonn
Jürgen Ponto-Stiftung zur Förde-
rung junger Künstler. Frankfurter
Kunstverein, Frankfurt a. M.
Norman Weber – Glamour. Galerie
Ra, Amsterdam
1998 Förderpreise der Landeshauptstadt
München. Vorschläge der Jury.
Künstlerwerkstatt Lothringer-
straße, München
S.O.F.A., Chicago

**Arbeiten in öffentlichen Sammlungen**
Work in public collections

Schmuckmuseum, Pforzheim

**Auswahlbibliographie**
Selected references

[Kat. Ausst.] Das Schöne, das Nützliche
und die Kunst. Danner-Preis '96. Hrsg.
Danner-Stiftung. Die Neue Sammlung,
Staatliches Museum für angewandte
Kunst, München. Stuttgart 1996 [dort
weitere Literatur]
[Kat.] Norman Weber – Schmuck-
Beispiele. Hrsg. Norman Weber, München
1996
[Kat. Ausst.] Kunststudenten stellen aus –
13. Bundeswettbewerb 1997. Hrsg.
Bundesministerium für Bildung, Wisssen-
schaft, Forschung und Technologie, Bonn
1997
[Kat. Ausst.] Zehnte Ausstellung der
Jürgen Ponto-Stiftung 1997 – Studenten
und Absolventen der Akademie der Bil-
denden Künste München im Frankfurter
Kunstverein. Hrsg. Frankfurter Kunst-
verein | Jürgen Ponto-Stiftung, Frankfurt
a. M. 1997
Norman Weber. Förderpreis der Stadt
München 1997. Monographienreihe. Hrsg.
Kulturreferat der Landeshauptstadt, Mün-
chen 1997
[Kat. Mus.] Schmuck der Moderne
1960–1998. Bestandkatalog Schmuckmu-
seum Pforzheim. Stuttgart 1999